KB089000

해상 실크로드와 문명의 교류
동남아시아와 동북아시아

해상 실크로드와 문명의 교류
동남아시아와 동북아시아

2019년 5월 10일 초판 1쇄 인쇄
2019년 5월 20일 초판 1쇄 발행

엮은이 강희정

펴낸이 윤철호·김천희
펴낸곳 ㈜사회평론아카데미

편집 김천희
마케팅 최민규

등록번호 2013-000247(2013년 8월 23일)
전화 02-2191-1133
팩스 02-326-1626
주소 03978 서울특별시 마포구 월드컵북로12길 17
이메일 academy@sapyoung.com
홈페이지 www.sapyoung.com

ISBN 979-11-89946-09-8

이 책은 2008년 정부(교육과학기술부)의 재원으로 한국연구재단의 지원을 받아 수행된 연구임
(NRF-362-2008-1-B00018).

해상 실크로드와 문명의 교류

동남아시아와 동북아시아

강희정 엮음

사회평론아카데미

해상 실크로드와 문명의 교류: 동남아시아와 동북아시아

강희정 서강대학교

I.

　이 책은 2017년 12월 서강대학교 동아연구소와 국립중앙박물관이 공동으로 개최한 국제학술회의 〈문명의 교차로: 동남아의 해상 실크로드(Maritime Silk Road in Southeast Asia: Crossroad of Culture)〉에서 발표된 논문 가운데 5편을 수정, 보완하고 동남아의 해상 실크로드에 관한 개설적인 총론을 더한 것이다. 원래 국제학술회의에서는 8편의 논문이 발표됐지만 그 가운데 3편의 논문은 본 연구소에서 발행하는 영문 국제학술지 *TRaNS*에 실렸고, 영어로 발표된 논문 2편을 국문으로 번역하여 이 책에 실었다. 동아연구소는 지난 10년간 매년 적어도 1회 이상의 국제학술회의를 개최했으며 이번에는 기존 연구가 많지 않은 해상 실크로드를 중심으로 범아시아적인 교류 관계를 살펴보려는 목적으로 추진했다.

삼면이 바다로 둘러싸인 한반도의 지리는 바다를 통한 해상 교류가 활발했을 것으로 추정하지만 그 연구는 주로 한국과 중국, 혹은 한국과 일본에 국한하여 진행되었다. 대부분의 경우, 문헌에 의거하여 한, 중, 일 삼국 간의 해로를 규명하거나 해적, 왜구와 같이 바다를 둘러싸고 벌어진 분쟁, 장보고 등 일부 해상세력에 관심을 기울였다. 그러나 이제는 시야를 넓혀 한반도와 중국에서 동남아시아, 인도로 확장하여 거시적인 관점에서 연구해야 할 때이다. 이는 신안해저선 이래 태안 마도, 흑산도 등지에서 난파선과 다양한 시대의 많은 유물들이 출수(出水)됨에 따라 문헌 중심의 기존 연구만으로 상상할 수 없었던 일들을 눈으로 직접 확인하게 된 데 기인한다. 비슷한 시기에 인도네시아, 베트남, 중국 남부에서도 많은 난파선들이 발견되어 해상 실크로드의 진정한 가치와 역할에 대한 논의의 새로운 장을 열게 해주었다.

여전히 우리나라에서는 동북아시아의 바다를 중심으로 해상 실크로드 관련 연구가 진행되고 있지만 세계를 향해 열려 있는 바다를 굳이 동북아에 가두어 우리 스스로 한계를 지을 필요는 없다. 문헌 기록이 영세한 우리나라에서 문헌에만 의지한다면 해양 교류의 실상을 명확히 알기 어렵다. 적어도 조선시대 이전에는 훨씬 활발하게 바다를 이용했을 것이다. 그런 의미에서 2017년의 국제학술회의와 그 성과를 이와 같이 책으로 묶어내는 일은 동북아에 묶여 있었던 우리의 시야를 동남아와 인도까지 확대하고, 문헌만이 아니라 출수, 출토(出土)된 유물까지 함께 고찰하려고 했다는 점에서 해상 실크로드를 통한 문명교류사에 크게 기여하리라고 믿는다.

II.

〈문명의 교차로: 동남아의 해상 실크로드〉 국제학술회의는 모두 3부로 나누어 진행되었다. I부는 '남아시아~동남아시아의 해상 루트와 동북아로의 확장'으로 인도, 스리랑카에서 동남아까지의 해상 실크로드가 역사적으로 어떤 역할을 했고, 동북아시아로 어떻게 확장됐는가를 탐구한 것이다. 여기서는 먼저 동남아시아 해양고고학의 석학인 독일 루드비히 막시밀리안대학교 히만슈 프라바 라이(Himanshu Prabha Ray) 박사가 "정체성 표식으로서의 글: 아시아 바닷길의 네트워크(Writing as Identity Marker: Religious Networks Across Maritime Asia)"라는 중요한 발표를 했다. 전 방콕국립박물관장 아마라 스리수챗(Amara Srisuchat) 박사는 "해상 실크로드가 태국 불교미술에 미친 영향(A Reflection of Trans-oceanic Contacts on Innovations of Buddhist Art and Commodities in Thailand's Past)"을 발표하여 태국의 초기 불교고고학과 불교적 상징의 전래에 대해 소개했다. 서울대학교 권오영 교수는 "바닷길의 확장과 동북아시아"라는 글을 통해 기존에 동북아시아에 국한된 바닷길을 동남아로 확장해야 할 필요성을 역설하는 의미 있는 주장을 펼쳤다. 이 두 편의 글은 모두 이 책에 실렸다.

II부는 '바닷길, 도자기의 길'을 주제로 했다. 신안 앞바다에서 발굴된 흑유자기에 대한 상세한 고찰을 국립중앙박물관 김영미 학예연구사가 발표했다. 흑유 도자기가 이렇게 다량 발굴된 바가 없는 만큼 전 세계적으로 중요한 검토라고 생각한다. 또 베트남의 전 다낭사회경제개발연구원 부원장인 쩐 득 아인 썬(Tran Duc Anh Son) 박사는 "17-20

세기 초 베트남 황실용으로 제작된 중국 청화백자"라는 특이한 소재를 연구하여 중국에 주문 생산한 황실 백자의 다양한 면모를 소개했다.

Ⅲ부는 '바다를 통한 불교문화의 확산'으로 태국 탐마삭 (Thammsat) 대학교의 니콜라 르비르(Nicolas Revire) 박사가 "수완나부미, 불교 초전의 사실과 허구(The Advent of Buddhism in Suvannabhmi: Facts and Fiction)"을 통해 아쇼카왕이 전도단을 보내 불교를 전파한 황금의 땅 수완나부미에 관한 후세의 전해지는 이야 기들을 분석했다. 또 프랑스 고등교육기술대학(Ecole Pratique des Hautes Etudes)의 안드레아 아츠리(Andrea Acri) 박사는 "산스크리트 불교세계에서 누산타라의 위치(The Place of Nusantara in the Sanskritic Buddhist Cosmopols)"라는 보기 드문 연구를 통해 인도네시아의 밀교에 관한 혜안을 나누었다. 이 두 편의 글은 모두 엄정한 심사를 거쳐 *TRaNS* 6권 2호(2018)에 실렸다. 서강대학교 강희정 교수는 "바닷길을 통한 불교문화의 교류: 동남아와 동북아시아"를 통해 인도, 동남아의 물질문화가 불교와 함께 한국으로 전해진 양상을 검토했다. 이처럼 국제학술회의에는 한국, 인도, 태국, 베트남, 프랑스, 이탈리아 6개국에서 온 8명의 학자가 각기 다른 시각과 관점에서 연구한 성과를 발표함으로써 해상 실크로드를 통한 문물의 교류를 살펴보았다. 이 책은 그 가운데 수정, 보완을 거친 5편의 논문을 실었다.

Ⅲ.

이 책에 실린 논문들과 2017년에 개최된 국제학술회의에서 발

표된 글들은 해상 실크로드를 둘러싼 다양한 논의들을 다양한 관점에서 되짚어보고 새로운 연구 성과를 반영하여 각기 다른 전공분야에서 각자 논문을 발표했던 것이다. 기본적으로는 미술사가 주된 학문이지만 실질적으로 고고학, 역사학, 불교학적 성과와 접근이 방법적으로 적용되었다. 많은 문헌이 검토되었음에도 불구하고 어떤 의미에서는 물질에 기반을 둔 물질문화 측면의 연구가 상당히 중요하게 반영되었다고 볼 수도 있다. 바다를 둘러싼 문물과 문명의 교류라는 것이 문헌만으로 해결하기 어려운 부분이 너무나 많고, 바다를 오간 사람들이 기록을 남긴 경우가 희소하기 때문이다. 오히려 해상교역로 상의 중요한 항구가 있었던 곳이나 바다에서 발견된 유물이 문헌보다 큰 역할을 하는 경우가 많은데 근래에는 기술의 발달로 바다 속에서 발견된 난파선이나 관련 출수 유물이 점차 늘어나는 점도 이에 한몫을 했다. 가령 베트남 옥 에오에서 발굴된 로마의 마르쿠스 아우렐리우스 동전은 적어도 3세기 이전에 로마와 동남아 간의 직접, 혹은 간접적인 교류가 있었음을 알려주는 예이다.

조공이라는 형식을 통해 이뤄진 인도·동남아와 중국, 중국과 한국·일본의 문물 교류 역시 물질을 통해 이뤄진 것인 만큼 교류 품목과 물건, 물질에 대한 정보는 문헌을 통해서도 알 수 있었다. 하지만 이 책에 실린 글들은 단지 물품의 이름만 나열하는 데 그치지 않는다. 각 물질과 물품이 지니는 상징적 의미, 그 효능과 가치, 때로는 종교적, 때로는 문명사적 차원에서 발굴된 물품에 새로운 서사를 부여하려고 노력했다. 태국, 캄보디아, 한국, 인도네시아에서 발견된 구슬, 도기와 도자기, 향목 등을 통해 물질의 원산지와 전래 배경, 기능을 조명했다는 점에서 이 논문들은 물질문화 연구의 한 장을 여는 데 기

여했다고 과감하게 말할 수 있다. 아직 본격적인 물질문화 분석과 검토를 통한 상위 문화에 대한 연구에 도달했다고 보기는 어려운 부분들이 있다. 그러나 이전에는 기본적인 물질의 발굴 현황과 지역에 대한 기초적인 조사조차 이뤄지지 않았다는 점을 생각하면 국제학술회의 개최와 이 책의 출간은 충분히 의미 있는 물질문화 연구에 한 발을 내디뎠다는 것을 부정하기 어렵다. 아직까지는 초보적 단계에 머물러 있다고 할 수 있으나 이 책의 발간을 계기로 더욱 심도 깊은 연구가 이어지기를 기대한다.

또한 기존에 국내에서 진행된 해상 실크로드 관련 연구가 개별국가 단위의 연구와 조사에 그친 경우가 많았던 것에 비하면 여기 실린 글들은 국가와 국가를 넘어선 초국가적 교역을 중심에 두었다는 점도 특기할 만하다. 과거의 연구는 서해와 동해, 그리고 남해 일부를 넘나드는 해역을 주요 대상으로 삼아 이들 바다를 오가는 뱃길과 해적, 교역을 중요하게 다뤘다. 한국과 주변국가의 해상 실크로드에 대하여 충분히 중요한 성과들을 많이 낸 것으로 보인다. 하지만 이로써 더 넓게 확대될 수 있는 바닷길을 상대적으로 제한해왔다는 생각을 금할 수 없다. 과연 고대 한반도에서 출항한 배가 중국 남부와 일본까지만 갔을까? 사실은 아무도 증명할 수 없는 일이 아닌가? 이 책에 실린 글들을 포함하여 서강대학교 동아연구소에서 개최한 국제학술회의에서 발표된 논문들은 다른 나라, 다른 해역의 경우로 확장할 수 있는 가능성을 높여준다. 우리와는 과거에 아무런 관계가 없었을 것으로 여겨지던 바다와 그 인근 나라들이 오히려 바다를 통해 왕래하거나 적어도 제3의 장소에서 교역을 했을지도 모른다는 가능성을 통해 새로이 학문의 지평을 넓힐 수 있으리라는 전망을 해본다.

IV.

이 책은 다음의 순서로 편집되었다. 먼저 해상 실크로드에 대한 일종의 총설이다. 해상 실크로드가 언제 어디서 시작되어 어떻게 발전되었는지, 어느 지역에서 먼저 바닷길을 개척하기 시작했고 그 목적이 무엇인지, 상업적 교역을 촉진시킨 것은 무엇이고, 주로 어떤 물품들이 거래되었는지를 간략하게 살폈다. 역사적으로 시간의 흐름에 따라 먼저 자연산물이 먼저 교역의 대상이 되고, 점차 철이나 구리 등의 광석, 유리 제품, 비단과 도자기로 바뀌어가는 과정을 알아보고, 대항해시대 이후로 점차 사람들의 이동이 늘어나 각지에 이주민 디아스포라가 만들어지고, 그들의 문화가 적극적으로 퍼져가는 모습을 설명했다. 해상 실크로드의 변천사를 개략적으로 살핀 셈이다.

다음으로는 근래 이뤄진 발굴 성과를 기초로 유리제품과 옥제품, 토기, 도기, 와당 등을 통해 동남아와 동북아 간에 다양한 접촉이 있었음을 추정한 권오영 교수의 "바닷길의 확장이 동북아시아에 미친 파급"이다. 이 글을 통하여 우리가 상상했던 것 이상으로 기원 전후부터 동남아와 중국, 그리고 한국 간에 물질적, 문화적 교류가 이뤄졌음을 짐작할 수 있다. 특히 푸난에서 백제, 일본으로 이어진 교류의 흔적을 다각도로 제시한 점이 매우 흥미롭다. 강희정 교수(서강대)의 글도 이와 비슷하게 동남아의 산물이 중국과 한국으로 전래된 것을 규명했다. 주로 사서(史書)를 통해 동남아 각국의 산물이 조공의 형태로 중국에 유입되었음을 밝히는 한편, 불교적 맥락에서 쓰임새가 있는 향과 향목 종류가 한국에서 발견된 사례를 제시했다. 즉, 불교의 전래와 함께 새로운 물질문화가 불교적 맥락에서 용도가 알려지고,

불교의 대중화와 더불어 그 수요가 늘어남에 따라 동남아로부터의 수입이 중요했을 것이라는 지적이다. 지금껏 가치 있는 미술이 아니기 때문에 주목을 받지 못했던 여러 종류의 발굴품들을 새로운 시각에서 조명했다고 볼 수 있다.

아마라 스리수챗 박사의 글도 주목할 만하다. 현재도 불교국가인 태국에 불교가 전해지면서 석가모니의 본생담 미술이 만들어진 것, 코끼리가 상서로운 상징이 된 것이 인도로부터의 원형 전래에 기인했음을 밝혔다. 또한 태국의 도자기가 주변 국가로 수출되고, 중국 도자기와의 영향을 주고받음으로써 기술적인 발전을 이룬 점이 태국만이 아니라 인근 국가에서 발굴된 유물을 통해 확인할 수 있음을 보여주었다. 이 역시 인도와 태국, 태국과 중국 간의 바다를 건너 오간 물품과 불상들을 발굴한 고고학적 성과가 아니었으면 어려웠을 것이다. 이 글은 시기적으로 다소 방대한 시기를 다루기는 하지만 불교의 전래 통로인 태국이 다른 나라보다 먼저 인도로부터 받은 영향을 보여준다는 점에서 의미가 깊다.

다음의 두 편은 모두 도자기에 관한 글이다. 김영미 학예관은 1975년에 발견되어 1976~1984년까지 신안에서 발굴된 도자기 가운데 흑유자의 형식과 양식을 분류했다. 발굴된 2만여 점의 도자기 중에 832점에 달하는 흑유자의 다양한 제작지와 제작기법이 일찍이 주목을 받았으나 본격적인 연구는 이뤄지지 않았다. 여기서 시도된 세밀한 분석과 그로 인한 제작지 추정은 중국과 한국의 도자사, 중국의 수출 도자, 그리고 당연히도 선행 연구가 많다고는 할 수 없는 흑유자 연구에 크게 도움이 될 것이다. 이에 못지않게 새로운 주제가 쩐득 아인 썬 박사의 도 스 끼 끼에우 연구이다. 도 스 끼 끼에우는 청화

백자를 말하며, 쩐 득 아인 썬 박사는 17~20세기 초에 베트남 황실에서 중국에 주문해서 받은 중국수입자기를 연구했다. 그는 베트남 황실의 여러 궁에 전해진 중국의 청화백자를 시기별, 기형별로 분류하고 때로는 그릇에 쓰인 명문과 한시(漢詩)를 검토하여 이들 도자기의 편년을 제공하고 베트남 황실에서 어떤 목적으로 쓰였는지를 살폈다. 발굴된 자료는 아니지만 외부에는 잘 알려지지 않은 베트남 황실의 수입도자기를 꼼꼼하게 조사했다는 점에서 주목받을 만하다. 앞서 아마라 스리수챗 박사의 글에서도 태국 황실이 중국에 도자기를 주문했던 일이 언급된 것을 보면 적어도 이 시기 동남아의 황실에서 각국의 취향에 맞추어 중국에 도자기를 주문하는 일이 종종 있었던 것으로 보인다. 남중국해에서 인도양으로 이어지는 바다 역시 도자기길(Ceramic Road)로서의 역할을 충실히 수행했음을 입증하는 사례라고 하겠다.

이와 같이 이 책에 실린 글들은 고고학적 증거나 발굴된 유물, 전세품을 중심에 둔 연구 성과이다. 바다라는 길을 통해 국경을 넘어 다른 지역으로 이동한 물질문명에 주목하여 인도와 동남아, 동남아와 동북아의 과거를 규명하려 했다. 발굴된 물품이 다종다양하고, 바닷길에 위치한 나라들이 많아서 여전히 연구할 주제들은 상당히 많고, 넘어야 할 산도 많다. 이 책이 그 산을 넘어 해상 실크로드의 역사적 위상과 가치를 밝히는 토대가 되길 바란다.

2017년에 개최된 국제학술회의와 이 책의 발간에는 열악한 환경에서 최선을 다해 한몫을 해준 발표자들의 공이 가장 크다. 어려운 여건에도 불구하고 기꺼이 한국으로 날아와 귀중한 발표를 해준 연구자 여러분들께 충심으로 감사를 드린다. 한국연구재단의 지원이 아

니었으면 이 국제학술회의 개최는 가능하지 않았을 것이다. 또 학술 행사를 적극적으로 지원해주신 서강대학교 동아연구소 전임 신윤환 소장님과 국립중앙박물관 배기동 관장님께도 깊은 은혜를 입었다. 여러 난관에도 불구하고 흔쾌히 공동개최를 허락하신 국립중앙박물관 전임 아시아부장 최선주 선생님, 실무를 맡아준 강건우 학예사에게도 말로 다 할 수 없는 감사를 전한다. 학술회의의 실무를 맡아 몸을 아끼지 않고 도와준 동남아시아학 협동과정 학생들, 특히 김지혜와 신현빈의 수고가 컸다. 김지혜는 교열을 비롯하여 이 책의 출판 과정 전반을 맡아 끝까지 도움을 주었다. 한편 아마라 스리수챗 박사와 쩐 득 아인 썬 박사의 영문 원고는 노남희(서울대 박사과정), 이정은(국립한글박물관)이 번역을 해주었다. 다시 한 번 감사를 전한다. 마지막으로 시장성 없는 학술서의 출간을 흔쾌히 허락해주신 사회평론아카데미의 윤철호, 김천희 대표님께도 깊은 감사의 말씀을 드리고 싶다.

차례

해상 실크로드와
문명의 교차로 동남아시아

강희정 서강대학교

I. 해상 실크로드의 의미

해상 실크로드(Maritime Silk Road), 혹은 바닷길은 흔히 실크로드로 불리는 사막길·초원길과 함께 세계의 동서를 잇는 3대 교섭로 중 하나이다. 타클라마칸 사막을 가로지르는 사막길은 중국을 기준으로 서역(西域)을 오가는 길이라고 해서 서역루트로 일컬어지고, 초원길은 중국 북방에 있는 스텝지구를 통과하는 길이라고 해서 스텝로드라고 불린다. 바닷길은 고대에서 근대까지 사용된 교역로를 말하며, 지중해에서 홍해·아라비아 해·인도 연안을 거쳐 인도양, 태평양, 대서양을 오가는 환지구적 교통로를 포함한다.

19세기부터 쓰이기 시작한 실크로드의 개념이 확대됨에 따라 바닷길을 지칭하는 남해로(南海路)를 실크로드의 3대 간선으로 인정하게 되었다. 이 바닷길은 매우 이른 시기부터 이용되었다. 멀리는 이집

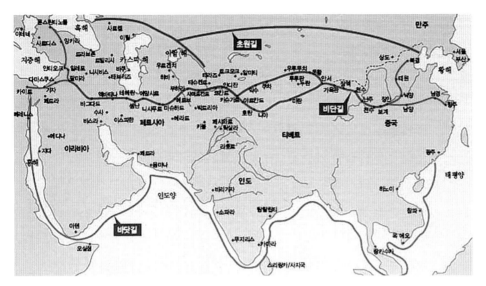

지도 1 다양한 동서교역로

트, 로마에서 말레이 반도와 인도차이나 반도를 거쳐 중국의 남동해
안과 한국, 일본까지 이어지는 중요한 문명의 통로였다. 남방 실크로
드, 해상 실크로드라고도 하지만 서역루트가 그랬던 것처럼 반드시
실크를 주로 사고팔기 위해 다녔던 길은 아니고 다양한 향료, 특산물,
도자기 등이 오고가는 길이었다. 오고간 물품을 따라서 이를 '도자기
로(ceramic road)'라고 부르거나 '향료길(spice road)'이라고 부르기
도 한다.

　기원전부터 해로는 중요한 교역의 통로로 이용되었으며 아시아
에서는 8세기 이후 급격하게 이용이 증가했다. 여기에는 서아시아
지역에 사는 이슬람 상인들의 활동이 활발해지고, 동남아시아에서의
교역이 원활해진 것이 중요한 원인이 된다. 7차례에 걸친 환관 정화
(鄭和, 1371-1434)의 원정(1421~)을 계기로 동남아시아에서 인도, 서

아시아, 아프리카에 이르는 항로가 다양하게 개발되었고, 15세기 후반 이후에는 유럽인들이 주도하는 대항해시대(15세기 후반~18세기 중반)가 열리면서 해로는 육로보다 훨씬 중요한 역할을 하게 된다. 육지로는 가기 어렵거나 분쟁으로 인해 약탈당할 가능성이 커서 바다를 이용한 것도 그 원인 중의 하나이지만 기차가 개설되기 전까지 무엇보다 배를 통한 이동이 물동량 측면에서 유리했기 때문이기도 하다. 근대 해양세계의 팽창은 식민지 쟁탈전과 각종 물류의 전 지구적인 이동을 가능하게 하는 동력이 되었다. 또한 증기기관의 발명과 증기선의 개발, 다양한 항로 개척으로 인해 바닷길의 활용은 빠르게 확산되었다. 어떤 의미에서는 물자와 사람의 이동과 순환이 전 지구 차원에서 가능해진 것은 바닷길의 확산으로 인해 비로소 가능해졌다고 할 수 있다.

II. 해상 실크로드의 시작과 전개

1. 바닷길의 시작

바닷길 역시 육지의 길과 마찬가지로 인류의 문명이 시작된 선사시대부터 이용되었다. 중국은 서해와 연결되는 요동반도와 산동 지역이 일찍부터 주변의 도서와 관련이 있었다고 알려졌고, 이집트 역시 이미 고왕국 시대에 나일강과 홍해 사이에 운하가 만들어져 지중해와 홍해, 아라비아해 사이에 해상교역이 이뤄졌다. 하지만 선박을 이용한 본격적인 왕래는 기원 전후에야 이뤄졌다고 보아야 한다.

그 이전의 해상 교통은 원시적인 항해 수단과 우연에 의한 항해였으므로 다른 문명과 문명과의 교류라고 하기는 어렵다.

기원전 8세기 말 인도 남부의 드라비다족은 인도 아대륙 서남부 소비라(Sovira)에서 아라비아해를 횡단해 페르시아만을 북상하여 바빌론과 교역을 했다. 헤로도토스의 『역사』에는 기원전 510년경 아케메네스 왕조의 다리우스 I세(재위: 기원전 521-486)가 스킬락스(Scylax)에게 인더스강 하구에서 홍해에 이르는 해로를 탐색하라는 명령을 내리자 그가 시행에 옮겼다는 기록이 나온다. 또 기원전 325년에는 알렉산드로스의 부장 네아르코스가 인더스강 하구에서 유프라테스강 하구까지 항해했다고 한다. 인도에는 아잔타 석굴을 포함한 여러 유적에 배와 항해에 관한 묘사가 남아 있고, 『리그베다』, 『대사(大事)』 등의 문헌에도 항해에 관계되는 여러 기록이 들어 있다. 석가모니의 과거생을 다룬 〈본생담(本生譚)〉 중에는 인도 상인들이 공작새를 배에 실어 바베라(바빌론)국까지 옮겼다는 내용이 있다. 이처럼 해로와 관련되는 기록들은 먼저 메소포타미아와 인도 간의 왕래에서 시작한다. 서방과 동방의 만남이 그리스, 서아시아와 인도에서 시작된 것이다.

2. 고대의 바닷길

기원전 3세기 동부 인도의 칼링가왕조는 미얀마, 말레이반도와 해상교역을 했고 이 중 일부 인도인들은 동남아로 이주했다. 이들에 의해 동남아의 역사시대가 시작된다.[1] 중국 역시 기원전 3세기경에는 남방으로 눈길을 돌렸다. 『한서』 「지리지」에는 당시 한의 지배 아

래 있었던 베트남 북부의 일남(日南: 넛남)에서 남인도의 동부 해안에 있었던 황지국(黃支國: 칸치푸람)까지의 뱃길이 구체적으로 쓰였다.[2] 황지에서 말레이반도까지 8개월, 다시 일남까지 2개월을 항해한다고 쓰여져 상당히 오랜 시간에 걸쳐 항해를 했음을 알 수 있다. 이를 보면 적어도 기원전 3세기부터 기원 전후에 걸쳐서 인도에서 중국까지의 바닷길도 열려 있었던 것은 분명하다.

이를 증명하듯 말레이 반도 남단의 코린치(Korintji)에서는 한나라 원제의 초원4년(기원전 45) 명문이 새겨진 명기가 출토됐다. 로마의 역사가 플로루스(Florus)는 『로마사개설』에서 중국인이 기원전 30년경 인도 사신과 함께 와서 코끼리, 진주, 보석을 바쳤다고 했다.[3] 코끼리가 살지 않는 중국에서 중국인 사신이 코끼리를 바쳤다고 보기에는 미심쩍은 부분이 있어서 이 기록의 사실 여부는 믿을 수 없지만 적어도 바다를 이용한 왕래가 있었다는 점은 알 수 있다. 자주 있었던 일은 아니지만 기원전 1세기경에 중국, 동남아, 인도, 로마를 바닷길을 통한 왕래를 상상하기는 어렵지 않다. 이외에도 여러 종류의 문헌기록과 유물들이 남아 있다. 동과 서의 교류를 보여주는 대표적인 유적으로는 베트남 옥 에오(Oc Eo)를 들 수 있다. 현재는 베트남 남부에 속하지만 과거에는 캄보디아의 영역이었던 옥 에오에서 기원 전후에 만들어진 로마의 금화, 반지, 구슬 목걸이, 인도의 인장 등이

.........

1 George Coedes, *The Indianized States of Seutheast Asia*, trans., Susan Brown Cowig(Honolulu; East west Center Press, 1968), pp. 36-38.

2 일남과 칸치푸람과의 뱃길, 일남의 위상에 대해서는 동북아역사재단 편, 『송서 외국전』(동북아역사재단, 2010), p. 69 참조.

3 정수일, 『실크로드 사전』(창비, 2013), p. 36.

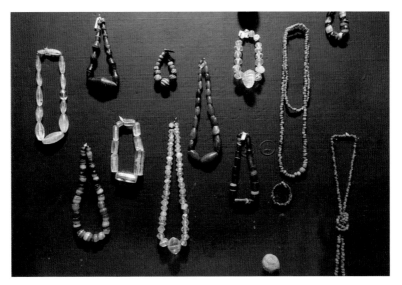

그림 1 각종 구슬 및 공예품, 기원 전후, 베트남, 옥 에오 출토, 호치민 국립박물관

발굴되었다. 이 시기 동남아 특정지역에서 문명의 교류가 이뤄지고 있었음을 확인시켜주는 흥미로운 유적이다.

중국과 인도 사이의 해로를 보면 중국 광동성 광주에서 베트남 하노이로, 다시 말레이반도 방면으로 연안을 따라 항해하여 수마트라에서 싱가포르 인근의 말라카를 지나 다시 서북 방향으로 항로를 잡아 미얀마 남단에 이르고, 거기서 인도 동해안을 따라 남하하여 남단에 있는 칸치푸람에 이른 것으로 추정된다. 이때는 연안을 따라 가는 항로를 택할 수밖에 없었다. 왜냐하면 선박이 약해서 대양의 거센 바람과 파도를 견뎌낼 수 없고, 오랜 항해를 해낼 수 없었기 때문에 연안을 따라 가다가 항구에 들러 배를 수리하거나 바꿔 타야 했다. 당시에는 배의 규모도 작아서 많은 물건을 싣거나 많은 사람이 탈 수 없었다. 그러므로 해안을 따라 항해하다가 때때로 배를 정박하여 음

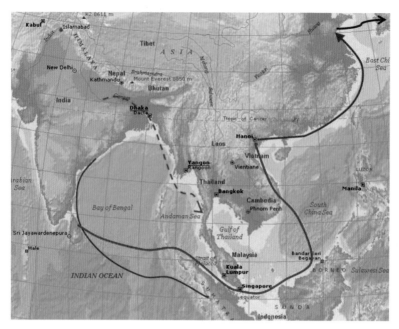

지도 2 인도에서 동남아, 동북아로 가는 항로, 4~9세기

식과 물을 보충하고 다 쓴 연료를 충당하여 다시 항해하기를 되풀이
하는 어려운 항해였다. 그러므로 이 뱃길을 따라 동남아시아에서는
항구가 발달했다.

　항구에서는 배를 기다려 물과 음식, 연료를 거래했다. 사람들은
오랜 항해로 지친 몸을 쉬며 여독을 풀었다. 항구의 사람들과 항해하
는 사람들 사이에서 공통으로 쓰는 화폐가 없었으므로 이들은 물건
과 물건을 교환하는 방식을 취했다. 인도에서 동남아, 중국으로 가는
길과 인도에서 서아시아로 향하는 해로 상의 항구는 이러한 배들이
모여들어 세계 각지의 물건을 교역하고 이를 중심으로 경제적인 부
를 쌓아 상업도시로 발달하게 된다. 상인과 선원들은 가치가 높은 물

건과 진귀한 물건을 알아보는 안목을 키우고 자신들이 가진 특산품과 교환할 줄도 알게 된다. 이렇게 교환한 특산물을 가지고 몇 달 동안 배를 타고 가면 또 다른 항구에서는 자신들이 산 가격보다 몇 배 비싼 값을 받고 팔 수 있다는 것을 알게 된다. 이런 방식으로 서역 실크로드 못지않게 해상 실크로드 역시 계속 발달하게 된다. 서역에서 오아시스 도시가 상업적으로 융성했다면 바다에서는 항구 도시가 상업적 발달을 하게 된다. 오아시스 도시와 항구 도시는 다를 바가 없었다. 이들은 거쳐 지나가는 사람들, 잠시 정박하는 배와 낙타들, 상업이 이뤄지는 지점이라는 점에서 공통점을 지닌다. 항구 도시와 오아시스 도시에서는 바로 오가는 사람들을 위한 숙박업과 식당, 음식 판매점이 성행하게 되고, 경제적인 부가 쌓였다. 사람들은 모여들고 이들 도시 배후로는 농작물을 재배하거나 배달하는 사람들이 늘어났다(매리 하이듀즈, 2012).

그리스의 스트라본(Strabon, 기원전 63~기원후 20)이 쓴『지리지』에는 해마다 로마에서 120척가량의 배가 인도로 향했다고 한다(정수일, p. 366). 적지 않은 배들이 계절풍을 이용하여 인도 방향으로 갔다. 약 3개월 걸려 인도에 이르면 다음 계절풍이 불 때까지 몇 달 동안 항구에 머물면서 교역을 하고 특산물을 사서 다시 로마로 돌아갔다. 이보다 늦게 개척되기는 했지만 인도에서 동남아를 거쳐 중국으로 향하는 바닷길도 마찬가지였다. 당시의 가장 중요한 교역품은 역시 실크였고, 그 외에 가죽, 후추, 계피, 향료, 금속, 염료가 포함되었다. 로마인들이 열광했던 실크 말고도 비중이 컸던 교역품은 계피였다. 로마에서 계피는 화장품, 약, 향료의 원료로 쓰여서 여러 가지로 수요가 많았기에 가격도 높았다. 이러한 물품은 주로 인도, 스리랑카,

동남아의 산물이며, 스리랑카와 미얀마의 페구, 말레이 반도, 중국까지의 해로를 통해 운반 및 판매되어 상인들이 남기는 이문이 대단히 높았기 때문에 바닷길을 통한 교역은 계속되었다.

5호16국시대부터 남북조시대에 이르기까지 선비족이 중국 중원 지방으로 진출하면서 중국 내부가 혼란에 빠지자 바닷길은 더욱 각광을 받게 된다. 이권을 둘러싸고 서역 실크로드에서 여러 민족들이 패권 다툼을 하면서 이 길을 왕래하는 데 따르는 위험이 지나치게 커졌기 때문이다. 마침내 탁발씨가 북위를 세우고 한족들이 남으로 쫓겨 내려가 남조를 연 남북조시대가 되면 전란이 일시적으로 가라앉으면서 사치품과 보석에 대한 수요가 오히려 늘어난다. 북중국에 비해 상대적으로 평화로웠던 남조에서의 사치품 수요를 충당하기 위해 이들은 해로로 눈을 돌리게 된다. 가장 먼저 남조에 정착했던 손권의 오나라는 5천의 배를 보유하고 있었다고 한다. 교주자사 여대(呂岱)는 주응(朱應)과 강태(康泰)를 파견했다. 이들은 부남(扶南, 캄보디아), 임읍(林邑, 베트남 중부) 등지에 10년간 체류하면서 정보를 수집해서 각각 『부남이물지(扶南異物志)』와 『오시외국전(吳時外國傳)』, 『부남토속전(扶南土俗傳)』을 저술했다. 이 책들은 지금 전해지지 않지만 여기서 언급한 내용을 인용한 다른 책들을 통해 대강의 내용을 알 수 있다. 모두 캄보디아에 관한 내용인데 당시 동남아 대륙부는 캄보디아의 고대왕국 부남(푸난)의 전성기였던 까닭이다. 그 내용 중에는 아라비아 반도에서 페르시아만을 북상하여 티그리스강에 이르는 길과 이 강을 건너 로마에 이른다는 것이 포함되어 있었다고 한다.

반면 4세기 이후 로마가 각각 동로마제국, 서로마제국으로 분열되면서 정치적, 사회적 혼란이 가중되면서 이전과는 달리 로마에서

의 중국, 동남아, 인도 물품의 수요는 줄어들었다. 하지만 중국 남조에서는 귀족들의 사치 풍속이 확대되면서 동남아, 인도의 진귀한 물건에 대한 수요가 늘었고, 교역을 위해서만은 아니었지만 양나라는 2만 척의 거대한 배를 보유하고 있었다고 한다. 심지어 다양한 사치품을 구하기 위해 북조에서 사람들이 내려왔다는 기록도 있다. 아랍인 학자 알 마수디(Al Ma'sūdī, ? ~957)는 『황금초원과 보석광』이라는 저서에서 6세기에 중국 배들이 수시로 유프라테스강 하구까지 와서 정박했다고 적었다. 『고승전(高僧傳)』에 의하면 중국 구법승 법현(法顯)은 인도에서 중국으로 돌아갈 때 스리랑카로 가서 200여 명이나 탄 거선을 탔다. 동과 서로 향하는 배들의 가장 큰 중간 기착지는 스리랑카였고, 이는 스리랑카가 인도양 중간에 위치했기 때문이다. 이 시기 해로는 끊임없이 개발되었고 동시에 조선술과 항해술도 발달했다. 선박은 대형화되고 돛이 개발됐으며, 별자리를 이용하는 천문도 항법을 통해 원거리 항해가 늘어났다.

III. 바다의 실크로드, 조공과 교역의 사이에서

1. 바닷길의 확산과 조공 형태의 무역

아랍의 지리학자인 이븐 쿠르다지바(Ibn Khurdādhibah, 820-912)는 『여러 도로와 왕국지(*Kitābu'l Masālik wa'l Mamālik*)』(845)라는 저서에서 이라크를 중심으로 한 서아시아 권역에서 주변 지역으로 향하는 도로와 해로, 항구에 대해 기술했다(정수일, 2013). 쿠르다지바

는 티그리스강 가까이의 사마라(Samarra)라는 도시에서 4년간 우편
관으로 근무하면서 다양한 지리 정보와 산물, 교통로, 국내외 사정에
대해 잘 알게 되면서 이 책을 썼다. 그는 신라에 대해 "신라국에는 금
이 많으며 경관이 좋아서 무슬림들이 들어가면 정착하고 나오지 않
는다. 그 다음에는 무엇이 있는지 모른다"고 썼다.[4]

그가 거론한 동서교역로는 페르시아만의 바스라에서부터 인도
양을 가로질러 동남아를 거쳐 중국 남해안에 이르는 길이다. 여기서
는 중국의 4대 무역항을 교주(하노이), 칸푸(광주), 칸주(천주), 칸투
(양주)라 하고 각 항구까지 걸리는 시간, 항구에서 구할 수 있는 특산
물, 항구들 사이의 거리를 열거하고 이어서 신라의 위치, 경관, 산물
에 대한 각종 정보를 제공한다. 그가 말하는 항로는 이라크의 바스라
에서 출발해서 호르무즈 해협, 인더스강, 인도 서남해의 말라바르, 스
리랑카를 거쳐 니코바르 제도, 꺼다, 발루스, 말라카 해협, 수마트라
북부, 참파, 중국으로 가는 길이었다. 서아시아에서 중국에 이르는 이
루트는 이후로도 오래도록 이용되었던 해로이고, 이 지역을 따라서
항구가 발달했다. 니코바르 제도가 이용되었던 것은 여전히 연근해
항로가 주로 쓰였음을 의미한다.

서역 실크로드가 원활하게 교통로로 이용되기 어려운 사정에 처
하자 남북조시대부터 해로를 찾는 사람들이 늘어나면서 항로가 다양
하게 개발되었다. 중국대륙이 혼란에 빠졌다가 당이 중국을 통일하
고 서역 실크로드를 장악하면서 다시 육로가 각광을 받았다.[5] 하지만

.........

4 그가 활동하던 9세기 이전에 이미 아랍권에 신라가 알려져 있었음을 말해준다. 아마도 삼
 면이 바다로 둘러싸인 신라에 아랍 상인들이 올 수 있었던 길은 역시 해로였을 것이다.

기껏해야 낙타로 실어 나르는 서역 실크로드는 교역이 늘어나고 막대한 물건이 오고가기에 적합하지 않았다. 낙타 한 마리가 감당할 수 있는 무게는 잘해야 200kg 정도지만 송나라 때 이용됐다는 300t 정도 규모의 배는 낙타 600마리가 지는 짐을 나를 수 있었다고 한다. 한 번에 실어 나를 수 있는 물동량의 측면에서 바닷길은 육지와는 비교도 되지 않을 정도로 훨씬 용이했다. 태풍이나 폭풍우를 만나거나 바다에서 길을 잃어 조난당하지만 않는다면 해상 실크로드가 교역의 양과 비례하여 발전하는 것은 필연적인 일이었다.

바닷길이 다시 발달하게 된 것은 안사의 난(755-763)을 전후하여 토번(Tibet)이 서역을 점령하면서부터다. 토번에 의해 서역으로 가는 길이 완전히 막히면서 동서교역은 바다를 통해서 이뤄질 수밖에 없었다. 8세기 중엽 이후 몽골이 제국을 이루고 서역을 통제할 때까지 거의 전적으로 바닷길을 이용하게 된다. 이 시기에 서역 실크로드가 완전히 막힌 것은 아니지만 이전처럼 수백 마리의 낙타를 끌고 다니는 대상(隊商)들 대신 소수의 인원에 의한 소량의 교역만 가능했다. 당말의 혼란기를 거쳐 북방의 거란이 요를 세우고, 그 뒤를 금이 잇자 한족의 세력권은 남으로 좁혀졌고, 송을 세운 그들이 남방에서 교역을 할 수 있는 길은 오직 바다뿐이었다. 송대까지 아랍의 배들이 광주, 친주(泉州) 등 중국 남부의 항구로 드나들었고, 다양한 물품을 교역했으며 이로 인해 남부는 경제적 번영을 이뤘다.

이미 6세기부터 줄곧 아랍과 인도, 동남아시아의 상선들은 중국

.........

5 당은 안서도호부를 설치하고 서역경영에 적극 나섰다. 640년에 고창에 세웠던 도호부를 658년 쿠차로 옮기면서 서역을 통한 교역은 활기를 띠었다.

과 교역을 하고 싶어 했다. 바닷길을 통한 교역은 4세기경부터 조금씩 이뤄졌으나 각 지역의 정세가 안정되기 시작하는 6세기 이후 교역의 물꼬가 트였다고 보아야 한다. 당의 기록으로는 아랍 선박 얘기가 많이 나오는데 이는 위에서 언급한 이븐 쿠르다지바의 저술과 일치한다. 가장 멀리 오래도록 다닐 수 있는 항해의 기술과 그에 적합한 선박 건조술이 있었던 것은 역시 아랍이었다. 인도의 배들도 원거리 항해를 했다고 생각되지만 중국과 아랍 양쪽 문헌에 정보가 별로 없는 것으로 미루어 인도의 산물은 직접적인 교역이 이뤄졌다기보다 아랍과 동남아시아의 배에서 가져다 판매를 한 것으로 보인다. 특히 이 시기 유명했던 것은 인도산 목화와 면직물인데 아랍과 동남아시아의 배가 면직을 가져갔다. 중국의 역사서에는 동남아의 여러 고대국가에서 배가 와서 면직을 바쳤다는 기록이 나온다. 하지만 현재까지도 동남아가 면화의 중요 생산지가 아니기 때문에 5~6세기에도 면화 재배를 하지 못했다는 것은 분명하다. 그러므로 면화, 면직물, 솜 등은 인도의 생산물을 가져다가 중국에 조공한 것이다.

교역과 관련한 기록은 중국에서 남긴 것이기 때문에 조공이라는 말을 썼을 뿐이고, 교역은 형식상으로 중국의 체제에 맞춰 조공의 형태를 취했다. 아랍과 동남아의 배들이 중국 해안에 와서 교역을 하려면 항구에 정박을 해야 했고, 항구에 들어가기 위해서는 지방정부로부터 허가를 받아야 했으므로 지방관을 통해 중앙정부에 조공을 바쳤다. 지방관은 중앙정부의 허가를 받아 배가 항구에 정박할 수 있게 허가를 해주었다. 조공 물품은 중국에는 없는 외국의 특산물이 주류를 이뤘고, 그중에는 중국인들이 좋아한 향, 향료, 설탕 등이 포함되어 있었다. 진귀한 물품, 즉 사치품으로 분류되었던 것으로는 구슬,

진주와 같은 귀금속류, 코끼리 상아, 공작새와 앵무새, 비취조 등 새의 깃털, 코뿔소 뿔, 파초 등이 있었다. 전단향이나 백단향과 같이 다양한 향이 나는 나무들도 중요한 조공품이었다. 즉 자연의 산물이 주류를 이뤘던 것이다. 자연환경이 다르고, 기후와 식생이 달라서 중국인들이 접할 수 없었던 물품들이 교역의 주요 대상들이었다. 중국의 약재와 음식 재료에 쓰이는 아랍, 동남아의 몰약과 수지, 정향, 카드멈도 중요한 수입품이었고, 반대로 이들을 이용한 약재는 수출되었다. 중국에서 조공에 대한 답례로 이들 나라에 하사한 물품은 비단이 많았고, 각종 약재, 서책(書冊)이 뒤를 이었다. 조공의 형태를 통해 항구에 정박하고 교역할 허가를 받은 아랍과 동남아의 상선들은 최소 몇 개월이 걸리는 기나긴 뱃길을 따라 돌아갔을 때, 엄청난 이문을 남겨줄 물품을 사 모았다.

2. 바닷길, 도자기의 길

9세기 이후가 되면 동남아시아의 자연에서 나오는 특산물을 중심으로 했던 교역의 양상에 변화가 생긴다. 중국에서 동남아시아, 서아시아로 수출하는 가장 중요한 품목이 도자기가 된다. 바닷길을 도자기의 길(Ceramic Road)이라고 불러야 한다는 주장이 나올 정도로 막대한 양의 도자기가 바다를 통해 오고 갔는데, 여기에는 몇 가지 전제조건이 있다. 다른 무엇보다 중국에서 외국의 수요에 부응할 수 있을 정도로 도자기의 대량 생산이 가능해져야 했고, 그만큼 중국 자기의 가치를 높이 평가하고 그 평가가 널리 알려져 외국에서의 도자 수요가 늘어나야 했다.

중국의 도자기는 질 좋은 고령토가 나오는 절강성, 강소성 일대에서 대량 생산이 가능해졌지만 정작 당대인 8-9세기의 주요 수출 자기는 호남성 장사(長沙)요 제품이었다. 장사요 제품이 당말부터 송대에 걸쳐 꾸준히 아랍과 동남아 여러 지역으로 수출됐다는 것은 인도네시아 앞바다에서 발굴된 아랍 다우선에서 확인됐다. 중국과 한국에서 동남아에 이르는 바다에 가라앉은 해저의 난파선에 막대한 유물이 실려 있었다는 것은 새삼스러운 일이 아니다. 신안 앞바다나 태안 마도에서 발견된 중국과 우리나라의 배와 거기 실린 다양한 도자기, 금속유물, 각종 공예품들이 좋은 증거이다. 그런데 아랍의 배도 매우 중요한 역할을 했다.

1998년 인도네시아 수마트라 인근에 있는 벨리퉁섬 북쪽으로 수

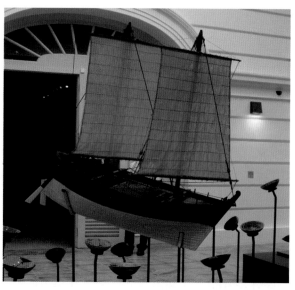

그림 2 난파선 모형, 9세기경, 인도네시아 벨리퉁 발견, 싱가포르 아시아문명박물관

36

심 17m 지점에서 난파선이 발견되었다. 자바해와 인도양이 연결되는 가스파르 해협이다. 이 배를 조사하여 수중 발굴한 결과, 9세기에 난파된 아랍의 다우선이었음이 밝혀졌다. 길이 22m, 폭 8m에 이르는 크기의 배가 1200년 만에 발견된 것이다. 이 배에 실린 유물들은 호주, 영국, 프랑스, 벨기에, 독일 등 5개국의 잠수부가 동원된 국제 해저발굴단에 의해 발굴이 이뤄졌다. 배에서는 당말-북송 사이의 혼란기인 5대10국시대(AD 907-960년)의 유물을 비롯하여 고대 이집트의 희귀한 공예품들, 금괴, 은식기, 동경 등 약 16만 점이 발견되어 바다를 통한 국제적인 교류에 대한 관심을 불러일으켰다. 이 유물을 둘러싸고 수중발굴단과 인도네시아 해저유산보호청과의 갈등이 불거지고, 인도네시아 문화재 보호법 저촉 문제 등의 다양한 문제가 발생했는데, 이 유물들은 현재 싱가포르 소유로 된 상태이다.[6] 유물 중에는 4만 점의 장사요 도자기를 비롯하여 각종 유리그릇, 루비와 사파이어 공예품 등 매우 우수한 공예품이 들어 있어 상당한 고가 제품을 실어나르던 무역선으로 알려졌다.

장사요 도자기는 큰 항아리 속에 포장되어 있었고, 그릇들이 깨질까봐 그릇 사이사이에 콩껍질류를 완충제로 넣었다. 명문이 새겨진 동경을 방사선 조사한 결과, 이 동경이 758년에 양주시에서 만들었음을 알게 되었고, 접시에서는 826년이라는 절대연대가 나와서 대체로 이 해에 배가 출항한 것으로 추정된다. 난파선의 유물에서 발견된 몇 가지 절대연대를 통해 이 배는 늦어도 9세기 전반에 중국에서

.........

6 발굴된 유물 가운데 63,000점이 3,200만 달러에 싱가포르 정부에 팔려 문화재 소유권에 대한 윤리적 논쟁을 불러일으켰다.

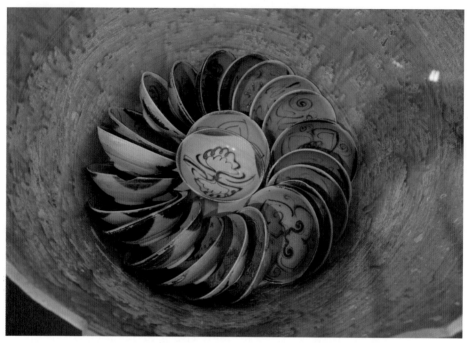

그림 3 장사요 도자기, 9세기, 중국, 벨리퉁 난파선 발굴

아랍으로 항해하다 난파되었다고 보고 있다. 이 배는 인도와 아프리카의 나무로 만들어졌고, 배의 내부 구조는 아랍의 다우선 구조를 보여 준다. 아랍과 인도인, 동남아인 선원들이 타고 중국 남부의 양주에서 서아시아의 칼리프 제국으로 항해하다가 인도네시아 벨리퉁 인근에서 좌초한 것이다.

동남아시아의 해저는 아니지만 1987년 중국에서는 광동성 양강(陽江) 부근 수심 20m 지점에서 길이 30m, 폭 10m 규모의 배가 발견됐다. 이 배는 난하이(南海) 1호라는 이름이 붙은 송 대의 배로 심하게 파손된 상태가 아니라 그대로 가라앉은 모습이기 때문에 폭풍

우나 암초에 걸려 난파된 것이 아니라 배 자체의 결함으로 인해 출항한 지 얼마 되지 않은 상태에서 그대로 가라앉은 것으로 추측됐다. 1980년대에 발견되었지만 여러 이유로 발굴이 이뤄지지 않다가 2002년 3월에야 비로소 본격적인 발굴이 시작됐는데, 이때 4000여 점의 유물이 나왔고, 2차 발굴로 8만 점이 인양됐다. 송대는 도자 산업이 막 융성하기 시작한 때였기 때문에 난하이 1호에서도 복건과 강소성에서 만든 수출용 도자기들이 다량 발굴됐다.

또 독일의 해저유물발굴팀인 아귀노타스 월드와이드(AWW)는 2009년에 한 어부가 해안에서 약 150km 떨어진 곳에서 발견한 난파선을 인도네시아 정부 의뢰로 2011년에 조사한 바 있다. 이들은 1850년경에 침몰한 것으로 추정되는 배를 인도네시아 해저 수심 180m 지점에서 조사하여 최소 70만 점 이상의 중국 도자기가 파묻힌 것으로 추정했다.

이들 외에도 베트남, 필리핀 연안에서는 수많은 난파선이 발견되어 그 중 일부가 수중발굴되었는데 그 안에서 대부분 중국의 비단과 도자, 혹은 인도와 동남아의 침향, 향신료, 향목 등이 발굴되었다. 난파선의 발견과 그 유물의 발굴은 해상 실크로드가 비단과 같은 가벼운 물건보다는 무겁고 깨지기 쉬운 도자기나 쉽게 옮기기 어려운 무거운 물건들, 혹은 값진 향료를 교역하기 위한 목적으로 개발되고 발전됐다는 것을 시사한다. 무수히 많은 양의 출수(出水) 도자기들은 바닷길을 도자기의 길로 명명할 근거로 제공한다.

IV. 바닷길의 전 지구로의 확산

1. 정화의 원정과 대항해시대

중국의 사서(史書)에는 당대부터 대식(大食)과 파사(波斯) 이야기가 자주 등장한다. 대식이나 파사는 모두 서아시아를 지칭하는 말이지만 정확히 말해서 파사는 페르시아의 음역이며, 이란을 말하고 대식은 아랍을 말한다. 서아시아 지역에서 중국 광주까지는 바닷길로 약 9600km에 이른다. 아랍에서는 신밧드의 고향이라는 소하르가 먼저 역사상 중요 항구로 발달하기 시작했고 그 뒤에는 무스카트가 중심 항구가 됐다. 이 시기부터 서아시아와 중국을 오가는 상선들의 활동이 두드러지게 늘어나게 되는데 바닷길의 역사를 전적으로 다시 쓰게 된 결정적인 사건은 환관 정화(鄭和, 1371-1434)의 원정이었다.

본명이 마삼보(馬三宝)인 정화는 명나라 영락제(재위 1403-1424)의 명령에 따라 남해(南海)로 원정을 떠났다. 그가 처음 원정을 명령받은 계기에 대해서는 여러 가지 설이 있지만 어느 것도 확인되지는 않았다. 가장 널리 알려진 출항 계기는 영락제가 무력으로 건문제를 쫓아내고 황제의 자리에 올랐는데 건문제가 행방불명이었기 때문에 그가 몰아낸 건문제를 찾기 위해 해외로 보냈다는 것이다. 영락제는 건문제의 시체가 발견되지 않아 항상 좌불안석이었고, 항상 자신의 지위를 잃을까 노심초사했다. 그에 따라 그는 자신의 심복들을 전국에 파견해 건문제의 종적을 조사하게 했다. 누군가가 건문제는 이미 해외로 달아났다는 이야기를 전하자 영락제는 그의 행적을 확인하기 위해 해외로 사람을 보내려고 작정했다. 영락제가 신뢰한 것은

정화였다. 정화는 운남의 회족 가문에서 태어난 무슬림이었으며, 원래 성은 마씨이고 아명은 삼보(三保)였기에 후에 삼보태감으로 불렸다. 그의 총명함을 맘에 들어한 성조 영락제는 정화라는 이름을 내려주었다.

그는 1405~1433년 사이 29년 동안 7회에 걸쳐 동남아시아와 서남아시아의 30여 나라를 원정했는데 이는 유럽의 여러 나라들이 앞다퉈 나섰던 신항로 개척보다 70여 년이나 빠른 항해였다. 1405년 6월, 정화는 중국 남해에서 서쪽의 바다와 연해 각지의 '서양(西洋)'으로 병사와 수부, 기술자, 통역, 의사 등 2만 7천8백 명을 데리고 원정을 떠났다.[7] 이들 함대는 대선 62척으로 이뤄졌고 강소성 소주에서 출발해 복건성 연해를 거쳐 남해했다. 첫 번 항해에서 정화는 점성(占城, 참파, 베트남 중부), 조왜(爪哇, 자바, 인도네시아), 구항(舊港, 인도네시아 수마트라 섬 동남안), 소문답납(蘇門答臘, 수마트라, 인도네시아), 만랄가(滿剌加, 말라카, 말레이시아), 고리(古里, 科泽科德, 캘리컷), 석란(錫蘭, 스리랑카) 등의 나라에 가서 각 나라의 왕에게 성조 영락제의 국서와 선물을 바쳤다. 정화가 이들 나라를 돌아서 중국으로 돌아오는 데는 3년 9개월이 걸렸고, 그를 따라온 각국의 사절들도 명나라에 도착했다. 정화와 동반한 외국의 사절들도 성조에게 진귀한 선물을 바쳤다.

이후에도 영락제는 건문제를 찾지는 못했지만 명의 위엄을 세계에 알리고, 다른 나라와의 교역을 통해 얻는 이로운 점이 많다고 보

.........

7　여기서 서양은 중국의 위치에서 서쪽의 바다를 말하는 것이며 오늘날 서구에 해당하는 의미가 아니다.

았다. 그는 해외 원정을 계속하기로 하고 정화를 내보냈다. 그에 따라 정화는 약 30여 년 가까이 7번에 걸쳐 인도양 연안의 국가 30여 곳을 방문했다. 그러나 여섯 번째 원정을 마치고 중국에 돌아왔을 때, 영락제는 병사했고, 마지막 일곱 번째 원정에서 돌아오자 명 조정은 해외 원정 비용이 너무 많이 든다는 이유로 더 이상 나가지 못하게 했고, 명의 정책은 해외교역을 막는 것으로 바뀌었다.

정화의 원정은 말레이 반도에 있었던 믈라카 왕국의 성립에 중요한 역할을 했다. 믈라카와 명은 정화의 원정 이후 본격적으로 정치 경제적 우호 관계를 맺었고, 중국이라는 거대한 배후세력을 등에 업은 믈라카는 바다를 통한 동서 교역에서 중요한 항구도시로 급속하게 성장했다. 믈라카는 비록 작은 곳이었지만 중국의 비단과 도자기, 향료 제도(말루쿠)의 향신료를 아랍과 서방으로 공급하는 중요한 통로의 역할을 했을 뿐만 아니라 반대로 인도의 면직물과 서방의 은, 향신료를 중국 및 동남아시아로 수출하는 창구가 됐다. 당시 해상 실크로드를 오간 것은 중국의 범선을 개조한 정크선과 무슬림 상인의 돛대가 하나 뿐인 소형 다우선이었다.

세계사의 전환점이라고 할 수도 있는 '대항해시대'는 15세기 말 포르투갈에서 시작됐다. 아시아에서 대항해시대의 거점으로 일찍 부상한 곳은 믈라카였다. 1400년경 세워진 술탄 왕국 믈라카는 아랍으로부터 상선을 적극적으로 유치하여 동서 교류의 해상 교통에서 매우 중요한 중계항으로 번영했었다. 번영의 기간은 짧았지만 이 무렵부터 남중국해와 인도양을 잇는 해상 실크로드가 단지 아시아 간의 왕래에 국한되지 않고 서양의 배들이 오고가는 통로로 활용되기 시작했다.

불과 100년가량의 짧지만 영화로웠던 항구도시 믈라카 제국의 흔적은 그 다양한 건축양식에서 확인된다. 원래 현지의 정착민이었던 말레이인, 정화의 원정 당시 그와 함께 이주한 중국 남부 사람들, 12세기 이후 이주했던 이슬람과 인도인, 14세기부터 들어온 포르투 갈, 네덜란드 등 각 나라, 각 지역의 특징 있는 문화가 믈라카에는 뒤섞여 있다. 다양한 문화의 흔적을 보여주는 건물들과 물질적인 유물만이 아니라 요리, 복식, 풍습에서도 동서 융합의 흔적을 찾아볼 수 있다. 단적인 예로 믈라카와 페낭, 싱가포르, 말레이 반도에서 만나기 쉬운 특색 있는 요리인 바바뇨냐 음식(Baba-nyonya food)을 들 수 있다. 이는 기본적으로 중국음식과 인도, 말레이 음식이 합쳐져 새로이 만들어진 요리이다. 이슬람에서 쓰지 않는 돼지고기 요리, 중국음식에 코코넛을 잔뜩 넣은 요리와 갖가지 향신료를 더하거나 인도 커

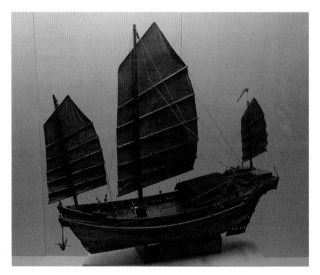

그림 4 정크선 모형, 중국, 홍콩역사박물관

리풍의 요리가 뒤섞인 이 음식은 해상 실크로드를 통해 융합된 각종 문명 교류의 결과물이다.

16세기 초에 이르러 포르투갈이 믈라카를 점령하고, 1641년에는 네덜란드가 이를 차지했다. 네덜란드는 당시 자바의 바타비아(현재의 자카르타)를 교역의 거점으로 삼고 있었으므로 네덜란드 점령하의 믈라카는 지방의 작은 항구에 불과할 정도로 쇠퇴하게 되었다. 이때를 시작으로 서구에 의한 동남아시아의 식민화가 시작됐으며, 바야흐로 전 지구가 뱃길을 통해 하나로 이어지는 시대에 돌입한다. 1824년 다시 영국의 식민지가 된 이후에도 믈라카는 영국의 해협식민지(British Settlements) 정책으로 인해 다시는 중계 항구도시로서 영화로웠던 과거의 영광을 회복할 수 없었다. 19세기 중엽에 이르러 충분한 천문학적 지식과 다양하게 발전시킨 선박제작 기술, 항해술과 해로의 개발로 '노호하는 40도대(roaring forties)'를 횡단할 수 있게 된다.[8] 비로소 아프리카와 아메리카 대륙, 호주와 뉴질랜드를 아우르는 전 지구적 해양 네트워크가 형성되었던 것이다. 바다를 통해 세계가 하나로 이어질 수 있었다.

대항해시대는 서구에서 적극적으로 바다를 끌어안고 진출한 시대이다. 그 결과, 세계 각지가 바다로 연결됐고 그와 동시에 본격적인 식민지 쟁탈전이 이어졌다. 포르투갈과 스페인은 중남미로 향했고, 스페인은 먼저 필리핀을 식민지로 만들었다. 네덜란드와 영국은 동인도회사를 만들어 인도, 동남아로 눈을 돌렸다. 서양 제국들은 막대

.........

8 노호하는 40도대는 남위 40도대의 파도가 몹시 심한 지역을 당시 뱃사람들이 부른 칭호
 이며 이를 극복함으로써 마침내 전 세계를 바다로 이동할 수 있게 됐다고 한다.

한 이익을 남기는 무역을 국가가 모른 척할 수 없었고, 이를 방치하거나 직접 통제하기도 원하지 않았다. 네덜란드는 17세기 초 인도네시아 일부를 지배했고, 영국은 인도에 이어 미얀마로 진출하려고 했다. 바닷길을 둘러싼 무역 네트워크는 이전보다 확실하게 아프리카와 아메리카 대륙으로 확장됐다. 스페인은 멕시코의 은을 가져다가 필리핀에서 중국의 비단을 샀다. 아시아의 비단과 도자기를 아메리카 대륙의 은으로 동남아에서 결제하는 삼각무역을 했다. 네덜란드가 동남아시아의 바다에서 영국이나 스페인과 충돌을 일으켰던 것은 막대한 이익을 남겨주는 향신료 때문이었다. 이처럼 서양이 주도한 근대는 대항해시대에 시작되어 유럽의 국민국가가 주도한 세계하의 첫 장을 열었다.

2. 향신료 무역과 페라나칸

대항해시대 동남아의 바다에서 가장 널리 흔하게 거래된 것은 후추였다. 자카르타는 14세기에 이미 후추를 비롯하여 정향, 카드멈, 각종 향신료가 거래되는 무역항으로 이름이 높았다. 『구당서』이래 중국 사서에도 동남아에서 후추를 중국에 보냈다는 기록은 종종 나온다. 드막이라는 이슬람 술탄왕국이 각종 향신료와 열대자물을 찾아온 포르투갈과 순다를 굴복시키고, 도시 이름을 자야카르타로 지은 것이 오늘날의 자카르타이다. 향신료 교역의 거점이던 자카르타에 17세기 초에 네덜란드와 영국이 상관(商館)을 설치했고, 영국 및 반텐과의 전쟁에서 승리한 네덜란드는 1619년 자카르타에 바타비아를 세웠다. 바타비아는 향신료와 열대작물을 교역하는 항구로 계속

발전했고, 그에 따라 작물의 생산지를 직접 지배하려는 네덜란드의 야심으로 인도네시아를 식민화하는 전초기지가 되기도 했다.

4개의 큰 섬으로 이뤄진 인도네시아는 무수히 많은 종족들이 자신들 고유의 토착문화를 발전시켜왔으나 여기에 포르투갈과 네덜란드, 중국, 아랍의 문화가 섞여 다문화적이고 혼종적인 문화가 형성되었다. 이들의 문화는 이주민들에 의해 더욱 풍성해졌다. 대항해시대 이전의 바닷길은 물자가 오고가는 물질 교역의 통로로 이용되었다면 이후는 사람이 움직이고 이주하는 통로 역할을 했다. 물자들이 오고 가는 것은 여전했지만 그 양은 어마어마하게 늘었고, 종류도 다양해졌다. 기술의 발달로 배의 크기도 커졌을 뿐 아니라 점차 선단들도 늘어났다. 계절풍을 이용한 항해는 여전히 계속됐지만 돛을 여러 개 달고, 배를 개조하여 더 많은 물건과 사람을 실어 나르기 쉽게 만들었

그림 5 항구로 모여드는 배들, 20세기 초, 중국, 홍콩역사박물관

으며 대륙과 열도를 오가는 항해에 걸리는 시간도 단축됐다. 19세기에는 증기기관이 발명되어 이를 배에 적용한 증기선이 만들어지면서 새로운 근대의 바닷길이 열렸다.

해상 실크로드는 오늘날 인간의 역사에 깊은 영향을 미친 물건과 문명의 교차로이지만 16세기 이후로는 사람들의 집단 이주에 크게 기여했다. 단적으로 식민지 경영에 나선 동인도회사 사람들, 그들을 보호하거나 원주민과의 마찰을 무력으로 해결하고 때로는 정벌을 하기 위한 군인들이 대표적인 이주민 집단에 들어간다. 하지만 그에 못지않게 많은 사람들이 중국에서 이주했다. 이들은 대개 중국 내의 혼란으로 인해 다른 삶의 방도를 찾아 동남아로 간 사람들이 많았다. 그중에는 명의 멸망으로 명에 충성을 다하던 병사들이 대거 인도네시아 등지로 이주한 경우도 있으니 중국인들의 동남아 이주 역사도 상당히 오랜 편이라 할 수 있다. 이들은 현지에 정착해서 현지 여성들과 결혼을 했다. 그들 사이의 자손이 페라나칸(peranakan)이다. 페라나칸은 원래 현지에서 태어난 사람들을 의미하며 대개 혼혈 후손을 뜻한다. 동남아에 식민지를 세운 유럽인들과 현지인, 현지인들과 중국인, 유럽인과 중국 인간의 결혼과 그들의 후손들이 각지에 정착해서 공동체를 이루고 이들 고유의 디아스포라를 만들었다.

현지에 정착한 이주민과 현지인들의 후손이 만든 페라나칸 문화는 커바야(Kebaya)와 같은 특징적인 복식에서 볼 수 있듯이 서구적 요소와 아랍계, 중국, 말레이 계통의 요소들이 골고루 섞인 독특한 혼종 문화이다. 단순한 물품과 향신료의 교역에서 벗어나 사람들이 대거 이주하여 상업과 생산 활동에 종사하고 지역공동체의 일원이 됨으로써 다시 복합적이고 고유한 미술을 만들어냈다. 유럽식 건축물

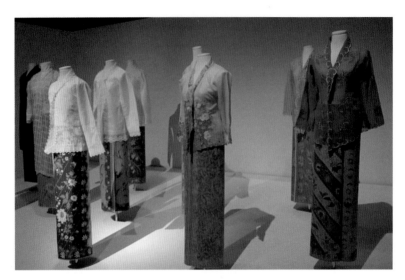

그림 6 페라나칸 복식, 20세기, 싱가포르 아시아문명박물관

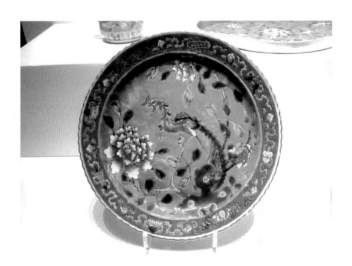

그림 7 접시, 페라나칸 도자기, 20세기 초, 싱가포르 아시아문명박물관

에 중국이나 말레이식으로 장식을 한 창문이나 문이 있는 샵 하우스 (shop house)와 이슬람 금속공예의 전통을 계승한 각종 장신구, 중국에서 주문 생산한 특유의 페라나칸 자기에서 복합적인 동남아의 근대 문화를 가늠할 수 있다. 페라나칸 자기의 기형은 거의 중국 도자기 기형을 그대로 따랐고, 문양 역시 중국 자기에서 흔히 볼 수 있는 것들로 장식되었다. 하지만 선명한 핑크와 밝은 연두색 유약이나 이를 이용해 그린 화려한 문양들은 중국의 근대 자기에서는 보기 어려운 특징들이다. 또 베텔을 씹는 인도-동남아 문화는 다양한 재질의 타구와 베텔용기를 만들게 했다.

19세기 이후 빠르게 진행된 사람들의 이주는 문화의 이동을 촉진하고, 복합적인 문화의 융합을 불러일으켰다. 그에 따라 동남아의 근현대 문화는 여러 나라, 여러 종족의 특장을 반영하여 종교적으로나 사회적으로 쉽게 정의하기 어렵게 만들었다. 자연의 산물을 교역하는 데서 시작한 바닷길의 확산은 결과적으로 인류문화를 더욱 풍부하게 만드는 데 기여했다. 육상 실크로드에 비하면 상대적으로 과소평가된 면이 있지만 해상 실크로드는 훨씬 더 오랫동안 유럽과 아랍, 인도와 동남아, 중국에서 한국, 일본까지 세상을 연결하는 범지구적인 해상 네트워크를 이룸으로써 물류와 인류의 순환, 그로 인한 세계화의 기초를 닦는 데 중요한 역할을 했다.

참고문헌

강희정. 2013. 「中國人의 南洋 移住와 近代 東南亞의 中國系 美術」, 『중국사연구』 83.

국립중앙박물관. 2013. 『페라나칸: 싱가포르의 혼합문화』.

동북아역사재단 편. 2010. 『송서 외국전』.

동북아역사재단 편. 2011. 『구당서』 上·下.

매리 하이듀즈. 2012. 박장식 역. 『동남아의 역사와 문화』. 서울: 솔과학.

정수일. 2013. 『실크로드 사전』. 파주: 창비.

주경철, 2008. 『대항해시대: 해상 팽창과 근대 세계의 형성』. 서울: 서울대학교출판부.

Cœdes, George. 1968. *The Indianized states of Southeast Asia*. Honolulu: East west Center Press.

Kang, Heejung. "Kunlun and Kunlun Slaves as Buddhists in the Eyes of the Tang Chinese", KEMANUSIAAN 22/1. 2015.

바닷길의 확장이
동북아시아에 미친 파급

권오영 서울대학교

I. 머리말

필자가 평소에 품고 있는 문제의식은 고대 바닷길을 통한 해상 교섭에서 과연 한반도의 위상은 무엇인가 하는 의문에서 시작된다. 흔히 고대 해상 실크로드라고 불리는 이 문화의 소통로는 대개 지중 해 세계─아라비아─인도─동남아시아─중국을 연결하는 것으로 묘사되고 중국 동해안(合浦, 廣州, 寧波 등)에서 멈추는 것으로 표현된 다. 최근 해역사 연구의 진전과 함께 해상교역에서 자바와 일본의 역 할이 부각되고 있으나(가와구치 요헤이, 무라오 스스무, 2012), 한반도의 상황은 아직도 요원하다.

그렇다면 한반도에서 성장, 발전하던 고대 정치체(국가)들은 이 교류에 참여하지 못하였는가? 그럴 리는 없을 것이다. 중국과 한반 도, 일본열도를 잇는 동북아시아의 고대 해상 교통로는 아주 이른 시

기부터 작동하고 있었고, 곳곳에 수많은 흔적을 남기고 있다.

고대 바닷길이 동북아시아의 한반도와 일본열도로 이어지지 않은 것이 아니라 연구자들이 인식하지 못하였을 뿐이다. 육상 실크로드는 장안(長安, 서안(西安))이 아니라 경주, 나라(奈良)로 연장된다고 주장하면서 정작 바닷길에 대해서는 별다른 관심이 없는 것이 우리 학계의 현실이다. 이러한 인식의 배경에는 동남아시아의 역사와 문화에 대한 무관심이 깔려 있다. 동북아시아와 동남아시아를 분절적으로 이해함으로써 바다를 통한 교섭에 대한 연구에서 두 개의 지역은 통합적으로 이해되지 못하고 있다.

이 글은 고대 바닷길이 동남아시아와 중국을 거쳐 한반도, 일본 열도로 이어졌음을 입증하고 시간의 흐름에 따라 변화하는 양상을 추적하기 위해 작성되었다. 이 분야에 대한 국내 학계의 연구가 미흡하고, 발표자의 지견 역시 부족함으로 많은 한계가 있겠지만 앞으로의 연구를 위한 발판으로 삼고자 한다.

II. 남월국(南越國)의 흥망과 영남칠군(嶺南七郡)의 설치

1. 남월국의 성립

현재의 베트남인을 구성하는 주류 종족은 비엣(越), 혹은 킹(京)족으로 불린다(송정남, 2010: 4-5). 이들은 중국 남부에 거주하던 비엣족(越族)이 남하하면서 형성된 것으로 인식되고 있다. 그들의 건국신

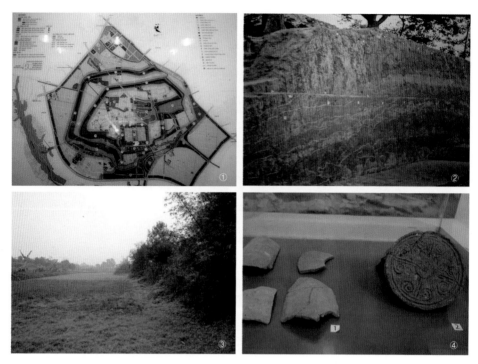

그림 1 꼬 로아 성(① 조감도, ② 단면, ③ 외성과 해자, ④ 꼬 로아 출토 한식 와전류)

화는 중국의 신화와 연결되어서 신농씨(神農氏) 염제(炎帝)의 후손인 데민(帝明)이 자신의 아들인 록 뚝(祿續)을 낀 즈엉 브엉(涇陽王)으로 봉하여 남방을 다스리게 한 사건에서 시작된다. 이 나라가 씩꾸이국 (赤鬼國)이고, 낀 즈엉 브엉의 아들 락 롱 꿘(貉龍君)의 치세가 씩꾸이 의 전성기였다고 한다. 그의 부인 어우 꺼(嫗姬)는 커다란 알을 낳고 그 알에서 100명의 아들이 탄생하여 백월족(百越族)의 선조가 되었다 고 한다. 락 롱 꿘과 어우 꺼는 각기 50명의 아들을 데리고 바다와 산 으로 갔고, 산에 간 50명 중 가장 강한 자가 최초의 훙 부엉(雄王)으로 봉해져 이후 왕위가 계승되니 이것이 반랑국(文郎國)이다. 반랑국은

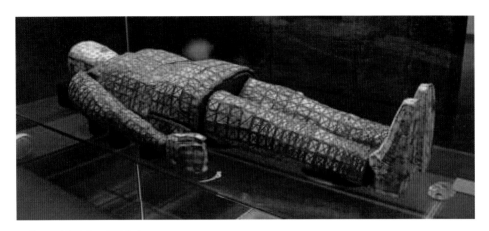

그림 2 남월왕릉 출토 금루옥의

기원전 257년 안 즈엉 브엉(安陽王)에 의해 어우락국(甌貉國)에 통합되었다고 한다.

반랑국과 어우락국은 중국 남부와 베트남을 연결하는 요충지인 홍강(紅河, Sông Hồng) 유역에서 성장하였으며(유인선, 2002), 이때의 중심지가 하노이 인근 꼬 로아(Co Loa) 성(Nam C. Kim, Lai Von Toi, Trinh Hoang Hiep, 2010)으로 이해되고 있다(그림 1). 이 성은 내성, 중성, 외성으로 구성된 삼중구조로서 성 내외 곳곳에서 동 손(Dong Son) 문화기 이후 한(漢)의 영향을 받은 유물까지 다양한 유물이 출토된다.

단지 베트남의 역사만이 아니라 바닷길의 확장이란 일대 사건을 고려할 때 남월국(南越國, 기원전 203-111)의 성립은 중요한 획기가 된다. 남월국의 성립으로 인해 동남아시아 세계와 동북아시아 세계가 본격적으로 연결되기 때문이다. 한족(漢族)과 비엣족의 연합왕조라고 부를 수 있는 남월국의 성립에 의해 한의 문화가 양광(兩廣. 廣西, 廣東)

지역과 북부 베트남으로 확산되기 시작하였다.

　이러한 흐름을 상징적으로 보여주는 유적이 광동성(廣東省) 광주시(廣州市)에 소재하는 남월국의 궁서(宮署) 유적과 남월왕릉(南越王陵)(그림 2)이다. 남월왕릉(廣州市文物管理委員會·中國社會科學院考古硏究所·廣東省博物館, 1991)은 남월(文帝) 조말(趙眜)의 무덤으로서 도굴되지 않은 상태로 발견되어 많은 유물이 출토되었다. 한대 황제와 황족의 무덤에서 보이는 옥의(玉衣), 한식(漢式) 도기의 영향을 받은 토기류와 함께 외래 기성품이 많이 발견되었다. 특히 파르티아산 은합, 대상아(大象牙), 상아기(象牙器), 유리기(琉璃器), 마노제와 수정제 구슬, 평판(平板)유리 등은 이란~동남아시아 일대에서 제작된 후 수입된 것으로 여겨진다. 동측실에서만 2,100점의 유리제 구슬이 출토되었는데 대부분 수입품으로 간주되었다(余天熾 외, 1988: 97). 그런데 화학조성 분석이 실시된 4점은 납-바륨계로 판정되었다.

　납을 용융제로 사용한 납 유리는 남아시아나 동남아시아에서는 매우 미미한 존재이다. 특히 납과 함께 바륨이 섞여 있는 납-바륨계 유리는 주로 중국에서 제작되었으며, 시간적으로는 춘추(春秋) 말, 혹은 전국(戰國)부터 시작되었다(Robert H. Brill, Hiroshi Shirahata, 2009: 155; 黃啓善, 2004: 87의 표 2). 따라서 남월왕릉에 부장된 유리 중에는 다양한 외래기성품과 함께 중국 고유의 납-바륨계 유리가 존재한 것으로 이해된다.

　그런데 중국 동북지방과 한반도, 일본열도에서도 중국의 전국-한 계통의 납-바륨계 유리가 종종 발견된다. 한반도에서는 초기철기시대에 서남부에 집중되어 있는데 부여 합송리, 장수 남양리, 공주 봉안리, 당진 소소리 등지에서 청색의 대롱옥(管玉)이 청동기, 연식(燕

式) 철기류와 함께 부장되는 사례가 많다. 완주 갈동(김규호·송유나·김나영, 2005)과 신풍의 초기철기시대 무덤에서는 청색의 유리제 대롱옥과 함께 고리(環)도 발견되었다.

이와 비교할 만한 자료는 전국-한 시기 무덤에서 종종 발견된다. 대롱구슬은 춘추 만기-전국 조기(기원전 6-5세기 무렵)로 추정되는 사례가 보고되었는데, 모두 청색, 납-바륨계란 공통점을 지녔다(關善明, 2001: 124-125, 126-127; Gan Fuxi, 2009: 21). 그 중에서도 가장 유사한 유물은 강소성(江蘇省) 구승돈(邱承墩) 토돈묘(土墩墓)(南京博物院·江蘇省考古研究所·無錫市錫山區文物管理委員會 編, 2007)에서 출토된 유리제 대롱구슬(그림 3의 ①)로서 한반도 서남부에서 출토된 납-바륨계 유리제 대롱구슬과 형태와 색상이 매우 유사하다.

일본 규슈(九州) 사가(佐賀)현 요시노가리(吉野ヶ里) 분구묘에서도 청색의 납-바륨계 유리 대롱옥이 출토되는 현상(Tamura Tomomi, OGA Katsuhiko. 2016)을 감안하면, 중국의 전국 말-한초에 걸쳐 납-바륨계 유리가 남으로는 남월국, 동으로는 한반도 서남부(금강-만경강유역)를 거쳐 일본 규슈에 도달하는 광역의 교역망을 따라 유통되었음을 보여준다.

이 시기는 한국 고고학에서는 초기철기시대, 역사학에서는 연장(燕將) 진개(秦開)의 동방 침입과 여(燕), 제(齊), 조(趙) 주민의 유입, 그리고 위만조선의 성립과 준왕(準王)의 남천이 전개된 시점이다. 그런데 필자는 최근, 이미 오래전에 소개되었지만 그동안 학계의 주목을 전혀 받지 못하던 자료가 더 있음을 알게 되었다. 길림성(吉林省) 화전현(樺甸縣) 횡도하자(橫道河子)의 한 무덤에서 한반도 서남부—북부 규슈로 연결되는 유리제 대롱구슬과 유사한 형태의 대롱구슬이 청동기

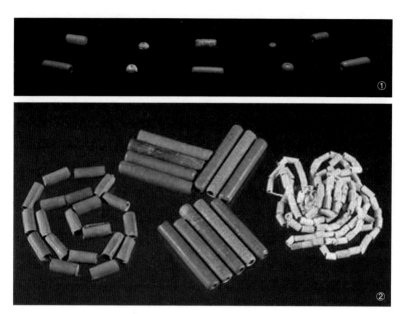

그림 3 푸른색 대롱구슬(① 江蘇 邱承墩 土墩墓, ② 吉林 橫道河子)

류와 함께 부장되었던 것이다(吉林省博物館編, 1988; 그림 3의 ②).

횡도하자 유리 대롱옥의 발견은 남월국—중국—한반도 서남부—규슈로 연결되는 납-바륨계 유리의 광범위한 유통망에 참여하던 주체가 길림성 서부에도 존재하였음을 의미한다. 이 세력을 고조선의 지방세력, 초기 고구려 사회, 혹은 부여의 지방세력 중 어디에 대응시킬지는 앞으로의 과제로 미루더라도 위만 이전의 고조선이 한반도 서남부의 정치체와 모종의 교섭을 진행하였을 개연성, 주 왕실이 쇠한 것을 보고 왕을 칭한 조선후(朝鮮侯)의 존재, 위만조선이 병위(兵威)와 재물(財物)로서 주변 세력들에 영향을 끼치던 사실 등을 연상시킨다. 주조철기와 납-바륨계 유리는 생산과 유통의 과정을 함께 한다는 사실(조대연, 2007: 56)을 인정한다면 준왕, 혹은 그 이전 단계에

연계 철기와 납-바륨계 유리가 어디에선가 제작된 후 길림 서부, 한반도 서남부와 북부 규슈로 전해진 것으로 볼 수 있다(권오영, 2017a). 남월국—중국—길림성—한반도 서남부-규슈 북부에 걸친 광역의 납-바륨계 유리 유통망을 그려볼 수 있으나, 그 안에서 한반도와 남월국의 관계는 직접적이지는 않고 그 중간에 많은 매개자를 두는 형태였을 것이다.

2. 영남칠군의 설치가 초래한 변화

그런데 위만조선과 남월국 양자는 많은 유사성과 공통성을 지니고 있다. 한의 관리로서 진한(秦漢) 교체의 혼란기에 중국 변경으로 이주한 위만(衛滿)과 조타(趙佗)의 출신과 인생역정, 양국의 건국과정, 이원적 종족구성, 한 제국과의 정치외교적 관계, 한의 침략명분, 멸망과 그 이후의 노정, 한의 장수 간의 불화발생,[1] 이를 이용하려는 남월국과 위만조선의 전략적 공통성(김병준, 2008: 31-37), 양 지역의 전쟁에 모두 누선장군(樓船將軍)으로 참전한 양복(楊僕)의 존재 등이 대표적인 사항이다. 이런 이유로 위만조선의 국가적, 문화적 성격을 이해하려면 남월국에 대한 비교사적 접근이 절실하다고 느끼고 있다.

한은 기원전 111년에 남월국을 멸망시키고 칠군[남해(南海), 합포(合浦), 창오(蒼梧), 욱림(郁林), 교지(交趾), 구진(九眞), 일남(日南)]을 설치하였다. 한은 기원전 109년 운남(雲南)지역의 전(滇)왕국을 멸망시

.........

1 남월국 침공 과정에서 불거진 복파장군과 누선장군의 대립은 조선 침공에서는 좌장군과 누선장군의 대립으로 재현된다.

그림 4 루이 러우 성벽(①)과 내부의 漢式 와전류(②)

킨 후, 위만조선 침공을 시작하는데 이때 수군을 이끌고 참전한 누선 장군 양복은 2년 전 남월국 침공전에 누선장군으로 참전하였던 바로 그 양복이다. 누선장군 휘하의 수군이 어떠한 종족적 구성을 보이는 지는 알 수 없으나 양복에 의해 남월국과 위만조선은 연결되었다.

남월국의 고지에 설치된 영남칠군 중 교지, 구진, 일남 등 이른바 교지삼군(交趾三郡)은 현재의 베트남 북부와 중부에 위치하였다. 가장 중요한 교지군의 군치(郡治)는 하노이 인근의 루이 라우(Luy Lau) 성(그림 4)으로 추정된다(黃曉芬 編著, 2014; 2017). 교지삼군을 통하여 북부-중부 베트남과 한의 본격적인 교섭이 시작되었다. 마치 한반도 서북부에 설치된 낙랑군을 창구로 한반도와 일본열도의 많은 정치체들이 한과 본격적인 교섭을 전개한 사실과 대비된다.

일반적으로 한묘(漢墓)에서 발견되는 장신구는 옥제가 대다수이나 유독 광동과 광서, 즉 양광지역의 한묘에서는 다종, 다양한 유리 구슬이 다량 출토된다(廣州市文物管理委員會·廣州市博物館, 1981: 454-456; Li Qinghui, Wang Weizhao, Xiong Zhaoming, Gan Fuxi, Cheng

그림 5 廣西 合浦 漢墓 출토 유리 각종

Huansheng, 2009: 397-398; 廣州市文物考古研究所·廣州市番禺區文管會辦公室編, 2006: 340-341). 그런데 유리구슬의 화학적 조성은 납과 바륨이 거의 없는 포타쉬계통이 압도적이다(그림 5). 전국시대 청색 대롱옥과 이질적(黃啓善, 2004: 88-93)이며, 남월왕릉 출토품과도 이질적이다. 이러한 포타쉬 유리의 산지에 대해서는 중국을 상정하는 견해도 있으나, 그보다는 베트님 북-중부를 포함한 동남아시아를 상정하는 견해가 압도적으로 우세하다.

　　한반도의 경우, 초기철기시대 혹은 기원전 3세기 언저리의 분묘에서 출토되는 유리의 대부분이 청색 납-바륨계인 데 비하여 기원전 1세기 이후에는 포타쉬 유리로 대체되며 이러한 현상은 일본열도에서도 동일하게 나타난다(谷澤亞里, 2011).

그런데 이는 동북아시아만이 아니라 동남아시아에서도 동일하다. 동남아시아의 경우 기원전 4세기 이후 기원후 200년 무렵까지 포타쉬 유리가 주류를 점한다(Bilige Siqin, Qinghui Li, and Fuxi Gan, 2014: 427). 그렇다면 남월국의 멸망과 영남칠군의 설치를 기점으로 하여 납-바륨계 유리가 포타쉬 유리로 대체되는 현상은 동남아시아의 상황과 연동되었을 개연성이 높아진다.

동남아시아와 동북아시아에서 거의 동시에 전개된 극적인 변화의 중심에는 영남칠군과 함께 낙랑군의 역할이 주목된다. 교지삼군의 설치로 인하여 베트남 중부 이남의 다양한 공방의 포타쉬 유리가 양광지역으로 수입되었고 그 중 일부가 다시 낙랑군을 통하여 동북아시아 곳곳에 퍼졌을 것이다. 결국 교지삼군과 낙랑군을 지역 거점으로 삼아 동남아시아와 동북아시아의 원거리 교역망이 활발하게 작동하기 시작하였음을 알 수 있다. 이는 그 전단계의 남월국, 위만조선의 교섭과는 비교할 수 없을 정도로 활발하였던 것 같다. 낙랑군 관련 고분에서 발견되는 남방산 문물, 그리고 한반도와 일본열도로 넓게 확산되는 포타쉬 유리가 그 증거이다.

기원후 2세기경으로 추정되는 연천 학곡리 적석총 출토 유리구슬은 대부분 포타쉬 유리에 속한다. 반면 10여 점이 발견된 금박유리구슬 중 7개가 분석되었는데(김규호, 2004), 중근동산일 가능성이 높고, Al_2O_3의 비율이 매우 낮다. 역시 2세기 무렵의 평택 마두리 목관묘(한국문화유산연구원, 2011)에서는 1호묘(1,397점), 2호묘(301점)에서 유리구슬이 출토되었다. 그 중 10점을 분석한 결과 모두 포타쉬 유리로 판명되었다(김나영, 2013: 17). 따라서 경기지역에서 2세기 무렵의 유리구슬은 포타쉬 유리가 대세이며 이 점은 영남지역도 동일하다.

III. 동오(東吳)와 푸난(扶南)의 교섭이 초래한 변화

1. 동오와 푸난의 교섭

한반도 서해안과 남해안의 연안항로를 경유하여 김해를 거쳐 츠시마(對馬), 이키(壹岐), 후쿠오카(福岡)로 이어지는 『삼국지(三國志)』동이전(東夷傳)의 교역로를 따라 다양한 물품이 유통되었다. 그 중에는 동경(銅鏡), 전화(錢貨), 토기 등의 한식 물품, 한반도산 철기가 섞여 있었으며 동남아시아산 물품, 특히 유리도 포함되어 있었다(大阪府立彌生博物館, 2002).

초기철기시대에 납-바륨계 유리가 주로 발견되는 지역이 한반도의 서남부인 데 비하여 이 단계에 오면 해안 교역로를 따라 인천, 군산, 서천, 나주, 해남, 사천(늑도), 김해, 츠시마, 이키, 후쿠오카, 오사카(大阪) 등지로 확산되며 수많은 기항지에서 많은 외래 기성품들이 발견된다. 이러한 기항지 중 일부는 일종의 항시(Port City)로 발전하는데 대표적인 곳이 김해이다.

김해를 비롯한 한반도 동남부에서 발견되는 기원전 1-기원후 3세기 무렵의 유리는 압도적 다수가 포타쉬계이다. 그런데 3세기 이후 포타쉬계는 점점 감소하고 새보운 소나 유리, 그 중에서도 高알루미나 소다 유리가[2] 대세를 점하게 된다.

이러한 현상은 동남아시아에서도 마찬가지이다(Lankton, 2007;

.........

2 소다(Na$_2$O)를 융제로, 높은 비율의 알루미나(Al$_2$O$_3$)를 안정제(stabilizer)로 사용한 부류로서 동남아시아에서 가장 일반적인 부류이다.

Lankton and Dussubieux, 2013: 14). 베트남의 종 카 보(Jion Ca Bo) 유적은 포타쉬계와 高알루미나 소다 유리가 공존하는 양상을 보이는 데(Alison Kyra Carter, 2013: 282-283), 이는 포타쉬에서 소다 유리로 이행하는 변화가 베트남 남부, 메콩강 하류역에서 진행되고 있음을 의미한다.

그런데 포타쉬 유리에서 소다 유리로의 전환은 단순히 유리의 화학적 조성의 변화만을 의미하는 것이 아니라, 교역망의 변화와 연동된다. 동남아시아에서 포타쉬계 유리가 유통되던 단계의 교역은 국지적이고 몇몇 취락 사이의 해안가를 따라 전개된 산발적 교류에 불과하지만, 소다 유리가 유통되는 단계가 되면 물품의 종류는 감소하지만, 교역의 양상은 훨씬 복잡하고 확대된 형태(Alison Kyra Carter, 2013: 291-292, 415-417)를 띤다고 한다.

『오서(吳書)』에 의하면 229년에 동오의 주응(朱應)과 강태(康泰)가 푸난(Funan)에 파견되었다. 이 사건을 계기로 동남아시아에 대한 중국측 지견이 크게 확장되고 양국 사이에 본격적인 교섭이 전개되었다. 『양서(梁書)』「제이전(諸夷傳)」에 정리된 동남아시아 및 남아시아 각국에 대한 정보는 이때 크게 증가하였을 것이다.

당시 푸난이 차지하고 있던 영역과 해상교역에서의 위상을 고려할 때, 베트남과 캄보디아를 넘어서는 보다 넓은 범위가 중국의 교역망에 포함되었을 것이다. 3세기 이후 동북아시아에 IPGB(Indo Pacific glass bead)가 급속히 확산되는(PETER FRANCIS Jr., 2009: 5-6; 박준영, 2016) 사건의 배경에는 교지삼군으로 상징되는 베트남 북-중부를 넘어선, 보다 먼 원거리교역의 활성화가 있다고 판단된다. 베트남 중부의 임읍(林邑, Champa), 남부의 푸난을 지나 말레이반도, 인도

로 확장된 해상교역이 활발히 전개된 것이다.

2. 동남아시아산 유리구슬의 본격적 유입

한반도 전역에서는 기원후 2-3세기 이후 高알루미나 소다 유리가 급증하여 6세기까지 주류를 이루게 된다(이인숙, 1989; Lankton and Dussubieux, 2006). 특히 마한-백제 권역에서 이러한 경향이 강하다.

오산 수청동유적은 3세기부터 5세기 대에 걸쳐 축조된 무덤으로 구성되어 있다. 발굴조사가 실시된 147기의 분묘에서 총 75,000여 점의 구슬이 발견되었다. 대다수는 유리제이고 납-바륨계 유리와 포타쉬 유리도 소량 존재하지만 압도적 다수는 소다 유리이다(김규호·김나영, 2012). 반면 2세기 무렵에 해당되는 인근의 오산 궐동유적(姜志遠, 2012: 50-53)에서는 유리의 부장이 매우 저조하다(중앙문화재연구원·한국토지주택공사, 2013).

따라서 유리의 확보와 유통이란 측면에서 3세기 이후 커다란 변화가 발생하였음을 보여준다. 소다 유리가 주류를 점하는 추세는 인근의 화성 마하리와 왕림리도 마찬가지여서 경기 남부의 양상이 일거에 변하였음을 보여준다. 앞서 살펴보았듯이 2세기대의 연천 학곡리와 평택 마두리의 유리구슬이 포타쉬계가 대세인 현상과 극히 대조적이다.

충남 해안-곡교천유역에서는 아산 명암리 밖지므레유적과 용두리 진터유적이 대표적인 분묘군이다. 주구가 없는 토광묘(목관묘)와 주구토광묘가 혼재하는데 조사된 것만 하더라도 151기에 달하

고 이외에 소수의 옹관묘도 분포한다. 총 28기의 무덤에서 8,154점의 구슬이 발견되었는데 재질은 마노, 수정, 그리고 유리이다. 2-1지점 16호 주구토광묘에서는 350점의 마노구슬과 함께 1,000점이 넘는 유리구슬이 출토되었다. 2-2지점 1호 주구토광묘에서는 마노구슬 1,189점과 함께 유리구슬 2,281점이 출토되었다. 밖지므레유적에서는 총 11개 유구에서 65점이 선정되어 분석이 진행되었는데 그 결과 13점(20%)이 포타쉬 유리군, 52점(80%)이 소다 유리군에 속하며 다양한 색상을 띤다(김나영·김규호, 2012: 206-208). 밖지므레유적에 선행하는 2세기 대의 용두리 진터유적에서는 유리의 부장이 매우 미흡하여서 경기지역의 오산 궐동-수청동의 관계와 동일하다.

이러한 양상은 충청 내륙이나 금강하류역, 영산강유역에서 모두 공통적으로 전개되었다. 그 배경에 동오와 푸난의 교섭이 있었을 가능성은 이미 앞서 언급하였지만, 한반도에 그 파급이 미치는 계기는 3세기 후반 서진(西晉)에 마한 여러 세력이 자주 사신을 보낸 사건과 관련될 것이다.

특히 『진서(晉書)』 무제기(武帝紀) 태강(太康) 7년(286년)조에 의하면 "이 해에 푸난 등 21국, 마한 등 11국이 사신을 보내어 왔다."라는 기사가 있다. 공교롭게도 같은 해에 푸난과 마한 여러 세력이 동시에 중국에 사신을 보낸 셈인데 이는 중국 외교무대에서 푸난과 마한이 조우하였을 가능성을 보여준다. 이 과정에서 푸난산, 혹은 푸난을 경유한 인도-동남아시아 물품이 소개되고 전래되었을 수 있다.

일본에서도 高알루미나 소다 유리가 역시 3세기 후반 이후 급증하는 경향이 지적되고 있어서(肥塚隆保, 1995: 942; 오오가 카츠히코, 2015: 167), 한반도와 연동함을 보여준다. 서진을 경유하여 인도-동

남아시아 물품이 일단 마한(백제)에 전해지고 그 중 일부가 일본으로 유통되는 구조였을 것이다.

이는 낙랑―김해―규슈로 이어지던 종전의 교역망이 서진(동진)―마한(백제)―일본열도로 변화함을 의미한다. 일본으로 유입되던 유리의 중간 매개지가 포타쉬 유리는 김해를 비롯한 한반도 동남부였다면, 高알루미나 소다 유리의 중간 매개지는 마한(백제)권역으로 변화한 셈이다. 김해를 비롯한 동남부가 이후에도 푸른색 계통의 포타쉬 유리가 장기간 존속하는 반면, 마한(백제)권역은 다양한 색상의 高알루미나 소다 유리로 급변하는 현상은 유리의 수입 경로가 서로 달랐음을 의미한다.

달리 말하자면 동남아시아―서진(동진)으로 이어지는 새로운 IPGB의 입수에서 진변한, 나아가 가야와 신라가 열세에 처하게 됨을 의미한다. 그 결과 신라, 가야 고분에 부장되는 유리구슬은 푸른색의 포타쉬계가 주류이며 수량이 적은 반면, 마한-백제권역은 다양한 색상의 高알루미나 소다 유리가 다량 부장되는 양상을 보인다.

IV. 4세기 이후 동남아시아와 동북아시아의 교섭

1. 임읍과 동북아시아

간문제기(簡文帝紀)에 의하면 함안(咸安) 2년(372년)에 백제와 임읍왕이 각기 사신을 보내어 방물을 바쳤다고 한다. 동북아시아의 백제와 동남아시아의 임읍(Champa)이 같은 해에 동진과 교섭한 셈인

그림 6 베트남 중부의 사 휜 문화(①, ② 옹관, ③ 각종 장신구, ④ 철기류)

데 이는 매우 상징적인 사건이다. 백제와 참파의 공통점은 중국 군현(낙랑, 대방 vs 교지삼군)의 외곽에서 군현과 직간접적인 교섭을 거치면서 국가로 발전하였다는 것이다.

『후한서(後漢書)』에 의하면 한말에 천하가 어지러워지자 137년에 일남군(日南郡) 상림현(象林縣) 외곽의 구련(區憐, 혹은 區蓮) 등이 반란을 일으켜 교지군을 공격하고 자립하였다고 한다.[3] 반란은 192년에

.........

3 이곳은 오스트로네시아족의 일파인 참(Cham)족의 거주지이자 베트남의 초기철기 문화
 중 하나인 사 휜(Sa Huynh) 문화권역으로서 옹관묘의 사용, 유리와 마노 등의 장신구가
 특징적인 곳이다(그림 6).

그림 7 찌 끼에우 성과 인면문 와당(① 짜 끼에우 성 복원도, ② 南京출토 인면문 와당, ③ 짜 끼에우 출토, ④ 풍납토성 출토)

도 이어지면서 이 지역의 참(Cham)족은 점차 통합되어 3세기가 되면 새로운 국가, 즉 임읍이 형성되었다. 마치 "환령지말(桓靈之末)에 한예(韓濊)가 점차 강성해져시 군현(낙랑과 대방)이 능히 제어할 수 없었던", 그리고 그 후 고대국가 백제의 성장이 관찰되는 한반도 중부의 상황과 비교된다.

임읍. 즉 참파(Champa)의 유적은 베트남 중부를 중심으로 남부까지 긴 해안지대를 따라 남아 있다. 특히 다낭 인근의 짜 끼에우(Tra Kieu)유적(Ian C. Glover. 1997; Yamagata Mariko. 2011)은 참파의 왕

성으로서 장방형의 평면을 지닌 평지성이다. 중국 동오-동진의 영향을 받은 인면문 와당이 많이 출토되었는데 이러한 와당은 교지군치(交趾郡治)로 추정되는 하노이 인근 루이 라우(黃曉芬 編著, 2014), 건강(建康, 南京), 그리고 서울의 풍납토성에서도 출토되었다(그림 7). 백제와 참파가 직접직으로 교섭하였다는 증거는 아직 없으나 동오와 동진을 매개로 양국이 연결되었을 가능성은 부정할 수 없다.

참파의 종교 시설은 베트남 중부에 넓게 분포하고 있는데 가장 중요한 곳은 미 썬(My Son) 유적이다. 현재 유네스코 세계문화유산에 등재되어 있는 상태로서 힌두교와 불교적 요소가 섞여 있는 건물과 조각이 남아 있다.

참파의 항구는 호이안(Hoi An)으로 추정된다. 이곳은 사 휜-참파시대를 거쳐 중세에도 중요한 항시로 기능하면서 다양한 국적의 외국 상인들이 교류하던 장소였다(그림 8).

한편 『일본서기(日本書紀)』 22권 추고천황(推古天皇) 3년 하사월조(夏四月條)에 의하면 595년에 아와지시마(淡路島)에 침목(沈木)[4]이 표착하였다고 한다. 처음에는 용도를 몰라서 땔감으로 이용하였으나 그윽한 향에 놀라서 천황에게 진상했다는 것이다. 이는 동남아시아산 침목일 것이다.

침향에 대한 기사는 『삼국사기(三國史記)』에서도 찾을 수 있으며 신라사회에서도 침향의 수요가 높았음을 알 수 있다. 당시 최고급의 침향은 참파에서 생산되었고, 그 수출항이 호이안이었다. 한반도와

4　침목은 침향목의 줄인 말이다. 침향목은 동남아시아에서 생산되는데 매우 귀한 약재이며 가구 재료이고 불에 태워 향기를 맡으면 병을 치료하고 마음을 안정시킨다고 한다.

그림 8 호이안 일대 출토 유물(① 漢代 화폐, ② 각종 구슬류, ③ 이슬람 유리용기, ④ 중국 및 이슬람 도자기)

일본열도에 수입된 침향의 산지에 대한 본격적인 연구는 없으나 참파산일 가능성이 가장 높다.

역시『일본서기』에 의하면 641년 백제 의자왕대에 일본에서 백제 사신과 곤륜(崑崙) 사신 사이에 분쟁이 발생하여 백제 사신이 곤륜 사신을 죽이는 사건이 발생하였다. 곤륜이란 동남아시아 전체를 의미하는 광여의 개념인데, 이 시점은 종전 동남아시아 최강의 해상왕국이던 푸난이 신흥 강자인 크메르에 통합된 후이다. 따라서 곤륜의 사신은 푸난보다는 참파 사신일 가능성이 높다. 분쟁의 원인이 무엇인지는 알 수 없으나 동남아시아, 백제, 일본 사이의 교역에서 발생한 모종의 문제로 추정된다.

736년 참파에서 온 승려 불철(佛哲, 佛徹)은 나라(奈良)의 대안사

(大安寺)에 거주하면서 일본인들에게 범어(梵語)와 참파음악인 임읍악 (林邑樂)을 지도하였다. 한편『속일본기(續日本紀)』에 전하는 견당사(遣唐使) 평군광성(平群廣成)이 표착한 곤륜은 임읍, 즉 참파였을 가능성이 있다. 결국 7-8세기에도 참파와의 관계가 중국, 한반도, 일본열도를 무대로 이어짐을 볼 수 있다.

2. 푸난과 백제, 왜(倭)

푸난은 베트남 남부와 캄보디아 일대를 무대로 성장한 고대 왕국이다. 기원을 전후한 시점부터 두각을 나타내어 2세기 이후 동남아시아 해상 강국으로 발전하였다. 3세기 전반에는 중앙아시아의 쿠샨과 통교하였으며, 229년에는 동오의 주응과 강태가 푸난에 파견되었다. 앞서 보았듯이 서진이 중국을 통일한 이후 286년에 푸난과 마한의 여러 세력은 동시에 사신을 보내었다. 이후 푸난은 동진(東晉), 송(宋), 제(齊)와도 긴밀한 교섭을 유지하였다.

그런데『일본서기』에 의하면 543년 백제 성왕은 왜에 푸난산 물품과 생구(生口)를 보냈다고 한다. 물품의 정확한 성격을 알 수는 없으나 동북아시아에서 귀한 동남아시아산 물품이었을 것이다.『양서』에는 푸난의 특산물로서 금(金), 은(銀), 동(銅), 석(錫), 침목향(枕木香), 상아, 공작, 오색앵무 등을 거론하고 있다. 성왕은 그 다음 해인 544년에는 인도산으로 추정되는 탑등(毾㲪)을 왜와 거래하고 있는데 푸난을 매개로 하였을 가능성이 있다.

푸난의 정치적 중심지는 현재 캄보디아 영토인 앙코르 보레이 (Ankor Borei)이고 경제적 중심지는 외항인 옥 에오(Oc Eo)이다. 옥

에오는 현재 베트남의 영역에 속해 있으나 고대에는 앙코르 보레이와 직선거리 약 80km에 달하는 운하로 연결되어 있었다. 옥 에오 유적은 450헥타아르를 넘는 광범위한 공간에 분포하는 유적군을 일컫는데 상업, 종교, 예술 관련 유적들이 집중되어 있다(John N. Miksic, 2003: 3). 안토니우스 피우스(Antonius Pius: 재위 138-161년), 마르쿠스 아우렐리우스(Marcus Aurelius: 재위 161-180년) 등 로마 황제와 관련된 금화, 청동 불상, 힌두교 신상, 산스크리트어 각문(刻文) 석판(錫板), 한경(漢鏡) 등이 출토되었다(Anne-Valérie Schweyer, 2011). 유럽, 인도, 중국 등지에서 생산된 다양한 종류의 물품이 출토된 사실에서 이곳이 고대 해상교역로의 중요 기항지 중 한군데임을 알 수 있다(권오영, 2014: 603). 참파의 호이안이나 푸난의 옥 에오는 동남아시아에서 발전하던 항시(港市, port city)의 전형으로서 교역의 필요성에 의해 산간, 내륙이나 해안가의 다른 항시와 결합하여 항시국가라는 형태의 국가를 형성하게 된다(권오영, 2017c).

필자는 2015년 옥 에오 유적을 답사하는 과정에서 9점의 유리구슬을 채집할 수 있었고, 베트남 측(Nguyen Thi Ha)의 호의를 얻어 국내에서 산지추정을 위한 화학조성 분석을 실시하였다(김규호·윤지현·권오영·박준영·Nguyen Thi Ha, 2016). 그 결과 옥 에오에서 채집한 유리구슬은 모두 마한-백제권역의 유리구슬과 동일한 高알루미나 소다 유리에 속한다는 사실을 확인할 수 있었다. 동남아시아의 유리구슬과 한반도, 일본열도 출토 유리구슬에 대한 본격적인 비교연구가 아직 무르익지 않아서 섣부른 감이 있으나, 한반도와 일본열도에서 출토된 高알루미나 소다 유리 생산지의 후보 중 한 군데로 옥 에오를 거론하는 것은 가능해 보인다. 그렇다면 성왕이 일본에 보낸 물품 중에도

푸난 산 유리구슬이 포함되어 있었을 가능성을 고려해 볼 수 있다.

3. 낭아수(狼牙脩, 랑카수카)와 해남제국(海南諸國)의 세계

낭아수(狼牙脩,[5] 랑카수카)에 대한 기록은 『양직공도(梁職貢圖)』와 『양서』에 남아 있다. 랑카수카는 참파, 푸난과 마찬가지로 해상교역을 통해 성장한 항시국가로서, 양대에 빈번히 사신을 보내었다. 백제도 양과 활발히 교섭하였고, 백제 사신이 건강을 방문하는 일이 잦았으므로 그곳에서 랑카수카의 사신과 조우하였을 가능성을 고려할 수 있다. 『양직공도』에 백제와 랑카수카의 사신(그림 9)이 나란히 입전된 사실은 상징적이다.

양은 무제(武帝)의 즉위 40년을 즈음하여 태평성대를 구가하는

그림 9 『양직공도』 북송본(北宋本)에 나타난 랑카수카의 사신(중앙)

.........

5 『양직공도』에서는 "狼牙修" 『양서』에서는 "狼牙脩"로 표기되나 현지 발음을 한자로 옮긴 것에 불과하므로 이하 한자 표기에서는 『양서』의 "狼牙脩"로 통일한다.

양의 위세를 내외에 과시하기 위한 의도로서『양직공도』를 편찬하였고,[6] 파사(波斯, 사산조 페르시아), 활(滑, 에프탈) 등 중앙 유라시아, 임읍, 파리(婆利, 현재의 발리) 등 동남아시아, 중천국(中天竺), 북천국(北天竺)과 사자(獅(師)子, 스리랑카) 등 남아시아 30여 개국에 대한 정보를 담았다.

랑카수카에 대한 기술은『양서』「해남전(海南傳)」에 나와 있는데 그 내용은 대동소이하다. 사람의 생김과 풍습, 기후, 물산은 참파, 푸난과 별 차이가 없다. 건국 시점은 기원후 1세기 말-2세기 무렵으로 보이며, 푸난으로 인해 성장에 제약을 갖다가 푸난이 쇠약해진 이후 515년 최초로 양에 사신을 보내고, 523, 531년 그리고 568년에도 견사하고 있다. 랑카수카는 7세기경 인도와 중국을 연결하는 항로에서 매우 중요한 역할을 담당하였다. 그 후 주변 정세의 변화에 따라 발전과 쇠퇴를 거듭하면서 17세기의 중국 문헌에까지 이름을 남기고 있다(Paul Wheatley, 1956).

랑카수카의 위치에 대해서는 의견이 분분하지만 말레이반도의 서안의 크다(Kedah) 일대, 동안의 파타니(Pattani, Petani) 일대를 양대 거점으로 삼는 형태였을 것이다(石澤良昭·生田滋, 1998: 88; 동북아역사재단, 2011: 993의 각주 50). 좁고 긴 말레이반도를 멀리 우회하는 것보다, 동서 방향으로 지협을 횡단하는 편이 훨씬 유리하던 당시 교통망을 고려할 때, 말레이반도의 동안과 서안에 각각 중요한 항시가 존

.........

6 이러한 양상은 정관연간(貞觀年間)에 세계제국의 위상에 올랐던 당(唐)의 국력을 과시하기 위해 사절도를 그리는 경향이 유행하던 양상(강희정, 2011,「미술을 통해 본 唐 帝國의 南海諸國 인식」,『중국사연구』72, 중국사학회, p. 45)과 유사하며 그 전조인 셈이다.

재하고 이를 연결하는 방식으로 항시국가가 발전하였다고 보는 것이다(권오영, 2017b).

말레이반도의 동안에서는 파타니에서 남쪽으로 15km 정도 떨어진 야랑(Yarang) 유적이 가장 중요하다.[7] 특히 반 왓(Ban Wat)이란 지점에 유적이 집중되고 운하의 밀도가 높으며 이중 성벽과 해자로 구획된 넓은 방형 구획이 존재한다. 원거리 교역을 증명하는 유물로는 중국, 아랍의 동전과 사산조 페르시아의 은전을 들 수 있다.

말레이반도 서안의 크다지역에서는 부장(Bujang) 계곡 일대에 유적이 집중된다. 2007년도에 숭아이 바투(Sungai Batu) 지구에서만 97개소의 유적이 새롭게 지도에 표시되었고, 그 중 16개소가 발굴조사되었다. 특히 종교시설(2세기), 선착장(2세기), 철기제작 관련 시설(1세기) 등이 주목된다(Mokhtar Saidin, Jaffrey Abdullah, Jalil Osman & Azman Abdullah, 2011: 20).

이 일대는 유럽, 아랍, 인도 등지에서 오는 선단이 벵갈만을 지나간 후 기항하기에 유리한 곳이어서 중국산 도자기, 다양한 산지의 구슬, 아랍의 도기와 유리가 발견되었다. 이러한 물품들은 현지의 향나무, 건축용 목재, 대모(玳瑁), 위석(bezoars), 원숭이, 코끼리 등과 교역되었을 터인데, 현지 물산은 내륙 어디에선가 집산된 후 강을 따라 하구로 운반되었을 것이다(Jane Allen, 1997: 83).

크다지역에서는 중국 도자기를 비롯한 다양한 외래기성품이 출

.........

7 이하 야랑 유적에 대한 설명은 아래의 글을 정리한 것이다.
 Michel Jacq-Hergoualc'h, 2002, *The Malay Peninsula: Crossroads of the Maritime Silk-Road*, pp. 166-191.

토되며 이곳에서 생산된 것인지, 혹은 별도 지역에서 생산된 것인지를 아직 알 수 없는 유리구슬이 다수 발견됨을 감안하면 한반도와의 직간접적 교섭의 가능성도 부정할 수 없다.[8] 앞으로 본격적인 연구가 진행되면 인도—벵갈만—말레이반도—베트남—중국—한반도—일본열도로 이어지는 바닷길의 확장 양상을 보다 구체적으로 그릴 수 있을 것이고 동남아시아와 동북아시아의 상호 영향에 관한 모델을 수립할 수 있을 것으로 기대한다.

V. 나머지 말

이 글에서 본격적으로 다루지 못한 부분이 미얀마에서 발전한 퓨(Pyu)족의 도시국가들이다. 수많은 관광객들이 미얀마를 방문하지만 대개는 바간(Bagan)시기의 사원을 방문하고 돌아올 뿐 이에 선행하였던 퓨족의 베이타노(Beikthano), 할린(Halin), 스리 크세트라(Sri Ksetra) 등의 도시(Aung Thaw, 1972; ElIZABETH HOWARD MOORE, 2012)에 대한 관심은 좀처럼 찾아보기 어렵다. 이 3개의 유적은 유네스코 세계문화유산에 등재된 상태인데 필자가 이 3개의 유산에 관심을 기울이는 이유는 다른 곳에 있다.

첫째, 퓨족 사회는 운남(雲南)의 전(滇)왕국과 교섭하였고, 전왕국은 흉노(匈奴), 오손(烏孫), 야랑(夜郞), 남월국, 위만조선과 함께 한의

.........

8 현지에서는 숭아이 바투유적의 철기제작 관련 시설을 중요시하면서 한반도와 철의 교섭
 이 이루어졌다고 하지만 구체적인 근거를 가지고 있는 것은 아닌 듯하다.

그림 10 퓨족의 장신구, 미얀마 바간국립박물관

주변에 위성처럼 배치되어 상호 복잡한 교섭을 전개하였다. 따라서 위만조선 시기 동아시아의 교섭을 총체적으로 이해하기 위해서는 한의 사방에 위치하던 여러 정치체들에 대한 고른 관심이 필요하다.

둘째, 퓨족 사회는 에야워디강을 따라 남북으로 분포하면서 상호 교섭하였다. 에야워디강의 상류는 중국 운남성과 연결되고, 하류로 가면 벵갈만에 접하게 된다. 이러한 조건은 랑카수카의 크다지역처럼 내륙의 물자와 해안의 물자가 만나서 항시를 형성하기에 매우 유리한 곳이다. 게다가 벵갈만이 지니고 있는 고대 해상교역로에서의 중요성(Sunil Gupta, 2005)을 감안할 때 퓨족 사회의 역할이 적지 않았을 것으로 보이지만 이에 대한 연구는 극히 저조하다. 본고 역시 중국과 베트남-캄보디아, 말레이반도에 소재하던 몇몇 항시국가만 다루었을 뿐, 동남아시아의 도서부는 물론이고 인도와 동남아시아의

경계인 벵갈만 일대는 다루지 못하였다. 앞으로 보완되어야 할 부분이다.

마지막으로 강과 바다를 따라 여러 개의 정치체(도시)가 발전하면서도 하나로 통합되지 못하고 외부의 침략에 의해 멸망하는 퓨족 사회의 양상은 삼국시대의 가야 여러 나라를 연상시킨다는 점이다. 고대 한국의 국가 형성과정에 대한 설명에서 가야 사회가 지닌 특수성은 해양성, 그리고 항시국가적 속성으로 이해된다. 따라서 비교사적 연구를 위해서도 장차 퓨족 사회에 대한 관심이 필요하다. 비단 퓨족만이 아니라 동남아시아에서 명멸하였던 수많은 국가와 정치체에 대한 비교연구는 자료의 부족과 방법론의 한계로 답보상태에 처한 고대 해상교류사 연구에 돌파구를 제공할 수 있을 것으로 기대된다.

참고문헌

가와구치 요헤이, 무라오 스스무. 2012. "항시 사회론 - 나가사키와 광주-." 모모키 시로 역. 『해역 아시아사 연구 입문』. 서울: 민속원.

강지원. 2012. "原三國期 中西部地域 土壙墓 硏究". 공주대학교 석사 학위 논문.

권오영. 2014. "한국 고대사 연구를 위한 베트남 자료의 활용" 노태돈교수 정년기념논총 간행위원회 엮음. 『한국 고대사 연구의 시각과 방법』. 파주: 사계절.

권오영. 2017a. "한반도에 수입된 유리구슬의 변화과정과 경로." 『호서고고학』 37.

권오영. 2017b. "狼牙脩國과 海南諸國의 세계." 『백제학보』 20.

권오영. 2017c. "고대 동아시아의 항시국가와 김해." 『가야인의 불교와 사상』. 서울: 주류성.

권오영. 2018. "백제고분 출토 유리구슬의 화학조성을 통해 본 수입과 유통." 『고고학』 16(3).

김규호. 2004. "연천 학곡리 적석총 출토 구슬의 과학적 연구 보고서." 『漣川 鶴谷里 積石塚』. 수원: 경기문화재연구원.

김규호·김나영. 2012. "오산 수청동 분묘군 출토 구슬 제품의 제작 기법과 화학 조성." 『烏山 水淸洞 百濟 墳墓群』 V. 경기: 경기문화재연구원·한국토지주도공사.

김규호·송유나·김나영. 2005. "완주 갈동유적 출토 유리환의 고고화학적 고찰." 호남문화재연구원 편. 『완주 갈동유적』. 광주: 호남문화재연구원.

김규호·윤지현·권오영·박준영·Nguyen Thi Ha. 2016. "베트남 옥 에오(Oc Eo) 유적 출토 유리구슬의 재질 및 특성 연구." 『文化財』 49(2).

김나영. 2013. "三國時代 알칼리 유리구슬의 化學的 特性 考察." 공주대학교 박사 학위 논문.

김나영·김규호. 2012. "아산 명암리 밖지므레 유적 출토 유리구슬의 화학적 특성." 『보존과학회지』 28.

김병준. 2008. "漢이 구성한 고조선 멸망 과정." 『한국고대사연구』 50.

동북아역사재단. 2011. 『新唐 書 外國傳 譯註』 下.

박준영. 2016. "한국 고대 유리구슬의 생산과 유통에 나타난 정치사회적 맥락." 『한국고고학보』 100.

송정남. 2010. 『베트남 역사 읽기』. 서울: 한국외국어대학교 출판부.

오오가 카즈히코. 2015. "일본열도 유리제품의 유통." 주홍규 역. 『구슬의 유통에 나타난 동아시아의 교섭』. 나주: 국립나주문화재연구소·대한문화재연구원.

유인선. 2002. 『새로 쓴 베트남의 역사』. 서울: 이산.

이인숙. 1989. "한국 고대유리의 분석적 연구 (I)" 『고문화』 34.

조대연. 2007. "초기철기시대 납-바륨 유리에 관한 고찰." 『한국고고학보』 63.

중앙문화재연구원·한국토지주택공사. 2013. 『烏山 闕洞遺蹟』.

한국문화유산연구원. 2011. 『平澤 馬頭里 遺蹟』.

Allen, Jane. 1997. Inland Angkor, coastal Kedah: Landscapes, subsistence systems, and

state development in early Southeast Asia. *Indo-Pacific Prehistory Association Bulletin* 16.

Brill, Robert H·Shirahata, Hiroshi. 2009. "The Second Kazuo Yamasaki TC-17 Lecture on Asian Glass" Shouyun Tian and Robert H Brill, Fuxi Ganm, eds. *Ancient Glass Research along the Silk Road.* Hackensack, NJ: World Scientific.

Carter, Alison. 2013. *Trade, Exchange, and Sociopolitical Development in Iron Age (500BC-AD500 Mainland Southeast Asia: An Examination of Stone and Glass Beads from Cambodia and Thailand.* Madison: University of Wisconsin-Madison.

Francis, Peter Jr. 2009. "Glass beads in Asia: Part Ⅱ. Indo-Pacific Beads." *Asian Perspectives* 29(1).

Gan, Fuxi. 2009. "Origin and Evolution of Ancient Glass" Shouyun Tian and Robert H Brill, Fuxi Ganm eds. *Ancient Glass Research along the Silk Road.* Hackensack, NJ: World Scientific.

Glover, Ian C. 1997. "The Excavations of J.-Y. Claeys at Tra Kieu, Central Vietnam. 1927-1928: from unpublished archives of the EFEO. Paris, and records in the possession of the Claeys Family." *Journal of The Siam Society* 85-1(2).

Gupta, Sunil. 2005. "The Bay of Bengal Interaction Sphere (1000 bc - ad 500)." *Bulletin of the Indo-Pacific Prehistory Association* 25.

Jacq-Hergoualc'h, Michel. 2002. *The Malay Peninsula: Crossroads of the Maritime Silk-Road (100 BC - 1300 AD).* Leiden: Brill.

Kim, N.C. ·Van Toi, L. ·Hiep, T.H. 2010. "Co Loa: an investigation of Vietnam's ancient capital." *Antiquity* 84(326).

Lankton, James. 2007. "How does a bead mean? An archaeologist's perspective." *International Bead &Beadwork Conference.* Jamey Allen, eds. Istanbul: Ege Yayinlari.

Lankton, James·Dussubieux, Laure. 2006. "Early Glass in Asian Maritime Trade: A Review and an Interpretation of Compositional Analyses." *Journal of Glass Studies* 48.

Lankton, James Dussubieux, Laure. 2013. "Early Glass in Southeast Asia." Koen Jassens, eds, *Modern Methods for Analysing Archaeological and Historic Glass.* England: Wiley.

Li, Qinghui · Wang, Weizhao · Xiong, Zhaoming · Gan, Fuxi. 2009. "PIXE Study on the Ancient Glasses of the Han Dynasty." *Ancient Glass Research along the Silk Road.* Hackensack, NJ: World Scientific.

Miksic, John N. 2003. "The Excavations of J.-Y. Claeys at Tra Kieu, Central Vietnam, 1927-1928: From the Unpublished Archives of the EFEO, Paris and Records in the Possession of the Claeys Family ··· THE BEGINNIN OF TRADE IN ANCIENT SOUTHEAST ASIA: THE ROLE OF OC EO AND THE LOWER MEKONG RIVER.

Art & Archaeology of Fu Nan; Pre-Khmer Kingdom of the Lower Mekong Valley (Edited by James C.M. Khoo). The Southeast Asian Ceramic Society.

Moore, Elizabeth Howard. 2012. *The Pyu Landscape: collected articles*. Myanmar: Ministry of Culture.

Saidin, Mokhtar·Abdullah, Jaffrey·Osman, Jalil·Abdullah, Azman. 2011. 'Issues and Problems of Previous Studies in the Bujang Valley and the Discovery of Sungai Batu' Stephen Chia and Barbara Watson Andya, eds. *Bujang Valley and Early Civilisations in Southeast Asia*, Malaysia: Department of National Heritage, Ministry of Information, Communications and Culture.

Schweyer, Anne-Valrie. 2012. *Ancient Vietnam: History, Art and Archaeology*. Bangkok: River Books.

Siqin, Bilige·Li, Qinghui·Gan, Fuxi. 2014. "Investigation of Ancient Chinese Potash Glass by Laser Ablation Inductively Coupled Plasma Atomic Emission Spectroscopy." *Spectroscopy Letters* 47(6).

Tamura, Tomomi·OGA, Katsuhiko. 2016. "Distribution of Lead-barium Glasses in Ancient Japan." *Crossroads* 9.

Thaw, Aung. 1972. *Historical Sites in Burma. Burma: Government of the Union of Burma*.

Wheatley, Paul. 1956. "Langkasuka" *T'oung Pao* 44.

Yamagata, Mariko. 2011. "Tr Kiu during the Second and Third Centuries CE: The Formation of Linyi from an Archaeological Perspective." Bruce Lockhart and Ky Phuong Tran, eds. *The Cham of Vietnam: History, Society and Art*. Singapore : NUS Press.

廣州市文物管理委員會·廣州市博物館. 1981. 中國社會科學院考古研究所 編, 『廣州漢墓』. 北京: 文物出版社.

余天熾 외. 1988. 『古南越國史』. 南寧: 廣西人民出版社.

廣州市文物管理委員會·中國社會科學院考古研究所·廣東省博物館. 1991. 『西漢南越王墓』上·下. 北京: 文物出版社.

關善明. 2001. 『中國古代玻璃』. 香港: 香港中文大學出版社.

黃啓善. 2004. "中國南方古代玻璃的研究" 廣西博物館 編, 『廣西博物館文集』1. 北京: 文物出版社.

廣州市文物考古研究所·廣州市番禺區文管會辦公室 編. 2006. 『番禺漢墓』. 北京: 中國社會科學出版社.

南京博物院·江蘇省考古研究所·無錫市錫山區文物管理委員會 編. 2007. 『鴻山越墓』. 北京: 文物出版社.

吉林省博物館 編. 1988. 『吉林省博物館』. 中國の博物館 第2期 第3卷. 東京: 講談社.

肥塚隆保. 1995. '古代硅酸塩ガラスの研究 -飛鳥～奈良時代のガラス材質の變遷-'. 『文化財論叢 II』. 奈良國立文化財研究所創立40周年記念論文集. 京都: 同朋舍出版.

石澤良昭·生田滋. 1998. 『東南アジアの傳統と發展』. 世界の歴史 13. 東京: 中央公論社.

大阪府立彌生博物館. 2002. 『靑ガラスの燦き -丹後王國が見えてきた-』. 平成14年春季特別展.

谷澤亞里. 2011. '彌生時代後期におけるガラス小玉の流通'. 『九州考古學』86. 九州考古學會.

黃曉芬 編. 2014. 『交趾郡治·ルイロウ遺跡』I. フジデンシ出版.

黃曉芬 編. 2017. 『交趾郡治·ルイロウ遺跡』I. フジデンシ出版.

해상 실크로드와 불교 물질문화의 전래: 동남아와 동북아

강희정 서강대학교

I. 바닷길과 불교문화

'길'이라는 통로를 통해 각기 다른 지역에 자리한 문명과 문명이 만나고, 서로 영향을 주고받는 일은 새삼스럽게 언급할 필요도 없을 정도로 잘 알려졌고, 이에 대한 다양한 연구가 이뤄졌다. 동아시아 고대의 경우, 교역로 관련 연구는 주로 육로에 집중되었고, 그 가운데 동북아시아가 외부 세계와 통하는 길은 특별히 '실크로드'라고 불렸다.[1] '실크의 운반로'라는 의미를 담고 있는 실크로드는 실크라는 한

.........

1 여기서 실크로드라는 말의 기원과 유통에 대해 거론할 필요는 없을 것이다. 다만 실크로드-비단길이라는 용어는 비단이라는 재화에 초점을 맞추어 19세기에 처음 쓰이기 시작한 말이며 그만큼 역사적 개념임을 밝혀둔다. 실크로드라는 말이 처음 보이는 것은 독일의 지리학자 리히트호펜(Richthofen, 1833~1905)이 쓴 5권의 『중국(China)』(1877-1912)이라는 책이다. 그는 이 책 1권에서 중국과 서북인도를 잇는 교역로를 '자이덴슈트라센'(Seidenstrassen, 비단길)'이라고 불렀다. Daniel C. Waugh, "Richthofen's "Silk

정된 재화가 가장 중요한 교역품이었던 것 같은 착각을 불러일으키는 단점이 있음에도 불구하고 용어 나름의 역할을 충실히 반영하는 중요한 명명이었음은 부인할 수 없다. 하지만 육상으로 이어진 교역로 실크로드는 대륙의 정치적 상황에 따라 부침이 있었고 안사(安史)의 난이 일어난 8세기 중엽 이후에는 그 이전의 기능을 회복하지 못한 채, 역할이 축소되었다.

바다로 이어진 교역로는 역사상 기복은 있었지만 꾸준히 확대됐다. 해상 실크로드, 혹은 남해로(南海路)라고 일컬어지는 이 해상루트는 한 번에 실어 나를 수 있는 물동량이 육로와는 비교가 되지 않을 정도로 방대했기 때문에 점차 각광을 받았다. 육상이나 해상 실크로드 모두 단순한 물품 교역로 이상의 역할을 했다. 문명의 교차로로서의 기능을 충실히 수행하기도 했다. 가령 399년에 불법(佛法)을 찾아 실크로드로 인도에 갔던 구법승 법현(法顯)은 스리랑카에서 200명의 상인들과 함께 상선을 타고 귀국길에 올랐다. 이 시기부터 당대까지 많은 승려들이 배를 타고 인도로 구법의 길을 떠났다. 승려와 상인들의 왕래는 자연스럽게 문화의 교류를 촉진했다. 구법승들은 불교 경전을 구하러 갔지만 불교와 관련이 있는 공양구와 의식을 베푸는 데 필요한 물건들을 가지고 돌아오기도 했다. 비단 승려만이 아니다. 불교가 중국과 한국에 전해진 이래, 동남아시아 지역의 여러 나라에서는 교역을 위해 조공이라는 이름으로 다양한 물품을 가져왔는데 이 중에는 불교 관련 물품이 적지 않았다.[2] 실크로드는 물품을 사고팔기

.........

Roads": Toward the Archaeology of a Concept", *The Silk Road* 5, no. 1 (Summer 2007), pp. 1-2.

위해 개척한 길이면서 동시에 문화가 오고가는 문명의 교차로였다.

불교 관련 물품이라면 대개 불상이나 보살상, 사리탑, 기타 불구(佛具)를 연상하지만 여기에는 향로에 피우는 향이나 음식, 약재를 만드는 데 쓰는 각종 식물, 혹은 불교 관련용품의 재료가 되는 광물질도 포함된다. 『삼국유사』에는 인도에서 아육왕(Aśoka왕)이 황철 5만 7천 근과 금 3만 근을 인연 있는 땅으로 실어 보냈고, 이것이 마침내 경주 땅에 이르러 황룡사 장육존상을 만드는 재료로 쓰였다는 기록이 있다.[3] 이 기사는 '가섭불연좌석'과 함께 흔히 황룡사의 불국(佛國) 인연설을 보여주는 기록으로 여겨진다. 신라가 원래 부처의 땅이라는 신화를 강조하는 기사로 간주되었다. 하지만 실제로 철광석이나 구리와 같은 광물질은 중요한 해상 교역 물품 중의 하나였다.[4] 이미 445년에 베트남 중부에 있었던 참족의 나라 임읍에서 금 만 근, 은 10만 근, 동 30만 근을 중국에 조공했다는 기록이 이를 뒷받침한

.........

2 이 시기 조공은 군신 관계를 가장한 공무역이었다는 관점에서 이 글을 서술할 것이다. 권덕영, 「고대 동아시아의 황해와 황해무역-8, 9세기 신라를 중심으로」, 『사학연구』 89(2008), pp. 15-17.

3 장육상은 1장 6척에 해당하는 대형상을 의미하며 현재 기준으로 5.6m가량 되는 것으로 보고 있다. 『삼국유사』 「탑상편」에 의하면 아육왕이 보낸 광물을 진흥왕이 거둬 불상 조성을 시도하여 완성을 본 것은 574년경이다. 『삼국유사』 「皇龍寺丈六」에는 아육왕이 보낸 배가 河曲縣 絲浦에 닿았는데 이곳은 『삼국유사』가 저술되던 고려 지명으로는 울주(蔚州) 곡포(谷浦)라고 기록했다. 삼국시대부터 고려까지 울주가 외국에서 오는 배가 닿는 중요한 항구였음을 알 수 있다.

4 '금 광산이 없이 금으로 장신구를 만들 수 없다(One cannot make exquisite gold jewelry without a gold mine.)'는 로위의 지적은 시사하는 바가 크다. Robert H. Lowie, *The History of Ethnological Theory*(Holt R&W, 1937), p. 10(John Kieschnick, *The Impact of Buddhism on Chinese Material Culture* (Princeton: Princeton University Press, 2003), p. 17 재인용.)

다(Gungwu, 1958).[5] 광산의 유무나 매장량과는 별개로 철과 구리 등을 다루고 제련하는 것은 또한 고도의 기술이 필요했기 때문에 광석은 고대의 주요 교역물품이 됐을 것이다. 제련하기 이전의 광물질이 아니라 가공을 바로 할 수 있게 제련된 상태의 광물이 오갔을 것이다.

2004-2005년 사이에 인도네시아 치르본(Cirebon)의 난파선에서 주석괴, 납괴 등 여러 종류의 광물 덩어리가 다량 발굴됐다.[6] 일정한 크기로 만든 '괴'의 형태로 막대한 수량의 광석이 발굴된 것을 보면 『삼국유사』의 기록이 단순히 신화적인 허구, 또는 가상의 설화가 아님을 간접적으로 방증한다. 황룡사의 설화를 우리는 단순한 인연설화로 치부했지만 그 이면에 배를 통해 특정한 물질이 오고 갔고, 이들 가운데 일부는 불교문화를 구성하는 물질적인 요소였다는 점에 주목해야 한다.

물질을 논의의 중심에 두는 물질문화 연구는 특정한 물품이 서로 다른 시대와 지역의 공동체 사회를 비교하고 분류하는 데 매우 유용하다는 생각에서 비롯됐다. 사실상 종교에서 정치조직에 이르는 각양각색의 요소로 구성된 문명의 여러 측면들이 어떤 기준에 의해 선진과 후진으로 구분되는데, 대개의 경우 그 기준에는 물질문화의

.........

5　Wang Gungwu, *The Nanhai Trade: The Early History of Chinese Trade in the South China Sea* (Singapore: Times Academic Press, 1958), p. 48. 임읍, 참파의 광석 공물 기록은 『송사』에도 이어진다.

6　출수 유물로 미루어 970년경에 침몰한 것으로 보이는 이 배에서는 다양한 광물질과 도자기, 공예품이 나왔다. 특기할 일은 다량의 검, 도량형과 함께 소형 보살상과 석장 등의 불교미술이 같이 발견됐다는 점이다. 최근 이 발굴에 직접 참여한 연구자의 박사논문이 간행되어 해상 교역로 연구에 관한 좋은 참고가 된다. Horst Hubertus Liebner, "The Siren of Cirebon: A Tenth-Century Trading Vessel Lost in the Java Sea", Ph.D. Dissertation(The University of Leeds, 2014), pp. 319-332.

발달 정도와 수준이 포함된다(Kieschnick, 2003). 바꿔 말해서 사회·문화의 추상적이고 관념적인 측면을 주로 연구하지만 사실상 문화나 문명을 연구하는 데 물질을 도외시할 수 없는 것이다. 하지만 물질의 물질로서의 속성만이 아니라 특정 물질을 어떻게 연구자들이 바라보고, 어떻게 설명하는가에 관심을 두어야 한다. 물질의 속성인 물성(物性)보다 이를 가공하여 어떤 가치가 있는 물건으로 만들고 그 가치가 어떤 방식으로 부여되는지를 알아보는 것은 물질문화 연구에 반드시 필요한 작업이 될 것이다. 해양루트를 통해 오간 물질문화 연구는 그간 불교사에서 배제되거나 미술사적 양식 분석의 대상으로만 간주되었던 물질이 불교문화에서 수행한 역할, 불교문화의 형성에 기여한 바를 규명하는 데서 시작되어야 한다.

II. '물질'로서의 사리 숭배와 사리의 이동

동남아로 처음 불교가 전래된 것은 기원전 3세기경 아쇼카왕이 수완나부미에 전교단을 보낸 데서 비롯됐다는 설화적인 이야기가 전해진다. 흔히 실크로드를 통해 육로로 중국에 전해진 불교를 북방불교, 동남아로 전해진 불교를 남방불교라고 하지만 양자가 명확히 구분됐다고 할 수는 없다. 인도로부터의 불교의 전래는 완전히 서로 다른 문명과 문명이 만나는 것이다. 승려와 경전의 전래는 고차원적 종교로서의 불교의 구조와 체계를 구축하는 데 반드시 필요한 일이다. 하지만 불교문화는 의식(ritual)과 생활 속에서 지켜야 할 계율을 포함한 다양한 측면으로 구성된다. 기존의 문화와 전적으로 다른

이질적인 불교가 중국에 전해지면서 중국의 물질문화에 미친 영향은 지대했다.[7] 새로운 물건(objects)과 물건에 관한 생각, 이들 물건과 관련된 행위에 관한 모든 것이 불교와 함께 전해졌다.[8]

화장을 하고 성인의 유해를 숭상하는 관습이 없었던 동북아시아에 사리를 모셔 탑을 세우고 이를 숭상하는 일은 전적으로 새로운 문화이자 관습이었다.[9] 사리 숭배는 석가모니의 열반과 함께 초기 불교부터 시작되어 현재까지 지속되는 신앙이다. 사원과 탑을 건립하는데 없어서는 안 되는 사리는 불교의 근본을 상징하며, 석가모니의 진신으로 간주된다. 어떤 의미에서는 석가모니의 육신의 일부인 사리를 통해 불교의 정통성이 보장된다고 할 수 있다. 그런데 중국에 사리를 처음으로 가져온 승려는 강승회(康僧會)로 알려졌다.[10] 그는 248년

.........

7 John Kieschnick, 앞의 책, pp. 1-17. 키슈닉은 object와 material을 특별히 구분해서 쓰고 있지는 않고 있으며, 뒤에 이어지는 부분은 물질, 물질적 풍요에 관한 석가모니의 거부, 중국 불교문화에서의 물질에 관한 이중적인 태도에 관해 언급하여 필자의 의도와는 다른 방향에 있음을 밝혀둔다.

8 물질문화 연구에서 물질이 과연 무엇이며 어느 정도 범위까지 여기 포함시킬 것인가. 이를 문화 연구의 대상으로 삼을 수 있는가에 대해 다양한 논의가 있었다. 흔히 논의되는 것은 물질(material)이라기보다 물품(object)이기는 하지만 굳이 양자를 분리할 필요는 없다고 생각한다. 민속학의 관점에서 물질문화로 문화 연구의 확장을 시도하는 것에 대한 논란은 다음의 글에 잘 정리되어 있다. 배영동, 「문질문화의 개념 수정과 연구 전망」, 『한국민속학』 46(2007), pp. 233-264.

9 종족에 따라 다른 장례 풍습을 유지했던 동남아보다 화장이 동북아에 미친 파장은 컸을 것이다. 가령 푸난의 장례 풍속에는 水葬, 火葬, 土葬, 鳥葬이 있다고 『梁書』에서 말한다. 이미 푸난에서는 4세기경에 화장이 있었지만 한국의 경우, 불교 전래 이후 약 400년이 지난 후인 통일신라시대에야 화장이 보급된 것으로 보인다.

10 『高僧傳』 제1권(동국역경원, 1998), pp. 13-20. 아직 불교가 널리 퍼지기 전이었기에 오의 손권이 佛의 영험을 믿지 않았지만 사리신이를 보고 깨달은 바가 있어 건초사라는 절을 지어준다.

오(吳)나라의 수도 건업(建鄴)에 사리를 가져와 사리신이(舍利神異)를 보임으로써 사리가 영험한 '물질'이고 부처를 대신하여 신앙할 수 있는 대상임을 증명해보였다. 흥미로운 점은 그가 교지(交趾, 하노이) 출신이라는 점이다. 즉 그는 교지에서 사리를 가지고 오나라에 간 것이다. 성인의 유골인 사리에 대한 관념이 없고 화장의 풍습이 없었던 동북아시아에서 새롭게 사리를 만들거나 구할 수 없다. 하지만 사리가 없이 탑을 세울 수는 없고, 탑이 없이 사원을 건립할 수 없다. 이 사리들은 어디에서 온 것인가?

『사기(史記)』, 『후한서(後漢書)』부터 『수서(隋書)』, 『신당서(新唐書)』에 이르는 중국 정사(正史) 외국전에는 이른 시기부터 동남아의 여러 나라에서 사절단을 보낸 기록이 실려 있다. 사절단들은 푸난(扶南, Funan), 린이(林邑, Linyi)부터 판판(槃槃, Panpan), 슈리비자야에 이르기까지 다양한 곳에서 왔다.[11] 이들의 잦은 왕래는 후대의 모사본이지만 〈양직공도(梁職貢圖)〉, 〈번객입조도(蕃客入朝圖)〉, 〈왕회도(王會圖)〉 등을 통해 확인할 수 있다.[12] 그런데 이들 공식사절단 가운데 물질로

.........

11 동남아에서 온 많은 사절단들을 교역사의 관점에서 분석하고, 사절단이 가져온 교역 물건과 인근 항구의 역사에 관한 연구는 Wang Gungwu, 앞의 글 참조. 여기서는 해상 실크로드 대신 남해로라는 용어를 썼다. 푸난은 캄보디아, 린이는 중부 베트남, 판판은 말레이시아 북부에서 태국 남부에 걸쳐 있었던 나라이다. 거의 동남아의 모든 지역에서 사절단을 보냈음을 알 수 있다.

12 〈양직공도〉는 북경 국가박물관 소장으로 송대 모본이지만 양대 소역(蕭繹)의 그림이 원작으로 알려졌다. 대만 국립고궁박물관 소장의 〈번객입조도〉는 10세기에 南唐의 고덕겸이 그렸다고 전하며, 대만 국립고궁박물관 소장 〈왕회도〉는 당의 염립본 작품이라고 하지만 모두 〈양직공도〉를 기반으로 그린 후세의 모사본으로 보인다. 양나라에 들어온 외국 사신에 대해 당시의 관심이 높았던 것은 여러 곳에서 많은 사절단이 왔다는 『양서』의 기록을 뒷받침한다.

서의 사리 그 자체를 가져다 바친 경우는 529년에 온 판판의 사절이 처음이었다. 판판에서는 중대통 원년(529)과 4년(532) 불아(佛牙) 사리와 화탑(畵塔)을 보냈고, 534년 8월에도 부처의 진신사리(眞身舍利)와 화탑, 첨당향, 보리수잎을 바쳤다.[13] 판판은 오늘날 말레이시아 북부에서 태국 남부 수랏 타니(Surat Thani)에 걸쳐 존재했던 나라로 규모는 그다지 크지 않았지만 약 5세기경부터 중국 및 주변국과 교류를 했다. 이 지역은 일찍부터 인도와 동남아시아, 중국을 연결하는 교통의 요지였기 때문에 판판이 경제적 기반을 닦아 세력을 유지할 수 있었다.[14]

433년에 가라단(呵羅單, 자바 혹은 Kelantan 추정)국에서 온 사절들은 왕 비사발마(毗沙跋摩)를 대신하여 송 황제에게 표문(表文)을 올려 석가모니가 사리를 남기고 전 국토를 장엄하게 했는데 그 나라들 가운데 가장 뛰어난 곳이 대송(大宋)이라고 한껏 추켜세웠다.[15] 435년에 사파파달(闍婆婆達, 자바 추정)국에서 온 사절들 역시 표문에서 석가모니의 사리가 유포되어 세상을 밝게 했는데 그중 가장 훌륭한 이가 송의 황제이며 주변 모든 나라가 그에게 복종하여 감로수의 혜택

.........

13 중국 정사에서는 사리와 佛牙, 佛髮을 각기 구분해서 서술하고 있으나 현재 의미로는 佛骨만이 아니라 佛頂骨, 佛髮, 佛牙를 모두 사리로 인정하므로 본 글에서는 이들을 같이 다루고자 한다.

14 판판이 위치한 곳은 크라 地峽(Isthmus of Kra) 근방으로 크라 지협은 말레이반도에서 가장 폭이 좁은 곳이다. 선박제조술과 항해술이 발달하지 못던 고대에는 타이만(태평양)의 항구에서 배를 내려 육로로 크라 지협을 지나 반대편 안다만해(인도양)에 가서 다시 배를 타는 식으로 교통로가 발달했다. 이 크라 지협에 운하를 파겠다는 계획이 현대 시진핑의 일대일로 정책에서도 언급된 바 있다.

15 『宋書』「外國傳」夷蠻傳. 가라단에서는 430년에도 사신을 보내 금강반지, 붉은 앵무새, 면포 등을 바쳤다.

을 받고 있다고 쓰고 (황제가) 필요한 물건이 있다면 반드시 갖다 바치겠다고 썼다.[16] 이들의 표문은 "석가모니의 뜻이 사리를 통해 구현"되며, 그로 인해 만들어진 태양이 밝게 비추는 듯한 염부리에서 송 황제가 사해의 왕 역할을 한다는 뜻으로 읽힌다. 결과적으로 이 표문이 송 황제에게 보내는 찬사라는 점이 분명하지만 한편으로 사리가 부처의 뜻을 펼치는 매개물로 간주됐다는 점을 눈여겨볼 필요가 있다.

이미 5세기에 교역을 위해 중국에 드나들었던 동남아시아의 여러 나라들은 중국에서 불교가 매우 중요한 종교임을 알고 있었고, 그에 적합한 '조공품', 즉 불교물품을 가져왔다. 불교와 관련되는 물질 중에 사리만큼 중요한 것은 없다. 사리는 불교에서 의미가 큰 물질이지만 이를 가져온 사절들에게는 중국과의 교역을 성사시키는 결정적인 역할을 했다. 황제에게 공물을 바치고 교지(交趾)나 광주(廣州)의 항구로 들어갈 수 있는 허가를 받는 것은 교역을 위한 선행조건이었기 때문이다. 중국만이 아니라 인도, 동남아 내부의 다른 국가들과의 교역으로 부를 쌓아온 이들은 교역을 통해 남기는 이득만큼이나 교역을 하는 방법을 잘 알고 있었다. 가장 높이 평가되는 품목을 바침으로써 높은 신뢰를 얻을 수 있었는데, 중국의 경우에는 사리였던 것이다. 사리는 단순한 유골 이상의 의미를 가지고 있었고, 아직 사리의 개념과 실체를 실물과 정확히 일치시킬 수 없었을 때, 이를 중국에 전해준 것은 동남아시아였다. 중국 정사 외국전의 기록에는 판판과 푸난을 제외하면 사리를 조공물로 가져온 곳은 파사(波斯), 즉 페르시아 한 곳에 불과하다. 그나마 불골(佛骨)이 아니라 불아(佛牙)였고, 불교

.........

16　『宋書』「外國傳」夷蠻傳.

94

그림 1 도관칠개국인물문육화형은합, 당, 높이 5cm

의 법과 관련이 있는 표문을 올린 것도 아니었다.[17] 따라서 비록 교역
을 원활하게 하기 위한 방편이었지만 사리를 석가모니의 유훈의 상
징이자, 불교문화의 핵심으로 간주하고 이를 선물한 것은 동남아 여
러 나라가 어떤 의미로든 인도와의 네트워크를 충분히 활용해 중국
과의 교역이 물꼬를 텄음을 말해준다.

사리의 중국 전래와 관련되는 미술이 1979년에 발견됐다. 중국
시안(西安) 교통대학 부지에서 공사를 하던 중에 발굴된 3점의 은합
가운데 한 점에는 코끼리로 사리를 모셔오는 장면이 묘사되었다(그림
1).[18] '도관칠개국(都管七箇國)'이란 명문이 새겨져 〈도관칠개국인물문

.........

17 『梁書』「諸夷傳」, pp. 226-227. 사리라고 쓰지도 않고 단지 치아를 바쳤다고만 나온다.

18 이 은합은 6개의 꽃잎으로 이뤄진 연꽃 모양의 外函에 내부에는 앵무문은합(鸚鵡文銀盒)
 과 귀갑문은합(龜甲文銀盒)이 있었다. 張達宏·王長啓,「西安市文管會收藏的幾件珍貴文物」,
 『考古與文物』(1984); 田中一美,「都管七箇國盒の圖像とその用途」,『佛教美術』210(1993), pp.

육화형은합)이라는 명칭으로 불린다. 이 은합은 6개의 꽃잎이 있는 꽃 모양의 합으로 각각의 꽃잎에 고려(高麗), 바라문국(婆羅門國, 인도 추정), 토번(土蕃, 티벳), 소륵(疎勒, 카쉬가르), 백척△국(白拓△國), 오만국(烏蠻國, 운남 남부와 미얀마 북부)이라는 6개국의 나라 이름이 새겨졌다. 이들 6개국은 당이 건국 후, 전국을 평정하고 영토를 확장하면서 도호부를 설치했던 곳이다.[19]

흥미로운 점은 중앙에 코끼리를 타고 가는 인물이 있고 그 옆에 '곤륜왕국(崑崙王國)', '장래(將來)'라는 글자가 새겨진 것이다. 코끼리 앞에는 향로를 들고 길을 인도하는 곤륜노(崑崙奴)가 있고 코끼리 위에 탄 사람은 사리를 운반하는 인물로 보인다(Kang, 2015). 그러므로 이 은합은 오늘날의 인도네시아로 생각되는 곤륜이라는 지역에서 사리를 가져온 일을 기념하기 위해 만든 것으로 추정된다(田中一美, 1993). 명문으로 새겨진 '곤륜왕국'은 이 시기 해상제국으로 성장한 슈리비자야이거나 중국 사서에 나오는 하링(訶陵, 古마타람, 중부 자바)이었을 가능성이 크다. 구법승 의정(義淨)이 『남해기귀내법전(南海寄歸內法傳)』에서 법을 구하러 인도에 가는 승려라면 누구나 슈리비자야에 머물며 불법과 산스크리트를 공부하라고 권했던 것에서 짐작할 수 있듯이 슈리비자야는 해상 루트를 이용하는 승려들에게 상당히 우호적이었다(I-Tsing, 1982). 은합에 새겨진 장면은 6개의 꽃잎이 상

.........

15-30 참조.

19 당의 세계관에 부합되는 나라들을 포함시킴으로써 당을 중심으로 하는 '천하'를 나타낸 것이라고 본다. 노태돈, 『예빈도에 보인 고구려: 당 이현묘 예빈도의 조우관을 쓴 사절에 대하여』, 서울대학교출판부, 2003, pp. 39-40. '白拓△國'의 △는 독해 불가인 글자를 표시한 것이며 어느 나라를 지칭하는지 알 수 없다.

징하는 6개 나라가 한가운데 묘사된 곤륜왕국에서 가져온 사리를 함께 나눠가진 일을 표현한 것이라고 추정된다.[20] 곤륜왕국이 인도네시아인지에 대해서는 논란의 여지가 있지만 거기서 사리를 가져왔다는 사실이 당나라에서 중요하게 여겨졌다는 점은 분명하다. 여기서 주목할 것은 석가모니의 사리를 전해준 곳이 인도가 아니라 곤륜, 즉 동남아시아라는 것이다.

한국의 경우는 불교와 그 문화가 다시 중국이라는 통로를 거쳐서 전래되는 경우이므로 이와는 약간 다르다. '검은 얼굴의 호인'을 뜻하는 묵호자(墨胡子)와 마라난타는 인도나 동남아시아 출신이라고 보아야 할 것이다. 중국의 경우에『고승전(高僧傳)』등에는 사리가 '홀연히 나타났다'고 해서 신비성을 강조하거나 사리의 기적을 강조하여 물질로서의 사리가 어디에서 온 것인지를 숨기려는 경향이 강하다. 하지만 한국은 이보다 오히려 명확하게 출처를 밝힌 경우가 적지 않다. 신라 진흥왕 때인 549년에 양나라의 사신 심호(沈湖)가 사리 몇 과를 가져왔다는 기록과『삼국유사』〈전후소장사리(前後所將舍利)〉조에 자장법사가 정관 17년(643) 당에서 불정골, 불치, 사리 100과를 모셔왔다는 대목이 그것이다.[21] 심호가 양나라에서 가져왔다는 사리는 시기적으로 판판이나 푸난이 적극적으로 양나라에 사신을 보내고 사리를 바쳤던 때이다.

.........

20 田中一美, 앞의 책, pp. 25-30 그는 이 모티프가 석가모니 입멸 후, 그의 사리를 8곳으로 나누어 탑을 세웠다는 불교의 8분사리를 그대로 따른 중국판 분사리(分舍利) 장면이라고 추정했다; 노태돈, 앞의 글, pp. 38-41.

21 『삼국유사』권제3「塔像」편. 이들 사리는 三分하여 각각 황룡사, 태화사, 통도사에 두었다고 했다. 양의 사신이 신라의 입학승과 함께 사리를 신라로 가져왔다는 기록은 중국 사서에도 보이므로 한국과 중국 두 나라의 기록이 들어맞는 많지 않은 경우이다.

또 한국 기록은 아니지만 당나라 때 도선(道宣)이 편찬한 『광홍명집(廣弘明集)』에 실린 이야기도 주목할 만하다. 수나라 문제(재위 581-604)가 인수년간(601-604년)에 사리장엄을 발원하고 전국 각지에 탑을 세워 사리를 안치할 때, 백제를 포함한 삼국 사신들이 가서 이를 참관하고 황제에게 사리를 청하여 하사를 받았다는 이야기이다.[22] 사리를 받은 삼국의 사신들은 각자 자신의 고국에 돌아가 탑을 세우고 공양을 했다.[23] 이 시기에 한국에서 사리를 얻게된 과정은 중국의 기록에 비하면 상당히 단순하다. 중국에서는 사리가 홀연히 나타나거나 동남아시아의 사신이 조공으로 바쳤다는 기록, 곤륜국에서 사리를 장래해오는 장면을 나타낸 은합을 만들기도 했지만 한국은 중국에서 받아왔다는 기록만 있다. 하지만 삼국의 사신이나 자장법사가 가져온 중국의 사리 역시 남해로(南海路)에서 왔을 가능성이 크다.

우리나라에서 발견된 사리장엄구는 많지만 정작 사리가 나온 사리함이 많다고 하기 어렵다. 익산 미륵사지 석탑에서 발견된 사리, 황룡사지와 분황사 모전석탑, 감은사지 석탑에서 나온 사리 정도이다(그림 2).[24] 미륵사지 석탑 1층 심주석에서 발견된 사리함에서 금제 사리병이 나왔고, 그 금제 사리병에서 사리가 나왔다. 이보다 앞선 시기에 만들어진 왕흥사지 출토 사리기에서는 사리가 발견되지 않았

.........

22 수 문제는 인수 사리 장엄을 통해 불교의 권위를 빌어 왕권강화를 꾀했다. 주경미, 「隋文帝의 仁壽舍利莊嚴 硏究」, 『중국사연구』 22(2003), pp. 81-127.

23 『광홍명집』 권17 T2103, 52:217. 주경미 박사는 백제의 사리기가 수대 인수사리기의 영향을 강하게 받았다고 추정했다. 주경미, 「백제 미륵사지 사리장엄구 시론」, 『역사와 경계』 73(2009), pp. 11-13.

24 통일 직후인 송림사 전탑, 감은사 동·서 삼층석탑 등에서 나온 사리기에서도 사리가 발견됐다.

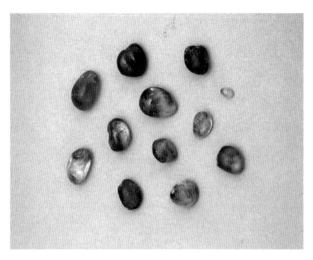

그림 2 사리, 익산 미륵사지 서탑 출토 (불교타임즈, 2009.5.21)

고, 비슷한 시기인 634년에 건립된 분황사 모전석탑 출토 사리기에서는 사리 4과가 발견되었다.[25] 삼국시대의 사리는 미륵사지 석탑과 분황사탑에서 나온 셈이다. 사리기와 함께 발견된 금판에 새겨진 명문에 의해 미륵사지 석탑은 639년에 건축된 것으로 알려졌다. 그렇다면 석탑에 봉안된 사리는 그 이전에 백제에 전해졌을 것이다. 통일 직후인 682년에 세운 감은사 석탑 발견 사리기에서도 약 10여 과의 사리가 발견되었는데 이들 역시 통일 이전에 신라에 유입됐을 가능성이 있다(그림 3).[26] 문헌대로 사리가 모두 중국에서 한국으로 전

.........

25 일제강점기에 발견된 분황사의 사리기는 사리함에서 나온 동전으로 인해 고려시대에 재납입된 것으로 보고 있지만 사리기와 사리는 삼국시대의 것이라는 주경미 박사의 교시를 따른다.
26 감은사 동석탑에서는 사리함 내의 유물이 흩어져 발견되었으며 유리제품과 함께 54과의 사리가 발견되었다고 알려졌지만 사리병의 크기를 보아 실제 사리는 10여 과에 불과할 것으로 보고 있다. 『감은사지 동삼층석탑 사리장엄』(국립문화재연구소, 2000), pp.

그림 3 사리, 경주 감은사지 동삼층석탑 출토 (국립문화재연구소 2000, 71)

해졌다고 하더라도 중국에 들어간 사리는 곤륜을 비롯하여 대개 동남아에서 전해졌다고 볼 수 있다.[27] 동남아에서 중국을 거쳐 한반도에 전해진 사리들은 탑에 안치되어 한국 불교의 토대를 다지는 데 기여했다.

.........

70-71.

27　중국 기록에 '홀연히 나타난' 사리는 또한 홀연히 스스로 分身하여 여러 과로 증식하는 신이를 보인 이야기가 종종 나온다. 사리의 신비함을 강조하기 위해 만들어진 이야기지만 동시에 사리의 출처를 밝히지 않으려는 의도가 내포되어 있다. 따라서 사리 봉헌 기사는 많지 않다. 『集神州三寶感通錄』에는 진나라 의희 원년(405)에 임읍 사람이 사리를 갖고 있었는데 재를 올리는 날마다 사리에서 빛이 났다는 기록이 있다. 중국 본토의 사리 神異 가운데 출처가 명확한 예이다. 『집신주삼보감통록』 상권 〈神州의 산천에 숨겨진 보물 등을 밝히는 연〉.

III. 향과 향목의 유입

불교문화에서 가장 중요한 것 중의 하나가 의례이다. 의례에서는 절차에 맞게 의식을 진행하면서 사악한 것을 몰아내는 정화(淨化)를 하기 위해 향을 쓴다. 단순히 불전에 공양하기 위해 향을 피우기도 하지만 의례를 하는 공간을 미리 정화하기 위해 향을 쓰기도 한다. 『삼국사기』에는 법흥왕 15년(528)에 양나라에서 의복과 향을 보냈다는 기록이 나온다.[28] 그러나 아무도 무엇에 쓰는 물건인지를 몰랐는데 신라에 와 있던 묵호자가 "이것을 사르면 향기가 나는데, 신성(神聖)에게 정성을 도달하게 하는 것입니다. 이른바 신성한 것으로는 삼보(三寶)보다 더한 것이 없는데, 첫째는 불타(佛陀)이고, 둘째는 달마(達摩)이고, 셋째는 승가(僧伽)입니다. 만약 이것을 사르면서 소원을 빌면 반드시 영험이 있을 것입니다."라고 하며 향을 살라 아무도 고치지 못했던 공주의 병을 낫게 했다는 이야기이다.

그런데 『삼국사기』「백제본기」무왕(武王) 35년(634)에는 왕이 왕흥사를 짓고 매번 가서 향을 피웠다는 대목이 나온다. 신라도 마찬가지다. 612년 김유신이 산에 가서 향을 피우며 하늘에 고했다는 기록, 사불산(四佛山)에서 향이 끊이지 않게 했다는 기록(624년) 등이 전한다.[29] 왕과 귀족들도 향이 무엇인지 몰랐던 법흥왕대로부터 불과 약 100여 년 사이에 향이 널리 알려졌고, 하지는 않았지만 절이나 산에

.........

28　『三國史記』卷第4「新羅本紀」제4 법흥왕 15년.
29　왕흥사는 『삼국사기』卷第二十七「百濟本紀」第五, 김유신은 『삼국사기』卷第四十一「列傳」第一 에 있으며 열전에는 김암의 향화 이야기도 있다. 사불산의 기록은 『삼국유사』卷 第三 塔像第四 〈四佛山掘佛山万佛山〉조.

서 종종 공양하는 물품이 되었다. 물론 이를 쓸 수 있는 신분은 제한되어 있어서 왕이나 귀족에 국한되었고, 여전히 구하기 어려운 값비싼 물품이었음에는 틀림없다.

그러나 『삼국사기』와 『삼국유사』에 나오는 향의 출처 또한 분명하지 않다. 삼국 통일 이후 계속된 당과의 무역품에도 향이라는 물질은 등장하지 않는다. 당에서 보낸 주요 회사(回賜) 품목은 비단과 도자기였고, 신라에서 보낸 것은 금, 은, 개, 인삼, 우황이었다(권덕영, 2008). 값비싼 물품이었음이 분명한데도 오가간 조공물에 향이 포함되지 않는 것을 보면 향 자체가 이 시기까지 동북아시아에서 생산되는 물질이 아니었음을 알 수 있다. 사실 향과 침향(沉香), 전단의 일종인 고급 목재 자단(紫檀), 동남아가 서식지인 비취조(翡翠鳥)의 깃털로 짠 목도리, 슬슬(瑟瑟), 열대 지방에 서식하는 바다거북 등껍질로 만든 빗 등도 신라와 일본 간의 교역 물품이었다(그림 4).[30] 침향은 불전에 공양하는 향으로도 썼지만 약재의 원료가 되기도 했다. 단단한 나무 자단은 중요한 불교물품을 만들거나 가구를 만드는 재료였다. 결코 생필품이 아닌 이러한 사치성 물품은 신라에서는 나지 않는 재료들이기 때문에 신라의 상인들은 이를 동남아시아에서 구했을 것이다.[31] 반드시 신라의 배가 동남아까지 가지 않더라도 그 물품을 구하는 일은 가능했고, 지금 기록이 남아 있지 않다고 해서 신라 사람들이

.........

30 비취조는 파랑새목 물총새과에 속하는 17~25cm가량의 새로 당시 중국, 우리나라에는 캄보디아의 새로 알려졌다. 작은 새의 깃털로 짠 목도리는 최고의 사치품이었을 것이다. 비취조에 대해서는 https://ja.wikipedia.org/wiki/%E3%82%AB%E3%83%AF%E3%82%BB%E3%83%9F(검색일 2017.11.12.)

31 『三國史記』卷33 雜志 第2. 이에 관해서 기존의 역사학계는 중국을 통해 구한 것으로 보고 있으나 이 시기에는 직접 동남아의 상인과 교류했을 가능성이 크다.

그림 4 대모로 만든 빗, 8세기, 신라, 삼성미술관 리움 소장

동남아의 여러 나라와 그 산물에 대해 무지했다고 볼 수는 없다.[32] 오히려 훨씬 적극적으로 이들 열대의 산물들을 구해 이문을 남기고자 했을 가능성이 더 크다.

특히 침향은 지금까지도 베트남, 캄보디아가 원산지로 알려졌는

.........

32 『대당서역구법고승전』 등의 기록에는 바람을 잘 타면 광주에서 수마트라까지 1달가량 걸렸다고 한다. 엔닌은 한반도 남부에서 절강성까지 3일이 걸린다고 썼다. 엔닌이 활동한 9세기 말까지 동아시아 해상교통에서 신라의 배가 매우 중요한 역할을 했는데 과연 최종 종착지를 절강성에 국한시켰을지 의문이다. 엔닌만이 아니라 엔친(圓珍) 역시 852년 신라 상인 欽良暉의 배를 타고 입당했다. 신라 배를 이용하여 중국 楚州, 蘇州에서 황해를 사선으로 횡단하는 항로에 대해서는 다음의 글 참조. 박남수, 「圓仁의 歸國과 在唐 新羅商人의 對日交易」, 『한국사연구』 145(2009), pp. 1-33. 특히 신라 상인의 루트는 登州-泗州-楚州-揚州-明州-泉州였던 것으로 추정됐다. 천주와 광주는 그다지 먼 거리도 아니고, 천주 자체도 국제항으로 발돋움하던 때였으므로 이들 항구에서 동남아시아 상인과 교역했을 가능성이 있다.

그림 5 전단향, 쇼소인 구장, 도쿄 국립 박물관

데, 이는 향과 향목의 원산지와 관련한 과학적 분석 결과에 의해 뒷받
침된다. 일본 천황이 도다이지(東大寺)에 헌납한 보물을 보관한 창고
인 쇼소인[正倉院]에 있던 향목을 분석한 결과 이 향목들이 동남아산
나무로 판명된 바 있다. 〈전천향〉이라고 불린 침향목을 포함하여 쇼
소인 소장 침향은 거의 모두 인도차이나 반도에서 생산된 것으로 밝
혀졌다(그림 5).[33] 천황의 보물을 헌납한 756년 이전에 동남아시아 산
물이 일본 땅에 들어온 것이다. 이에 앞서 텐지(天智) 천황 9년(671)
에는 천황이 강고지[法興寺]에 가사와 금발(金鉢), 상아, 전단향을 하사
했다는 기록이 있어 전단향이 왕실에서 사원에 내려줄 정도로 값비

.........

33　米田該典,「정창원 보물, 향, 향목류의 과학조사와 그 의의」,『한국전통복식연구소 학술심
　　포지움』(부산대학교 한국전통복식연구소, 2008), pp. 57-60. 정창원 소장품은 쇼무천황
　　의 물품을 그의 사후인 756년에 헌납한 것으로 최하 9000점 이상의 유물이 있으며 그 가
　　운데 향과 약의 원료인 침향이 다수 포함되어 있다. 이에 대한 시료분석을 통해 산지를 확
　　인한 것이다.

싼 귀중품이었음을 알 수 있다.[34] 신라의 경우도 마찬가지다. 비취모, 공작미(孔雀尾), 슬슬, 대모 등의 사치를 금한다는 금령(禁令)이 흥덕왕 9(834)년에 내려진다. 진골 이하의 신분은 대모, 즉 열대 바다거북으로 만든 장식, 자단(紫檀), 침향목을 수레에 쓰지 못한다거나 진골 이하 여인의 슬슬 빗을 금한다는 것이다. 성골만 쓸 수 있게 했다는 것은 신분제를 강화하기 위한 의도이기도 하지만 그만큼 많은 사치성 물품이 수입되었음을 의미한다.[35]

실제 향목이 우리나라의 탑에서 발견되었다. 1959년 칠곡 송림사 전탑을 해체, 수리하던 중에 발견된 사리장치에서 7개의 향목과 보리수 열매 1개가 발견되었고, 1966년의 불국사 서석탑 수리 시에도 향목이 발견되어 국보 126-16으로 지정되었다(그림 6).[36] 미륵사지 석탑에서도 역시 향목이 발견되었다. 향목만이 아니라 석가탑에서는 유향(乳香, Olibanum), 골향(骨香) 등의 향 4포가 같이 발견되었다.[37] 불국사 서석탑, 즉 석가탑의 사리기는 1038년 수리 당시 다시 납입한 것이지만 향과 향목은 석가탑 건설 당시에 넣은 것이 섞여 있

.........

34 연민수 등 엮음, 『역주 일본서기3』(동북아역사재단, 2013), pp. 374-375. 동남아시아 선박과의 교류를 천황의 왕실과 귀족들이 통제했기 때문에 가능했을 것으로 보인다.

35 『삼국사기』 권33 지2 色服조, 車騎조. 이들 물품이 페르시아를 통해 신라에 들어왔다는 연구가 현재까지의 통설이다 김창석, 「8~10세기 이슬람 제종족의 신라 왕래와 그 배경」, 『한국고대사연구』 44(2006), pp. 93-128.

36 불국사에서 발견된 향목은 불교중앙박물관, 불국사 편, 『불국사 석가탑 사리장엄구』(불교중앙박물관, 2010), pp. 63-64에서 확인할 수 있다. 출토 상황에 대해서는 박경은, 「향류」, 『불국사 석가탑 舍利器·供養品』(국립중앙박물관·불교중앙박물관 편, 2009), pp. 84-87.

37 유향은 감람과에 속하는 유향나무의 껍질에서 나오는 수지를 말린 것이고, 중동과 아프리카가 원산이며 향으로 태우거나 한약재로 쓴다. 골향은 침향의 일종이며 뼈처럼 생겼다고 해서 골향이라고 부른다. 허준, 한불학예사 편집실편, 『국역 동의보감4-탕액 침구편』(한불학예사, 2014), p. 95.

그림 6 향목편, 경주 불국사 삼층석탑 출토 (불교중앙박물관·불국사 편 2010, 63)

으므로 늦어도 8세기 중엽 이전에 신라에 유입된 것들이다.[38] 송림사의 향목은 이보다 더 이른 7세기 후반의 것으로 김유신이 향을 태우던 때와 같은 시기의 것이다. 이들은 모두 7세기 중엽 이전에 불전에서의 공양을 위해 향을 피우고, 탑에 봉헌하는 문화가 자리 잡았음을 알려주는 예들이다.

유향은 『주서(周書)』에 페르시아의 산물로 나온다. 아마도 처음에는 페르시아의 산물로 실크로드를 통해 중국에 소개되었을 것이다.[39]

.........

38 김수철·이광희·박상진, 「침향 수종 분석」, 『불국사 석가탑 유물 保存處理·分析』(국립중앙박물관·불교중앙박물관 편, 2009), pp. 218-225. 향목들을 수종 분석한 결과 일부 나무는 소나무과, 단풍나무과로, 침향은 동남아시아산으로 추정되었다.

39 唐物이 일본에서 중국 물건을 통칭하듯이 이 시기 波斯가 페르시아 물건의 통칭으로 쓰인 듯하다. 물건의 명칭과 생산지가 동일한 이름으로 불린 것이다. 파사라는 이름으로 몰약과 소합향이 같이 쓰였을 것이다. O. W. Wolters, *Early Indonesian Commerce: A Study*

그러나 이는 일부에 불과했고 점차 남해로에서 동남아시아를 거쳐 중국에 들어왔다.[40] 5세기부터 인도네시아는 장뇌, 후추, 소합향 등을 중국과 거래했다(O. W. Wolters, 1967). 형식은 조공이었지만 실제로는 교역이었고, 동남아의 현지 특산물이 주류를 이뤘는데 그중에는 다양한 향과 향목이 들어 있었다.『송사(宋史)』에는 점성(占城, 베트남 중부)의 특산물로 침향을 들고 있다.[41] 침향은 양대부터 이미 베트남의 특산으로 알려져『양서』「제이전」에는 임읍에서 침목향이 나는데 '그 나무를 베어 수년간 쌓아 썩혀서 속 마디만 남게 하면 이를 물에 넣어도 뜨지 않고 가라앉기 때문에 침향이라 부르고 그 중 가라앉지도 뜨지도 않는 (낮은 품질의) 향을 잔향(棧香)이라 부른다'고 했다.[42] 침향은 인도네시아와 베트남 중부의 특산물이기도 하지만 중국에 유입된 것은 대부분 베트남 산물이었을 것이다.[43]『송사』에 의하면 995

.........

 of the Origins of Srivijaya(Ithaca: Cornell University Press, 1967), IX. Persian Trade.

40 양나라에 페르시아 사절단이 530, 533, 535년에 세 차례 왔다고 하지만 실제로 7세기 이전까지 페르시아와 중국이 바다를 통해 접촉한 흔적은 없다고 한다. 이에 관해서는 Wang Gungwu, 앞의 책, p. 53.

41 『송사』「외국전」역주1, p. 291. 향의 품질에 따라 가장 질이 좋은 것이 침향이고 그 다음이 전향이다. 침향을 만드는 나무는 학명이 *Aquilaria agallocha*로 팥꽃나무과의 상록교목으로 침향은 이 나무의 수지를 이용하여 만든 향이다. 용안의 향기가 난다고 하여 蜜香으로 불리기도 했다. 인도와 동남아에 자생하는 일부 나무로만 침향을 만들 수 있다고 한다.

42 문맥상 낮은 품질로 판단된다.『양서』「제이전」pp. 141-142. 동일한 내용이『남사(南史)』에도 실려 있다.『山林經濟』에서는 진랍산 침향을 상품으로, 점성산을 중품, 슈리비자야산을 하품으로 쳤다. 박남수,「752년 金泰廉의 對日交易과「買新羅物解」의 香藥」,『한국고대사연구』55(2009), p. 351에서 재인용.

43 이 추정에는 중국 정사 중에서 침향에 관한 기록이 베트남에 집중되었고, 인도와 인도네시아 부분에서는 보이지 않기 때문이다.

년에 점성의 왕이 대모(玳瑁) 10근, 용뇌(龍腦) 2근, 후추 200근, 침향 100근, 단향 160근을 바쳤다는 기록이 있고, 유사한 내용이 여러 건 나온다.[44] 양대 이래 베트남 중부에 있었던 나라들에서 중국에 막대한 양의 침향을 공급했고, 이것이 하사품의 형태로 중국의 각 지방과 우리나라, 일본에 전해졌을 가능성이 크다. 물론 6세기 이후에는 한국과 일본 역시 동남아시아와 직접적인 교류를 통해 각종 향과 향목을 입수했을 것이다. 이는 앞서 언급했듯이 정창원에 전해지는 향들의 성분이 인도차이나 반도에서 나는 향과 같다는 연구 결과와 일치한다.

향중에서는 가치로 보나 품질로 보나 침향이 가장 중요했지만 동남아시아와 중국, 한국, 일본 간의 교류로 오간 향과 향목은 다양하다. 이른 시기의 예로는 판판이 양 중대통 원년(529)에 바친 침단향 수십 종과 534년에 바친 첨당향(詹糖香)을 들 수 있다.[45] 기록에 의하면 518년에는 간타리에서 향약(香藥)을, 530년과 535년에는 탄탄(丹丹)이 여러 가지 향과 약을 공헌했다.[46] 이 나라들은 모두 말레이 반도에 있었던 것으로 추정된다.[47] 반면 이와 비슷한 6세기 전반의 정사에 의하면 6세기 초에 천축이 잡향을 보냈다는 기록이 단 한 건 나올 뿐이다. 동북아시아에 유입된 향의 절대량이 동남아 특산임을 시사하

.........

44 『송사』「외국전」역주, pp. 303-304.

45 『양서』「제이전」역주, pp. 175-176.

46 『양서』「제이전」역주, p. 178.

47 향을 공헌한 기록은 매우 많기 때문에 본문에서 일일이 열거하지 못하지만 말레이시아에 있었던 낭아수국에서는 잔침파율향이라는 향이 많이 나고, 인도네시아에 있었던 파리국에서는 향목으로 국왕의 수레를 만들었다는 기록도 나온다. 파리(발리로 추정)에서는 522년에 잡향과 약 수십 종을 중국에 바쳤다. 향과 향목이 동남아시아의 주요 산물이자 교역품이었음을 알 수 있다.

는 부분이다.[48] 동남아에서는 향을 교역품으로 외국에 보냈을 뿐만 아니라 현지에서도 썼다. 참파에서는 장례를 치른 후에 7일마다 향을 사르고 꽃을 뿌리는 의식을 7번 했다고 한다.[49] 향을 피우며 장례를 하는 풍습은 적토(赤土)국에도 있었다.[50] 사람이 죽은 후에 화장해서 유골을 항아리에 넣어 강이나 바다에 넣고 치르는 불교적인 장례 문화가 동남아에 정착되었음을 보여주는 기사인데 동북아시아에는 불교 전래와 동시에 화장을 하지는 않았지만 향을 피우는 풍습은 전해진 셈이다.

　중국 정사를 살펴보면 침향을 포함한 각종 향과 향목은 캄보디아, 베트남, 말레이시아에 있던 나라에서 교역을 위하여 중국으로 가져왔음을 알 수 있다. 향의 효과와 약효가 처음 알려진 것은 페르시아의 유향과 감람나무의 수지인 몰약에서 시작됐지만 보다 거리가 멀고 교통의 제약으로 인해 점차 동남아시아의 산림에서 생산된 침향 등으로 대체되었다. 향과 향목은 '신령과의 소통'을 하는 도구이자 불전에 공양하는 용도로, 때로는 약으로 다양하게 사용됐으며 한국과 일본의 경우는 왕실과 소수 귀족층만의 전유물일 정도로 값비싼 물질이었다. 특히 신라가 향을 처음 접한 시점이 6세기라는 점, 각종 석탑에서 출토된 유물을 보면 동남아시아와 양과의 교류가 증대되었던 무렵에 한국에도 향이 소개된 것이 확실하다. 향의 유입과 수요의

.........

48　흥미롭게도 『수서』에는 침향 기사가 보이지 않는다.

49　『수서』 「남만전」 역주, pp. 186-87. 일종의 49재로 추측된다.

50　『수서』 「남만전」 역주, pp. 190-194. 적토국은 『수서』에 처음 이름이 나오는 나라이며 말레이 반도에 있었다는 설이 가장 유력하다. 수에서 적토 사신으로 간 常駿과 王君政에게 龍腦香을 주었다는 기록이 있다.

증대는 불교문화의 대중화, 의례의 증가와 맞물려 있었다.

IV. 전단서상(栴檀瑞像)과 불교 조각

인간의 형상으로 불상을 만들지 않았던 무불상(無佛像) 시대를 거쳐 불상이 처음 만들어졌다. 불교에서는 불상을 처음 만든 사람을 코샴비의 우전왕(優塡王, Udyana)이라 하고 그가 처음 만든 불상을 우전왕사모상이라고 부른다.[51] 우전왕이 어머니 마야부인에게 설법을 하기 위해 도리천에 올라간 석가모니를 그리워하며 만들었다는 설화가 전해지기 때문이다. 그런데 우전왕사모상은 전단목으로 만들었다고 하여 이 전승이 만들어졌을 당시에 전단목이 나무 중에서 최상등품이었음을 말해준다. 나무의 물질적 성질에 따라 등급이 매겨지고 그 가운데 특별한 나무를 선호하고 높이 평가하여, 그 나무로 불상을 만들어 예배의 대상으로 삼은 일은 불교와 함께 신화가 되어 동북아시아로 전해졌다. 전단으로 조각한 불상에 대한 언급은 『고승전(高僧傳)』권제1 축법란(竺法蘭)부터 나오기 시작하여 당대로 들어갈수록 더욱 늘어난다.[52] 전단목으로 만든 불상을 특별하게 취급했던 기

.........

51　우전왕사모상 이야기는 『增壹阿含經』卷28, 『觀佛三昧海經』卷6 등에 나온다. 아함경은 남전 불교에서 중요하게 여기는 경전에 속한다. 384년의 曇摩難題 번역본과 397년의 僧伽提婆 번역본이 있었으나 전자는 전하지 않는다.

52　축법란은 불교를 처음 중국에 전한 승려이므로 그의 전기에 전단상 그림 이야기가 나온 것은 불교 전래 당시부터 우전왕의 전단상 설화가 잘 알려졌음을 의미한다. 玄奘의 『大唐西域記』에도 전단상에 대한 언급이 종종 나오는데 다른 나무로 만든 불상에 관한 이야기는 특별히 쓰지 않았기 때문에 불상은 전단목으로 만든다는 암묵적인 이해가 있었던 듯하

록은 여러 곳에서 찾을 수 있다.[53] 나무의 물질적 성격이 상을 만드는 재료가 되기에 적합하게 여겨지고, 그로 인해 나무가 아니라 나무로 만든 상이 예배 대상으로 신성시되는 일은 불교와 함께 전해진 새로운 아이디어이다. 그런데 이 생각이 구체화되는 데는 동남아시아산 전단목의 역할이 컸다.

양 천감 2년(503) 푸난의 왕 사야발마(闍耶跋摩, Jayavarman, 재위: 484-514)가 양나라에 사절을 보내자 양의 황제는 그를 안남장군 부남왕에 봉했다. 그의 뒤를 이어 서자로 왕이 된 유타발마(留陁跋摩, Rudravarman)는 천감 18년(519)에 전단서상(栴檀瑞像)과 보리수잎, 화제주(火齊珠), 울금, 소합(蘇合) 등을 보냈다.[54] 원문에는 "천축의 전단서상"이라고 되어 있지만 천축에서 만든 불상인지는 알 수 없다. 옥 에오(Oc Eo) 등 베트남 남부와 중부 지방에서 발견된 여러 구의 목조불상들을 보면 전단서상은 푸난 현지에서 만들었을 가능성이 높다(그림 7). 전단나무라는 말과 그 재료의 상징성이 중요하게 여겨졌다는 점은 우전왕상이나 우전왕사모상이라는 말 대신 '전단서상'이라는 명칭을 쓴 것에서 드러난다. 푸난과 양 두 나라에서 전단서상이 우전왕이 만든 최초의 불상이라고 생각하고 있었는지는 모르겠지만

.........

다. 전단으로 만든 우전왕상이 호탄에서 보여준 신이에 대한 기록도 있다. 우전왕상으로 불리는 양식적 특징을 지닌 전단서상에 관해서는 임영애, 「'優塡王式불입상'의 형성·복제 그리고 확산」, 『美術史論壇』 第34號(2012), pp. 7-34.

53 송나라 湘州 현령 何敬叔이 전단목으로 불상을 만든 이야기, 양무제가 전단향으로 만든 불상이 나라에 들어오는 꿈을 꾸고 이를 맞아들여오게 한 이야기 등이 있다. 『集神州三寶感通錄』 중권.

54 "復遣使送天竺栴檀瑞像" 『梁書』 「諸夷傳」, p. 164. 화제주는 붉은 구슬이라는 뜻이지만 유리라고 본다. 소합은 소합향나무(Liquidambar Orientalis Miller)의 수지를 말한다.

그림 7 목조불입상, 베트남 동 탑
유적, 푸난 5-6세기, 높이(대좌 포함)
135cm, 너비 40cm, 두께 40cm,
호치민 베트남역사박물관

'전단서상'에는 불상의 정통성, 즉 '원래 인도에서 만든 진짜 부처님의 상'이라는 점을 주장하여 상의 가치를 높이려는 뜻이 함축되어 있다.

양대 전후에 동남아에서 불상을 보낸 기록이 여러 건 나온다. 사야발마는 484년에 남제(南齊)로 천축 출신 승려 나가세나(Nagasena, 那伽仙)를 보내 금루용왕상과 백단상을 바쳤고, 503년에는 산호 불상을 보냈다.[55] 유타발마는 대동 5년(539)년에 무소를 바치며 자기 나라에 불발(佛髮)이 있다고 하자 양무제가 사문 석운보(釋雲寶)에게 명을 내려 푸난에 가서 이를 맞아오라고 명했다.[56] 중대통 원년(529) 5월에 판판에서는 상아 불상과 탑, 침단(沉檀) 등 향 수십 종을 바쳤고, 534년에는 보리국의 진신사리와 그림을 그린 탑, 보리수 잎, 첨당향(詹糖香)을 바쳤다. 탄탄에서는 530년에 상아 불상과 탑 각

55 『남제서』「蠻·東南夷傳」, pp. 48-56.
56 같은 내용이 『梁書』「諸夷傳」〈海南諸國〉조와 『南史』「夷貊傳」〈海南諸國〉조에 같이 실려 있다. pp. 163-164, 262-263.

2구, 화제주, 면포, 향과 약을 보낸 기록이 있다. 후대의 기록이지만 992년에는 중부 베트남인 점성의 승려 정계(淨戒)가 동제향로와 금제 방울, 용뇌를 헌상하기도 했다.[57] 6세기경에 동남아시아의 여러 나라에서 불상과 탑을 헌납했다는 기록은 남아시아에서 온 사절단의 경우와 비교도 할 수 없이 많다.[58] 동남아시아 외에 공식적인 사절단의 형식을 취한 나라에서 불상과 탑을 바쳤다는 기록은 정사에서는 보이지 않는다.[59]

반면 540년 푸난의 왕이 석가상과 경론을 요청하여 양무제가 이를 보내주었다는 기록이 『불조통기(佛祖統紀)』에 실려 있다. 현재 베트남 남부의 옥 에오 지역 봉 테(Vong The)와 쭈워 링 썬(Chua Linh Son)에서 출토된 것으로 알려진 두 구의 불상은 양나라의 불상과 관련이 있다(그림 8, 9).[60] 판판이나 푸난에서 양에 보낸 불상은 남아 있지 않지만 양에서 푸난으로 보낸 불상은 전해지는 셈이다. 근래 캄보디아 남부 캄퐁 참(Kampong Cham)에서 발굴된 보살상은 백제의 조

.........

57 판판과 탄탄의 기록은 『梁書』「諸夷傳」, pp. 176-177. 송대 이후 중국과 동남아시아 간에 공적, 사적으로 오고간 물품에 대해서는 『諸蕃志』〈志物〉을 참고하기 바란다.

58 인도에서 보냈다는 기록은 보이지 않으며 단지 사자국, 즉 스리랑카에서 義熙 연간(405-418)에 옥불상을 보냈는데 10년 걸려서 중국에 도착했다는 기록이 있다. 이 옥불상을 와관시에 봉안했다고 하나 사실상 그 출처는 명확하지 않다. 10년 걸려 당도했다는 점, 다른 조공물이 기록되지 않은 것으로 보면 사자국과의 직접적인 교류인지도 미심쩍다. 『梁書』「諸夷傳」, p. 195. 같은 시기 천축에서 불상을 보냈다는 전혀 기록은 보이지 않는다.

59 개별적으로 승려들이 왕래할 때 지니고 오간 물품과 불구에 관한 기록은 『고승전』 등에서 찾아볼 수 있지만 흔한 일은 아니다.

60 필자는 이전의 글에서 루이 말레레가 발굴했다는 이 불상이 양무제가 보낸 상일 것으로 추정한 바 있다. 강희정, 「푸난 불교조각의 연원과 전개」, 『미술사와 시각문화』 8(2009), pp. 54-55. 현재까지 중국 남조의 불상에 대해서는 현전하는 예가 적고 비교할 만한 상이 많지 않아서 조심스럽기는 하지만 양대 중국의 불상이 푸난에 전해진 것만은 명확하다.

그림 8 금동불입상, 베트남 봉 테 유적 출토, 중국 6세기 전반, 높이 31cm, 베트남 안장성 박물관

그림 9 청동불입상, 베트남 안장 성 토아이손, 옥 에오 쭈워 링 썬(영선사) 출토, 중국, 6세기, 높이 29.3cm, 호치민 베트남역사박물관

각으로 추정된다(그림 10).[61] 이 보살상은 연화대좌 하단부를 제외하

.........

61 이 상은 2006년에 발굴되어 현지에 알려졌다. 이에 관해서는 Loise Allison Cort and
 Paul Jett edts., *Gods of Angkor: Bronzes from the National Museum of Cambo-
 dia*(Seattle and London: University of Washington, 2010) 참조. 본고 작성 도중, 최
 근에 이 상을 다룬 논문이 나왔음을 알게 됐다. 후지오카 유타카, 「중국 남조 조상의 제작
 과 전파」, 『미술자료』 89(2016), pp. 225-226. 두 글에서는 모두 이 상과 함께 발굴된 인
 왕상을 합금의 성분 분석을 통해 중국제품으로 비정했다. 중국 조각으로 보는 것이 안전
 하고 쉬운 길이지만 금동상을 전수 조사한 것도 아니고, 구리와 주석의 금속비율이 10%
 이상 차이 나지 않는다면, 5% 미만의 차이로는 산지를 확정할 수 없다고 본다. 더욱이 구
 리 광산이 거의 없는 한반도에서 중국 재료로 동불을 만들어 성분에서 크게 차이가 나
 지 않는다는 지적도 참고할 만하다. 민병찬, 「금동반가사유상의 제작방법 연구-국보 78

그림 10 동제보살입상, 6세기, 캄보디아 그림 11 보살삼존상, 6세기, 백제, 양양 진전사지
캄퐁 참 출토, 프놈펜 박물관 소장(Loise 출토 (국립문화재연구소 제공)
Allison Cort, Paul Jett eds. 2010, 45)

면 하나의 틀을 이용해 만든 통주식 주물로 우리나라 삼국시대의 금
동상 제작에 주로 쓰인 방법으로 조각되었다. 배면이 움푹 들어간 것
과 하단부로 보면 원래 삼존불의 협시였을 가능성이 크다. 양 옆으로

.........

호·83호상을 중심으로-」,『국제학술 심포지움자료집: 고대 불교조각의 흐름』(국립중앙
박물관, 2015), p. 152.

옷자락이 지느러미처럼 펼쳐진 양식은 6세기 전반 동위(東魏) 양식 조각에서 기원하여 삼국시대 백제의 금동보살상에서 볼 수 있는 특징이다. 근래 발굴된 양양 진전사지 출토 보살삼존상이나 백제 지역인 부여 군수리 등에서 발견된 보살상들과 유사한 양식을 보인다(그림11).

우리나라의 기록에는 나오지 않지만 『일본서기(日本書紀)』에는 백제와 푸난의 관계를 암시하는 기사가 실렸다. 흠명천황 4년(543) 백제 성명왕이 전부 나솔 진모귀문, 호덕 기주기루, 물부 시덕 마가모 등을 보내어 부남의 보물과 노예 2구를 바쳤다는 내용이다.[62] 『삼국유사』와 『삼국사기』에 푸난에서 사절단이 직접 왔다는 기록은 나오지 않지만 삼국의 대외 교섭이 반드시 중국과 일본에 국한되고 두 나라에서 나지 않는 산물을 이들 나라를 통해서 구했다고 볼 수는 없다. 더욱이 『일본서기』에는 백제 관련 기사를 제외하면 푸난과 곤륜에 관한 이야기가 나오지 않는다.[63] 이 점은 오히려 일본이 견당사(遣唐使)를 보내기 이전에는 백제나 통일신라를 통하여 앞서 거론한 바와 같은 종류의 동남아의 산물을 접하고, 그 정보를 알게 됐음을 시사한다.

.........

62 『역주 일본서기2』, p. 351. 성명왕은 성왕으로 보고 있다. 역주에서는 백제가 양을 통해 부남의 보물을 얻은 것으로 보고 있지만 노예까지 얻기는 어려웠을 것이다.

63 641년에 백제가 곤륜의 사신을 바다에 던져 죽였다는 기사가 나온다. 『역주 일본서기2』, p. 135.

V. 동남아시아 물품의 유통과 물질문화 연구의 가능성

일본 도다이지 쇼소인의 보물 가운데 동남아시아산 물품이 신라 사신이 가져갔거나 신라와의 교역에 의한 입수품이라는 연구가 있다.[64] 쇼소인 보물만이 아니고 752년 신라의 김태렴이 일본과 거래한 물품 목록인 〈매신라물해(買新羅物解)〉에도 백단향, 울금향, 오색용골 등의 약재가 보인다(박남수, 2009b). 그가 거래한 물품은 양적으로도 상당한 물량이지만 이 목록에 심지어 정향(丁香), 정자(丁字)도 보이는 것은 매우 흥미롭다. 잘 알려진 대로 정향은 인도네시아 말루쿠 제도에서만 나는 향신료였기 때문이다.[65] 문제는 신라 상인들이 유통시키거나 소비한 동남아시아 물건의 출처이다. 지금까지 한국사학계에서는 중국을 통해 동남아시아 물품을 입수하고 신라는 이들을 일본에 전하는 중개무역을 했을 것으로 추정했다. 대부분의 경우에 페르시아인이 신라에 왔을 가능성을 지적하면서도 동남아시아의 상선이 왔

.........

64 박남수, 「8세기 新羅의 동아시아 交易과 法隆寺 白檀香」, 『한국사학보』 42(2011), pp. 39-69. 이 글에서는 신라인들이 중국에서 동남아 물품을 구입했을 것으로 추정했지만 한편으로는 신라의 대당 소공품에 침단목으로 만든 萬佛山과 대모 등이 있어서 의아스러운 부분이 있다.

65 매매 물품목록은 박남수(2009b), 앞의 글, pp. 345-352를 참고하기 바란다. 다만 여기서는 『諸蕃志校注』, 『酉陽雜俎』에 근거하여 정향이 곤륜, 교주, 愛州 이남에서 나는 산물이라고 했다. 저자인 段成式 등의 관련 지식이 정확하지 않기도 하지만 정향 거래는 인도네시아 상인에 의한 매매로 주목할 만하다. 또 9세기 말에 신라에서 백단을 재배했다는 기록을 들어 백단향을 생산했을 것으로 추정했으나 백단향 자체는 근세까지 인도 특산이었고, 30년 이상 자라야 연필심만한 향을 만들 수 있다는 점을 고려하면 열대지방에서나 생산이 가능하다고 보아야 한다.

을 가능성은 전혀 배제하고 있는 실정이다.

　　그러나 엔닌(圓仁)의 일기에는 바람을 잘 타면 중국의 주요 항구에서 한반도 남부 해안까지 3일이 걸린다고 했다. 이보다 이른 시기인 7~8세기에 바닷길로 인도로 간 47인의 승려 중에 8명이 신라 승려였는데, 의정(義淨)을 비롯해 배를 이용한 중국인들의 기록에 의하면 광주에서 수마트라까지 1달이 걸린다고 했다.[66] 이미 이 시기 슈리비자야는 해상제국으로 발돋움하고 있었고, 해상의 패권을 놓고 인근 국가와 다툼을 벌였다. 페르시아에서 신라까지 배를 이용한다면 동남아시아를 거치지 않을 수가 없다. 페르시아부터 신라까지 광역 해로를 이용하기 위해서는 인도와 동남아를 거치지 않을 수가 없다. 아마도 중간에 위치한 동남아시아와 중국 남부의 항구에서 물물교환 형식의 교역을 하는 편이 훨씬 쉽고 이문을 많이 남길 수 있고 위험 부담도 적었을 것이다. 9세기에 편찬된 『일체경음의(一切經音意)』에는 곤륜의 배[崑崙舶]가 종종 중국 남동해안에 왔으며 이 배는 매우 튼튼하고 오랜 시간 파도를 견딜 수 있어서 먼 거리 항해에 적합하다고 썼다.

　　당과 인도 사이의 공식적인 관계가 656-658년에 재개된 것이 남해 교역이 서구로 확장된 최초의 공식적인 기록이며 이 무렵에 페르시아인의 중국 남해에서의 활동이 본격화됐다는 지적도 중요하다. 페르시아에서 왔다고 밝힌 배가 정말 페르시아에서 오는지는 알 수 없다. 684년부터는 광주에서의 교역이 악화일로였다. 남해로 온 상선들을 갈취하는 관리들의 부패와 이문 착취로 인해 반감을 가진 선

.........

66　『大唐西域求法高僧傳』에 실린 승려들의 행로를 분석한 결과이다.

원들이 광주자사 류원귀를 살해하는 사건이 일어난 후, 광주를 비롯한 광동 일대의 항구는 부침을 거듭했다. 742-749년에는 광동 일대가 소요에 휩싸였고, 안사의 난 이후 남중국에서의 교역은 쇠퇴했다. 과도한 수탈로 인해 8세기 중엽 많은 상선들이 광주를 버리고 교지, 즉 하노이를 주요 교역항으로 택했다는 지적을 감안하면 이 시기 신라가 어디에서 동남아시아의 물품들을 구했을지는 의문의 여지가 남는다.[67] 서아시아, 인도, 동남아의 선박들이 광주까지 채 올라오지 않고 교지에 정박했다면 신라의 배들도 교지까지 가야 물건을 살 수 있었을 것이다. 792년에 영남의 주지사는 "최근에 값진 물건들이 모두 안남으로 간다. 중앙에서 관리를 보내 (안남의) 시장을 닫아주길 바란다"는 청원을 냈을 정도이다.[68] 이 시기의 혼란으로 교역이 원활하지 않았을 터임에도 불구하고 신라에서의 동남아시아산 사치품 이용은 급증했고 일본에도 다량 공급했다. 이미 급성장한 투르판과 남조(南詔)가 763년에 실크로드로 가는 길을 막았기 때문에 그나마 서역, 동남아의 특산물이 장안으로 향하는 길은 하노이—강릉 루트였다. 현재로서는 신라의 동남아 물품 입수 경위에 관한 의문을 풀 근거가 부족하다. 하지만 근래에 급격히 늘어난 난파선의 발굴과 출수품의 다

..........

67 Wang Gungwu, 앞의 글, pp. 73-76. 760년에 양주가 무자비하게 약탈당하고, 수천의 페르시아, 대식국 상인들이 살해됐고 선박 교역을 관리하던 환관 呂太一이 제거됐으며 769-772년 사이에 해마다 겨우 4-5척의 배만 들어와서 극심한 물품 부족에 시달렸다고 한다.

68 Wang Gungwu, 앞의 글, p. 76. 794년에는 광서의 夷蠻이 폭동을 일으켜 항궁서 내륙, 강릉으로 가는 길이 막혔고, 816년에도 다시 폭동이 일어나 약 10년간 이 지역의 혼란이 계속됐다. 안남에서도 803, 819-820년에 반란이 이어졌고, 809년에는 베트남 중부에 있던 환왕이 공격을 했다. 이 무렵부터 878년까지 다시 교역의 주도권은 광주로 넘어갔지만 그 과정은 결코 순탄하지 않았다.

양성은 점차 그 실마리를 풀어줄 가능성을 높여주고 있다.

당대 들어 기록과 유물이 비약적으로 늘어나면서 동남아시아 사신이 서역 및 동북아 여러 나라 사신들만큼 비중이 커진 이유는 그들이 가지고 오는 물품의 물질적 가치와 중요성이 높았기 때문인데, 이것이 반드시 동북아시아에서 구하기 힘든 사치품이거나 귀중품이었기 때문만이 아니다. 대모, 비취조 깃털, 공작과 같은 단순한 자연물로서의 희귀성을 선호한 것도 있지만 불교 사상과 의례의 전파에 따라 불교적으로 의미 있는 진귀한 물질로 여겨졌기 때문이기도 하다. 향과 같이 불교의례에 반드시 필요한 물질이 있고, 사리와 향목처럼 신성과 직결되는 것도 있다. 불교 자체는 인도에서 시작됐으나 물질을 통한 불교의 대중화에는 동남아를 통한 바닷길 교역이 중요한 역할을 했다. 신성은 때로는 사리와 같은 물질 자체, 혹은 의례용 도구와 같은 인공의 가공품을 매개로 시각화되거나 구체화된다. 신성을 담보하는 물질적 매개물은 사물의 단순한 물성을 '불교적 물질'로 전화시킨다. 이들은 다시 신도들의 신앙심을 고취시키고, 이를 통해 눈에 보이지 않는 신성에 의지하게 만든다는 점에서 불교의 대중화와 불교문화의 확산에 기여한다. 그런 의미에서 동남아시아를 통한 해상 실크로드는 단순히 물품을 사고파는 교역루트의 역할을 한 데 그치지 않고, 중요한 문화의 전파루트로 기능했다고 단언할 수 있다.

참고문헌

『觀佛三昧海經』

『廣弘明集』

『南史』

『南齊書』

『梁書』

『三國史記』

『三國遺事』

『宋史』

『宋書』

『隋書』

『諸蕃志』

『集神州三寶感通錄』

『增壹阿含經』

국립문화재연구소. 2000. 『감은사지 동삼층석탑 사리장엄』.
강희정. 2009. "푸난 불교조각의 연원과 전개." 『미술사와 시각문화』 8.
권덕영. 2008. "고대 동아시아의 황해와 황해무역-8, 9세기 신라를 중심으로." 『사학연구』 89.
김수철·이광희·박상진. 2009. "침향 수종 분석." 『불국사 석가탑 유물 保存處理·分析』. 서울:
　　　국립중앙박물관·서울: 불교중앙박물관.
김창석. 2006. "8~10세기 이슬람 제종족의 신라 왕래와 그 배경." 『한국고대사연구』 44.
노태돈. 2003. 『예빈도에 보인 고구려: 당 이현묘 예빈도의 조우관을 쓴 사절에 대하여』. 서울:
　　　서울대학교출판부.
동국역경원. 1998. 『高僧傳』.
민병찬. 2015. "금동반가사유상의 제작방법 연구-국보 78호·83호상을 중심으로-" 『국제학술
　　　심포지움자료집: 고대 불교조각의 흐름』. 서울: 국립중앙박물관.
박경은. 2009. "향류." 『불국사 석가탑 舍利器·供養品』. 서울: 국립중앙박물관　서울:
　　　불교중앙박물관.
박남수. 2009. "圓仁의 歸國과 在唐 新羅商人의 對日交易." 『한국사연구』 145.
박남수. 2009. "752년 金泰廉의 對日交易과 「買新羅物解」의 香藥." 『한국고대사연구』 55.
박남수. 2011. "8세기 新羅의 동아시아 交易과 法隆寺 白檀香." 『한국사학보』 42.
배영동. 2007. "문질문화의 개념 수정과 연구 전망." 『한국민속학』 46.
불교중앙박물관. 2010. 『불국사 석가탑 사리장엄구』.
연민수 등. 2013. 『역주 일본서기 3』. 서울: 동북아역사재단.
임영애. 2012. "'優塡王式불입상'의 형성·복제 그리고 확산." 『美術史論壇』 34.

주경미. 2003. "隋文帝의 仁壽舍利莊嚴 硏究."『중국사연구』22.

주경미. 2009. "백제 미륵사지 사리장엄구 시론."『역사와 경계』73.

후지오카 유타카. 2016. "중국 남조 조상의 제작과 전파."『미술자료』89.

허준·한불학예사 편집실. 2014.『국역 동의보감 4 – 탕액 침구편』. 한불학예사 편집실.

Cort, Loise Allison. 2010. Paul Jette, eds. *Gods of Angkor: Bronzes from the National Museum of Cambodia*. Seattle: University of Washington.

Kieschnick, John. 2003. *The Impact of Buddhism on Chinese Material Culture*. Princeton, N.J.: Princeton University Press

Liebner, Horst Hubertus. 2014. "The Siren of Cirebon: A Tenth-Century Trading Vessel Lost in the Java Sea" Ph. D. Diss, The University of Leeds.

Lowie, Robert H. 1937. *The History of Ethnological Theory*. New York: Holt, Rinehart and Winston.

Wang, Gungwu. 1958. *The Nanhai Trade: The Early History of Chinese Trade in the South China Sea*. Singapore: Times Academic Press.

Waugh, Daniel C. 2007. "Richthofen's "Silk Roads": Toward the Archaeology of a Concept." *The Silk Road* 5(1).

Wolters, O. W. 1967. *Early Indonesian Commerce: A Study of the Origins of Srivijaya*. Ithaca, N.Y.: Cornell University Press.

米田該典. 2008. "정창원 보물, 향, 향목류의 과학조사와 그 의의."『한국전통복식연구소 학술심포지움』. 부산대학교 한국전통복식연구소.

張達宏·王長啓. 1984. "西安市文管會收藏的幾件珍貴文物."『考古與文物』. 西安: 陝西省考古硏究所.

田中一美. 1993. "都管七箇國盒의 圖像とその用途."『佛敎美術』210. 佛敎藝術學會.

https://ja.wikipedia.org/wiki/%E3%82%AB%E3%83%AF%E3%82%BB%E3%83%9F (검색일 : 2017.11.12).

바다로 전해진
태국 불교 미술과 용품의 혁신

아마라 스리수챗(Amara Srisuchat) 전 방콕국립박물관

I. 머리말

대양을 넘어 동서와 접촉하기 이전 몇 천 년간 태국의 원주민들은 뱃사람들이었다. 다른 나라에서 행해진 발굴과 조사 역시 유사한 발견을 보고한 바 있다. 실증적 관점에서 보면 몬순의 발견으로 인해 대양 간 항해가 더 편해졌음이 확실하다. 금과 천연자원이 풍부하다는 전설은 외국 상인들을 이 땅으로 이끌었고, 이곳은 인도와 중국의 문화가 만나는 곳으로 알려지게 되었다. 고고학적 발굴과 발견들은 동쪽의 중국과 서쪽의 인도 사이 해상 실크로드를 통한 접촉이 대략 400-300BCE에 시작되었다는 것과, 100-500CE 사이에 최초의 정치 체제(states)가 형성된 이후 바닷길과 가까운 육지에 항구들이 성립되어 있었다는 것을 확증해준다(Srisuchat 2017, 3-6). 동쪽과 서쪽의 문화 및 무역 전통은 도시국가(city-state) 혹은 국가(country)의 발전

에 영향을 미쳤다.

　8세기에 걸친 기간 동안(6-13세기) 동서 여러 나라들과의 접촉으로 인하여 오늘날 태국의 역사적 국가들 사이에서는 무역 패턴과 문화적 상호작용에서 많은 변화가 있었다. 지역공동체들과 작은 국가들은 세 개의 지배적인 국가들, 즉 드바라바티(Dvaravati), 슈리비자야(Srivijaya), 라바푸라(Lavapura 혹은 롭부리Lopburi)의 영향 아래 있었으며, 오늘날 미얀마 지역에 있었던 퓨(Pyu)와 몬(Mon)과의 관계처럼 거의 모든 지역을 지배했다. 북쪽 지역은 이후 11-13세기에 하리푼자야(Haribhunjaya)로 발전하게 된다. 중부와 북동부의 라바푸라 혹은 롭부리는 오늘날 캄보디아 지역의 크메르 국가와 함께 성장하였고, 10-13세기 어느 시점에 그들과 유사한 특징을 공유하게 되었다. 태국 반도 남부는 8-13세기 초에 타이-말레이 반도와 오늘날 인도네시아 군도에 있던 국가들을 아우르는 슈리비자야 연합국(Federation States of Srivijaya)의 일부가 되었고, 슈리비자야는 동남아시아에서 해상 무역을 지배했다(Srisuchat 2014, 11-16).

　고고학적 증거와 역사적 증거들은 시간이 지나면서 국가들의 발전이 불교와 힌두교에 기반한 정신적·사회적 패턴을 따랐다는 것과, 팔리어나 산스크리트어 같은 종교적 언어와 문학을 인도로부터 받아들였음을 보여준다. 토착민들은 인도로부터 새로운 종교 건축물 및 건축술과 금을 비롯한 장신구 제조술을, 중동으로부터 유리 제조술을, 중국으로부터 도자기 제조술을 받아들였다. 머지않아 그들은 다양한 지식을 보유하게 되었고 새로운 기술이 해외에서 수요가 있던 제품의 품질을 향상시키는 데 더해졌다. 일부는 상품 그 자체가 되었지만 몇 가지는 향신료, 허브 제품, 밀랍, 장뇌, 코코넛 오일, 설탕 등

의 제품을 담는 용기가 되었다. 이는 소위 '향신료 길(spice route)'이라고 불리는 특별한 무역로의 동서 확산을 가져왔다. 항구에서 온 토착민들은 중국, 인도, 아랍, 페르시아인들과의 무역에 종사하는 중개인으로서 중요한 역할을 담당하였다(Surisuchat 1990, 24-34; 2015, 8-42).

13세기 초부터 수코타이(13세기 초-1438), 란나(13-19세기), 아유타야(1350-1767)의 태국 국가들은 독립 국가의 번영과 함께 자유 무역을 누렸다. 해상 실크로드를 통해 많은 외국인들이 수도가 아유타야였던 시암(태국의 옛 이름)에 들어왔고, 그들 중 많은 수가 눌러앉아 힌두교, 이슬람교, 가톨릭, 개신교 등의 다양한 종교 공동체를 설립하였다. 외국 요소와 영향의 증거는 문서뿐만 아니라 예술, 전통, 기술에서도 엿보인다. 예를 들어, 전쟁에 관한 옛 태국 책인『탐라 피차이 송크람(*Tamra Phichai Songkhram*)』에서는 태국인들에게 군사 전략을 설명해주고 포격능력을 극대화하는 법을 알려주는 네덜란드 군인들 이야기를 볼 수 있다.

16세기 이후 유럽국가들(포르투갈, 네덜란드, 프랑스, 영국)과의 외교적 관계가 확립되고 서양 기술의 많은 부분이 도입되었음에도 불구하고, 시암 왕국은 동남아 이웃국가들이나 아시아의 다른 국가들(중국, 일본, 한국, 페르시아, 인도, 스리랑카)과의 무역 및 문화적 접촉을 지속하였다.

해상 교역은 해외에서 높은 수요가 있었던 수백 가지의 공통 물자 혹은 희귀한 원자재 때문에 지속되었으나, 이 원료들은 주로 시암의 비옥한 땅에서 생산되었다. 이전 시기의 무역 상품들인 액체 물품들을 제외하면 주요 상품들은 주석과 납 주괴(ingot), 경질목재

(ironwood), 침향(eaglewood), 소방목(sappanwood), 티크목(teak-wood), 전단목(sandal wood), 라탄(rattan), 살아 있는 코끼리, 상아, 코뿔소 뿔, 물소 뿔, 소와 물소의 가죽, 사슴가죽, 가오리가죽, 거북 껍질, 공작새 깃털, 실링왁스(sealing wax), 쌀, 후추, 정향, 검은 랙 염료(black lac), 검은 광택제(black polish oil), 염료, 인디고(indigo), 초석(saltpeter), 태국 도자기였다. 몇 세기 동안 태국은 동서에서 온 배들의 교차로였다. 태국과 다른 나라들(인도, 중국, 일본, 페르시아, 아랍, 유럽 국가들)에서 온 가치 있는 다양한 물품들은 아유타야, 방콕 혹은 다른 항구 도시들로 와서 거래되었다.이러한 나라들에서 태국으로 수입된 물품들은 아유타야의 상점이나 국제 시장에 유입되었다. 이 물품들은 실크, 양단(brocade), 도자기, 다듬어진 상아, 수은, 청동 및 구리 그릇, 신선한 중국차, 칠기 가구(chests and cabinets), 아편, 광물, 염료, 인도의 무슬림과 힌두교도가 만든 면, 소총(musket), 총, 대포(포르투갈), 선박 건조 장비(네덜란드)들이었다(Garnier 2004, 17-21; Srisuchat 2011a, 75-79).

이 글에서 해상 실크로드의 영향을 반영하는 물품으로 선택한 세 가지는 (1) 코끼리와 코끼리 상아, (2) 도자기, (3) 청동제품이다.

II. 코끼리와 코끼리 상아

코끼리는 먼 옛날부터 지금까지 태국 사람들의 생활과 관습에서 중요한 역할을 담당해왔으며 국가의 동물로 여겨졌다. 불교의 전래 이후 코끼리는 평화와 미덕의 상서로운 상징으로서 매우 존경받았으

며 붓다와 직·간접적으로 연결되는 것으로 믿어졌다. 스투파에는 기단부에 둘러진 일련의 코끼리 조각을 볼 수 있다. 그러나 왜 태국의 코끼리가 해상 교역을 통해 국제 시장에서 중요한 수출품으로 여겨지게 되었는지에 대해서는 논란의 여지가 있다. 역사적 기록들은 상아 무역이 코끼리 개체 수에 가장 큰 위협이었음을 알려준다.

해상 교역에 의해 종교적 관습뿐만 아니라 불교 논서와 문학도 현지민들에게 받아들여져 널리 퍼져나갔다. 이들은 붓다의 이야기에 관한 지식과 불교라는 종교에 대한 지식을 다방면으로 축적해 나갔다. 예를 들어, 붓다의 탄생과 관련한 코끼리의 존재가 그렇다. 붓다의 어머니인 마야 부인은 임신 전에 꿈에서 코끼리를 보는 태몽을 꾸었으며, 그 후 나중에 붓다가 되는 싯다르타 왕자를 낳았다. 오랫동안 태국 예술가들이 만든 불전 조각과 부조들은 그와 관련된 인식을 보여준다. 인도의 산치 스투파 토라나[문]에는 코끼리가 시위하고 있는 여인이 묘사되어 있는데, 이는 종종 붓다의 탄생 장면을 재현한 것으로 여겨진다. 그러나 몇몇 학자들은 이것이 가자-락슈미(Gaja-Lakṣmī), 즉 '락슈미 여신'과 코끼리를 묘사한 것이거나 혹은 '아비시카슈리(abhiṣeka-śrī)'라고 주장하였다. 〈비슈누다르모타라 푸라나(Viṣṇudharmottara Purāṇa)〉에서는 그녀(락슈미)의 머리 뒤에 한 쌍의 코끼리가 있고 위로는 두 개의 병이 솟아오르는 모습으로 그려져야 한다고 언급했다. 이 형태의 락슈미 혹은 슈리는 불교도들에 의해 도입되었으며, 힌두교의 가자-락슈미 이미지와 마찬가지로 코를 들어 그녀의 머리 위로 물을 붓고 있는 두 코끼리 사이에서 연화대좌 위에 앉아 있는 모습으로 묘사되었다(Stutley 1977, 286).

드바라바티 문화(6-11세기)의 중심 도시였던 것으로 여겨지는

그림 1 가자-락슈미(Gaja-Lakṣmī)를 묘사한 법륜(法輪),
8-9세기(드바라바티 양식), 사암, 방콕국립박물관

태국 중부 나콘 파톰에서 발견된 직사각형의 석판 혹은 오목한 쟁반
(cupped tray)에는 아비시카슈리의 장면이 묘사되어 있다. 쟁반에는
여신의 대관식(아비시카) 장면에 화환과 함께 푸르나가타(풍요의 병)
에서 물을 붓고 있는 두 마리의 코끼리가 있다. 슈리의 이미지 및 힘,
번영, 고통에 대한 승리, 평화, 행복 등을 함축하는 상서로운 상징들
로 꾸며진 오목한 접시는 또한 정화 의식(consecration anointment)
을 위한 의식용 도구로서의 역할도 하였다. 상서로운 상징들은 왕실
휘장으로 여겨졌다. 나콘 파톰에서 발견된 드바라바티 법륜의 아랫
부분에는 가자-락슈미가 표현된 것도 있다(그림 1). 이러한 묘사는
판에 새겨진 판화나 인장과 드바라바티 문화의 다른 유적지에 있는
시마(sima, 결계석)에서도 발견된다. 이러한 이미지의 존재는 드바라

바티 사람들이 불교 전통으로 포섭된 힌두신이라는 개념을 발전시켰음을 보여준다(Srisuchat 2012, 114-115).

불전 장면에 나오는 코끼리들은 그리메칼라(Grīmekhala), 파릴라이야카(Pālilaiyaka), 날라기리(Nāḷāgiri)이다. 그리메칼라는 붓다를 공격했던 마라가 타고다니는 마라의 승물(乘物)이었다. 2세기 무렵의 대승불전인 아쉬바고샤(Aśvaghoṣa)의 붓다차리타에서는 마라의 군대가 코끼리를 비롯한 사납고 흉포한 동물들로 나타났다고 한다. 파릴라이야카는 붓다가 홀로 라키타바나(Rakkhitavana) 정글에 있을 때 그를 모신 코끼리이다. 날라기리는 붓다를 시기 질투한 데바닷타의 사나운 코끼리로, 데바닷타는 붓다를 해하기 위해 라자그리하(Rajagriha, 왕사성)에서 술에 취한 날라기리를 길에 풀어 놓았으나 오히려 붓다는 날라기리를 길들였다. 그리메칼라는 마라를 정복하는 붓다의 장면에 등장한다. 나콘 라차시마주에 있는 밀교 사찰인 프라삿 피마이(Prasat Phimai)의 12세기 석조 상인방(lintel)에는 마라를 항복시키는 붓다와 마라의 승물인 그리메칼라가 보인다. 파릴라이야카의 이야기는 의좌형 불좌상이나 불화에서 발견된다. 종교 미술은 15세기 이후 만들어졌다. 비록 치앙마이주의 치앙 만(Chiang Man) 사원에서 날라기리와 붓다의 장면을 묘사한, 아마도 11세기 인도의 날란다나 벵갈 지방에서 기원한 것으로 보이는 팔라 양식의 부조가 발견되었지만(그림 2), 17세기까지 태국에서는 붓다와 날라기리의 이미지를 만드는 전통이 없었다. 17세기에 이르러 아유타야 왕국의 몇몇 필사본과 벽화들에서 날라기리를 포함하는 불전 장면이 묘사된 것이 발견된다. 그러므로 이 이야기는 그 이후 태국 사람들에게 알려졌다고 할 수 있다(Srisuchat 2007, 56-84).

그림 2 코끼리 날라기리(Nālāgiri)를 조복시키는 붓다.
11세기 추정, 치앙마이(Chiang Mai)주(州) 치앙만(Chiang
Man) 사원

　자타카나 본생담에 의하면 붓다는 전생에 두메다 자타카(Du-
medha-jātaka), 라투카 자타카(Laṭukka-jātaka), 마투포사카 자타카
(Mātuposaka-jātaka), 차단타 자타카(Chaddanta-jātaka)에 나오는 것처
럼 코끼리로 몇 번 태어났었다고 한다.

　나콘 파톰주 출라 프라톤 체디(Chula Prathon Chedi)의 스투파,
랏차부리주 쿠 부아(Khu Bua)의 스투파, 우타이타니(Uthai Thani)
주 무앙 본(Muang Bon)의 스투파, 나콘 사완(Nakhon Sawan)주

콕 마이 덴(Khok Mai Den)의 스투파 주변에서 발견된 몇몇 뛰어
난 스투코 부조들은 차단타(Chaddanta, 6개 코를 가진 코끼리)와 하
티(Hatthi, 혹은 하스티Hasti) 자타카에 대한 드바라바티 사람들의 인
식을 보여준다. 몇몇은 아바다나샤타카(Avadānaśataka), 디뱌바다나
(Divyāvadāna), 자타카말라(Jātakamālā)와 같은 산스크리트 불전과 일
치하는 시각적 재현을 보여준다는 것이 중요하다. 북동부 지역 드바
라바티 사람들이 만든 코끼리와 관련된 본생담은 법당의 시마(태국어
로 sema)에 새겨졌다. 칼라신(Kalasin)주 파 다엣 송 양(Fa Daet Song
Yang) 옛 마을에서 발견된, 차단타 자타카에서 비롯된 장면들을 묘
사한 시마들이 그러한 예이다. 보살 본생담 가운데에는 다나 파라미
(dāna-pāramī, 보시의 미덕)를 수행하고 있는 것이 두드러지게 묘사된
것으로 보아 이 본생담이 중요한 역할을 했음을 알 수 있다. 더욱이
하스티 자타카(그림 3)에서 굶고 있는 항해자들에게 자기 자신을 음
식으로 제공한 코끼리의 이야기로 재현된 보시(다나)의 가장 높은 단
계인 파라마타 파라미(paramatha-pāramī)는 아라야 수라(Araya Sura,
2-4세기)가 쓴 산스크리트어 자타카말라에 기반한 것이다. 이 또한
드바라바티 사람들이 대승불교를 받아들였다는 증거이다(Srisuchat
2007, 85-114).

 몇 번의 코끼리로 태어났던 전생을 제외하고, 붓다는 그의 가르
침에서 몇 번이고 자기 자신을 코끼리에 비유하거나 제자들에게 코
끼리와 관련된 이야기를 하였다. 붓다의 가르침에서 코끼리와 코끼
리의 행동은 은유로 사용되었다. 법구경에는 '나가박가(Nagavagga),'
즉 코끼리라는 챕터가 있다. 이 챕터에서 붓다는 코끼리와 코끼리
의 행동과 관련된 은유를 사용하여 다르마를 설명한다(The Royal

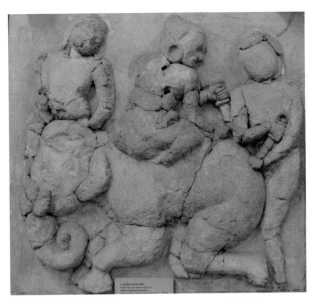

그림 3 코끼리 하스티(Hasti) 본생담, 7-8세기(드바라바티 양식), 스투코, 칼라신(Kalasin)주(州) 무앙 파 다엣 송 양(Muaeng Fa Daet Song Yang)의 출라 프라톤(Chula Prathon) 스투파 기단부

Institute 1995, 567-677). 불교 전통에 따르면 전륜성왕은 칠보를 부여받는데, 그 가운데에는 법륜과 코끼리가 포함되어 있다. 보석 장식에 하우다(howdah)를 얹은 황금 코끼리 조각은 왕실 휘장, 의복, 생활용기, 황금 불상과 함께 1424년 랏차부라나(Ratchaburana) 사원에서 아유타야의 왕 보롬마라차티랏(Borommarachathirat, 1424-1448년 재위)에 의해 메인 스투파의 가장 아래층 지하실의 귀중품실에 봉헌되었다. 이러한 일련의 봉헌물들은 왕이 공덕을 쌓는 것을 보여주려는 노력의 일부분이자, 물을 뿌려 법륜을 돌아가게 만들었던 과거의 전륜성왕인 수다사나(Sudassana, 붓다의 전생에서의 보살)와 같은 전륜성왕으로서의 자신을 보여주는 것이다. 그러므로 코끼리는 전륜

성왕의 칠보 중 하나일 뿐만 아니라 붓다를 대변하는 것이기도 하다 (Srisuchat 2012, 124).

불교에서 팔리어 '나가'는 '코끼리'와 '뱀/코브라'라는 두 개의 다른 의미를 갖고 있다. 뱀으로서의 나가 역시 붓다와 불교의 보호자로서 중요한 역할을 했다. 나가의 보호를 받으며 선정에 든 붓다의 모습은 여러 불교 문화와 시대에 걸쳐 만들어졌으며, 이는 잘 알려졌다시피 성도 후 붓다가 선정에 들었을 때 나가들의 왕 무찰린다가 자신의 머리를 펼쳐 붓다를 폭풍우로부터 보호하였다는 이야기에서 비롯된 것이다.

현지인들의 '나가 숭배'는 소승이든 대승이든 불교 전통과 혼합되어 왔다는 것은 논쟁의 여지가 없다. 나가의 보호를 받는 붓다 이미지는 타이 왕국 이전 단계의 초기 국가 시절부터 태국인들 사이에서 선호되어 왔다. 태국 사람들의 뱀 조상에 대한 믿음은 인도 전통의 신화적인 뱀 조상 신앙과 매우 유사한 것으로 여겨지며, 오랫동안 미술 작품의 발전에 크게 영향을 미쳐왔다. 나가는 점차 인도 신앙에서 물을 나타내는 존재인 마카라(신화적인 수중 동물)로 대체되었다. 태국 토착민들은 나가의 의무는 하늘과 대양에서 땅으로 물을 가져오는 것, 즉 비를 내리게 하는 것이라고 믿어왔으며, 이는 태국과 같은 농업 국가에서는 필수적인 것이었다. 따라서 종교 건축물이나 왕실 건축물에서 나가는 하늘을 찌르는 가장 윗부분부터 땅과 닿아 있는 가장 아랫부분까지 사용되었다. 한편 '코끼리'라는 뜻의 '나가'는 스투파 혹은 체디(태국어로 스투파를 뜻함) 주변에 스투코 벽돌의 형태로 부착되었으며, 이는 13세기 이후 스리랑카의 스투파 봉헌 전통에서 영향을 받은 것이다.

그림 4 머리가 일곱 개인 코끼리 나가(Nāga),
13-14세기, 스투코, 수코타이 출토

태국어로 '나그(nag)'라는 단어는 팔리어 '나가'를 줄인 것으로, 이는 보통 불교 승려로 임명된 이를 부르는 데 사용되었다. 태국사람들에게 알려진 전설로 다음과 같은 이야기가 있다. 옛날에 수컷 나가가 승려가 되고 싶어서 사람의 모습으로 변하여 붓다에게 수계를 내려주기를 청하였으나 붓다는 그가 사람이 아님을 알고 거절하였다. 그러나 나가는 붓다에게 승려가 되고자 훈련중인 사람을 '나가'의 경건한 소원을 잊지 않도록 '나그'라고 부를 것을 청했다. 나가의 청은 태국 불교도들에 의해 실제로 받아들여졌다. 수코타이인들이 나가의 두 가지 의미인 코끼리와 뱀을 혼합시킨 개념은 수코타이의 미술에서 볼 수 있다. 13-14세기의 옛 수코타이 도시에서 발견된 스투코

조각은 일곱 개의 머리가 달린 뱀이 코끼리의 얼굴과 코를 갖고 있는 모습이다(그림 4). 심지어 오늘날에도 수코타이주 시 삿차날라이(Si Satchanalai)의 수계의식에서는 승려가 되기 위해 훈련 중인 소년 혹은 '나그'는 수계의식의 시작 때 코끼리를 타고 사찰로 향한다. 이것은 코끼리와 뱀의 의미가 융합된 수코타이 개념이 지금까지 전해져 살아 있는 전통이 된 것이다.

태국에서 인도의 영향은 다양한 분야의 과학을 포함한 불교와 브라흐만 전통에서 비롯됐다. 이러한 전통들은 지역 관습들과 지혜에 녹아들어 국가 문화의 기초를 형성했다. 불교는 공식적인 종교가 되었고, 브라흐마니즘(힌두교)은 과학뿐 아니라 의식과 궁중 전통에서 중요한 역할을 했다. 인도 전통에서 온 코끼리와 관련된 과학은 의례, 민속담, 필사본의 형태로 보존되었다.

태국에서 코끼리 훈련 이야기와 기술을 기록한 가장 오래된 필사본은 1782년, 차크리 왕조 라마 1세(1782-1809 재위) 때의 것이다. 국립도서관에 수집된 코끼리 관련 100개의 필사본에서 코끼리에 관한 지식은 가자샤트라(Gajasātra), 가자락쉬나(Gajalakṣna), 가자카르마(Gajakarma)의 세 가지 카테고리로 나눌 수 있다. 가자샤트라, 즉 코끼리의 과학은 코끼리의 자연사와 행동을 보여준다. 가자락쉬나, 즉 코끼리의 물리적 특징은 다양한 기원과 가계에서 비롯된 코끼리의 종류를 보여준다. 가자카르마, 즉 코끼리의 행동은 어떻게 야생 코끼리를 잡아서 각 활동에 연관되는 의식과 만트라와 함께 길들이며 훈련시키는지를 보여준다. 야생 코끼리를 잡아 인간의 활동에 맞게 길들였던 가장 이른 증거는 수판부리주의 반 방 푼(Ban Bang Pun) 요지에서 생산된 14-15세기 무렵의 도기 물병의 목 둘레 장식에서

보인다. 이러한 물병은 인도네시아와 일본에서도 수입품으로서 발견된다.

가자락쉬나 필사본에 있는 코끼리의 기원에 관한 이야기는 힌두 신화에서 비롯된 것이며 태국에서는 다르게 창조되었다. 힌두 신화에서 코끼리는 비슈누의 배꼽에서 솟아오른 연꽃에서 태어났다고 한다. 쉬바는 아그니에게 신성한 힘을 발휘해주기를 요청했고, 그 힘으로부터 코끼리 머리를 한 신인 가네샤가 오른쪽 귀에서, 세 개의 얼굴을 가진 코끼리가 왼쪽 귀에서, 33개의 머리를 가진 코끼리 아이라바타(Airāvata)가 팔에서, 세 개의 머리를 가진 코끼리 그리메가갈라(Girīmeghagala)가 또 다른 팔에서 태어났다. 쉬바는 아이라바타와 그리메가갈라 두 코끼리를 인드라에게 승물로 주었고, 나머지 팔에서 나온 여섯 마리의 흰 코끼리는 지상의 위대한 왕에게 주었다. 따라서 흰 코끼리(팔리어로는 seta hatthi, 산스크리트어로는 sveta hasti)가 왕에게 상서로운 동물로 여겨졌던 것이다.

전통적으로 지상을 지배할 수 있는 위대한 왕은 그의 위대함을 상징하는 칠보를 소유한다고 한다. 흰 코끼리는 칠보 중 하나이다. 특히 흰 코끼리에 대한 신앙은 코끼리를 평범한 동물에서 행복과 번영의 동물로 변모시켰다. 흰 코끼리는 왕의 위신을 상징하므로 국무에서도 중요한 역할을 한다. 전통적으로 코끼리를 잡은 후, 왕실 코끼리 전문가가 이를 살펴보고 피부, 눈, 입천장, 귀, 발톱, 생식기, 꼬리에서 흰 코끼리의 일곱 가지 특징을 발견하면 왕에게 속하는 흰 코끼리에게 왕실의 지위를 수여하고 축하하는 의식이 열린다. 왕은 흰 코끼리를 왕실 코끼리의 지위로 격상시키는 의식을 감독한다. 코끼리에게 기름을 바른 후, 코끼리의 이름이 '수바르나파트라(suvarnapatra)'라

고 부르는 황금판에 새겨지며, 이는 그 코끼리가 왕자 혹은 공주의 지위와 동등한 왕실의 지위를 가짐을 보여준다(Srisuchat 2007, 8-12).

사뭇 사콘(Samut Sakhon)주에서 발견된 파놈 수린(Phanom Surin) 난파선(전통적인 아랍계 다우선)에서는 빈랑나무 열매, 검은 수지, 중국 및 페르시아 도자기와 같은 무역품들과 함께 상아가 발굴되었는데, 이는 태국에서 발견된 가장 이른 상아 수출품의 증거로 여겨진다. 1292년의 수코타이 명문에서는 처음으로 지역에서 행해진 코끼리 무역이 기록되어 있다. 코끼리들은 수코타이 왕국에서 보편적으로 사고 팔리는 물품으로 여겨졌다. 아유타야 시대(1350-1767)에 코끼리와 상아는 야생 물품들 사이에서 상업적 수출품으로 해외에 알려졌다.

아유타야 초기(14-15세기)에 코끼리의 상아는 다른 상품들과 함께 수출품으로 언급되었다. 이것이 시암(타이) 왕국의 코끼리와 코끼리 상아 해외 무역의 시발점이다. 다음과 같은 명(明)대의 사서에서 중국과의 무역 관계를 엿볼 수 있다.

"(명) 4년(1371), 그들의 왕(아유타야의 시암 왕)이 사신을 보내 표를 바쳤다. 그들은 길들인 코끼리, 다리가 여섯 개인 거북과 다른 토산물을 조공품으로 가져왔다. (황제는) 왕에게 양단과 질 좋은 비단을 하사하고 사신에게도 다양한 비단을 주었다."(Garnier 2004, 15)

귀중한 선물로 여겨진 흰 코끼리는 1553년에 중국 명 황제에게 바쳐지기 위해 아유타야의 마하 차크라팟(Maha Chakraphat) 왕이 보낸 사신과 함께 배에 실렸다. 불행하게도 가는 도중에 흰 코끼리는

죽어버렸지만 진주로 장식된 상아와 그것의 흰 색을 알려주는 증거인 꼬리는 선물로 바쳐졌다(Garnier 2004, 16).

1569년 버마인들의 아유타야 왕국 지배 이후 많은 수의 코끼리들이 시암 땅에서 버마의 함사바티(Hamsavati, 오늘날의 미얀마)로 옮겨졌다. 나레수언 왕(1590-1605 재위) 때에는 나레수언 왕과 버마 황태자 사이에서 벌어진 코끼리 전쟁 동안 시암군이 버마군으로부터 800마리의 코끼리를 사로잡은 것이 기록되어 있다. 코끼리와 상아 무역은 아유타야 왕국에 전쟁 없이 평화가 지속되고 벵갈로 향하는 서부의 항구였던 타보이(Tavoy), 마릿(Marit), 타나오스리(Tanaori, 오늘날 하부 미얀마)가 시암 왕국 아래로 다시 들어왔던 에카톳사롯 왕(Ekat-hotsarot, 1605-1610 재위) 때, 혹은 송탐 왕(Songtham, 1611-1628 재위) 때 부활한 것으로 추정된다.

1621년 일본의 문서는 아유타야에서 온 정크선에 송탐 왕이 에도 막부의 도쿠가와 히데타가에게 보내는 국서를 가진 사신이 타고 왔다고 기록하고 있다. 글은 얇은 금판에 새겨진 후 스크롤처럼 말려서 빈 코끼리 상아에 삽입되었다. 우아하게 조각된 이 상아 용기는 다마스크천으로 덮인 장식 상자에 넣어졌다. 글은 모두 한문으로 적혀 있고 연호를 포함한 날짜로 끝난다. 중국과 일본의 날짜는 각각의 연호를 포함하였다(Nagazumi Yoko 1999, 90-91). 그러나 코끼리는 앞서 언급한 외교 무역 이전에 일본에 알려져 있었을 것으로 보이는데, 왜냐하면 태국 중부 수판부리주의 반 방 푼 요지에서 출토된 14-15세기 무렵의 도기 물병이 일본 혼슈 이시가와(石川)현 와지마(輪島)의 오사와 해변에서 발견되었기 때문이다(그림 5). 물병 목 주변의 인화문은 일련의 코끼리들과 코끼리를 잡으려 하는 남자를 묘사하고 있

그림 5 목에 코끼리 무늬가 있는 항아리, 14-15세기
경, 수판부리(Suphan Buri)주(州) 반 방 푼(Ban
Bang Pun) 요지 제작, 일본 이시가와(石川)현
와지마(輪島) 출토

다. 물병은 아마도 15세기 초 아유타야와의 해상 교역을 담당하고 있
던 류큐섬(오키나와)에서 왔을 것이다(Srisuchat 2011(a), 73-75).

　　아유타야 왕국의 해외 교역은 프라삿 통 왕(Prasat Thong, 1630-
1656 재위)과 나라이 왕(Narai, 1656-1688 재위) 때 번창했다. 네덜란
드 상인이었던 예레미아스 반 블리엣(Jeremias Van Vliet, 1633-1642)
의 기록에 따르면, 3-3.6kg의 코끼리 상아가 다른 상품들과 함께 아
유타야 왕국으로부터 해외로 수출되었다고 한다. 때때로 평민들이
이윤을 위해 코끼리를 잡는 것도 허락되었으나, 아유타야의 전제군
주는 코끼리와 상아 무역을 독점하였다.

1686년 페르시아 대사의 필경사로 아유타야에 왔던 이븐 무함마드 이브라힘(Ibn Muhammad Ibrahim)은 『술라이만의 배(*The Ship of Sulaiman*)』에서 다음과 같이 썼다.

"살아 있는 코끼리들은 인도로 가는 귀중한 수출품이다. 인도 라자(왕)의 중요한 수입원 중 하나는 코끼리이고 실제로 시암의 정글에는 많은 코끼리들이 있다. 지금까지 오랫동안 시암인들은 그리 멀지 않은 데칸과 벵갈로 코끼리들을 수출해왔다. 매년 상인들은 시암인들이 원하는 상품들을 싣고 시암으로 왔고, 외국 상인들은 그 대신 코끼리를 가져갔다. 왕의 관리는 인도에 코끼리를 수출하면서 수입을 올린다. 매년 왕은 3-400마리의 코끼리를 정글에서 잡아 길들이도록 한다. 코끼리가 길들여져 탈 수 있게 되면 판매된다."(Garnier 2004, 14 and 57-58)

1690년 아유타야의 페트라차(Phetracha) 왕의 두 정크선이 아유타야에서 일본으로 가는 상품을 싣고 있었다. 이 상품들은 주름이 있는 울과 실크, 물소 뿔, 사슴 가죽, 가오리 가죽, 면, 설탕, 소방목, 검은 광택 오일, 낚싯대(fishing cord), 상아, 후추, 밀랍, 주석, 라탄, 정향, 침향, 장뇌, 약용식물들이었다(Niphatsukkhakit 2007, 25-26).

코끼리와 상아는 인도, 중국, 일본으로의 판매를 위해 서쪽 항구로 옮겨졌다. 코끼리 상아는 무게 단위로 팔렸다. 시암의 왕실은 확실히 코끼리와 상아 무역으로 많은 이익을 남겼다. 거대한 크기의 완벽한 상아는 장식을 하기 위해 사용되었고 불전 장면이나 불상이 조각되어 아름답게 꾸며졌다. 몇몇 아름다운 상아 예술품이 방콕 국립박

그림 6 붓다를 묘사한 상아 조각, 17세기, 미얀마 수입품

물관에 전시되어 있다(그림 6).

　다양한 모양과 크기의 상아 불상이나 불전 장면을 묘사한 상아 조각을 만든 태국 미술은 17세기 포르투갈 미술에 영향을 주었다. 이는 성 요한을 묘사한 다량의 작은 상아 조각들(5-35cm 크기)로 알 수 있는데, 성 요한은 양가죽을 덮고 누워서 양을 보호하고 있으며, 예수는 동양식 예배당(oratory) 안에 있다. 이것은 포르투갈의 타보라 세케이라 핀투(Tavora Sequeira Pinto)컬렉션의 루주-동양(luso-oriental) 상아조각 가운데 희귀한 유형에 해당된다. 이렇게 누운 자세와 몸짓의 성 요한 조각은 와불, 특히 상아로 만들어진 와불을 16-18세기에 상인이나 용병으로 아유타야에 정착했던 포르투갈인들이 보고

그림 7 누워서 양을 보호하는 성 요한 조각, 17세기, 상아, 포르투갈 오포르토(Oporto)시(市)의 타보라 세케이라 핀투(Tavora Sequeira Pinto) 컬렉션

모방하여 만든 것으로 추정된다. 이 상아 걸작품은 2011년 방콕 국립박물관에서 열린 태국-포르투갈 관계 500년을 기념한 특별전에서 전시된 바 있다(그림 7).

현재 야생 코끼리들은 1992년에 제정된 야생동식물 보존 보호법 B.E. 2535으로 보호되고 있다. 보존되고 보호되어야 하는 야생 동물들의 리스트 구축에 대한 이 법은 사냥을 제한하고 야생 동물 생산물의 거래를 통제한다.

III. 도자기

도기나 테라코타 그릇은 선사시대 이후 태국의 여러 지역 공동체들에 의해 생산되어왔다. 가장 초기의 그릇들은 유약을 바르지 않았고, 후에 이들은 판매용이 아니라 음식이나 향신료 혹은 액체와 같은 소비재를 담는 용기로서 상선에 선적되었다.

말레이시아 펄리스(Perlis)주의 부킷 뜸쿠 름부(Bukit Tengku Lembu), 브루나이 다루살람(Darussalam), 자바 북쪽 연안의 부니 (Buni) 무덤군, 인도네시아 발리의 길리마눅(Gilimanuk)에서는 '인도-로마 룰렛 웨어'로 알려진 1세기 무렵의 도기들이 출토되었는데, 이들은 아마도 고대 벵골만 서부에서 만들어진 것으로 보인다(Glover 1996, 66-67). 또한 이 특별한 형태의 도기는 라농(Ranong)주 푸카오 통(Phu Khao Thong) 유적과 같은 태국 남부의 이른 시기 항구 유적에서도 발견된다. 이 유적에서는 브라흐미 문자로 된 타밀어 명문('tu ra o'로 읽을 수 있으며 아마도 '금욕적인' 혹은 '은둔자'를 뜻하는 타밀어 'turavor'이거나, '보통의 검은 자두', 혹은 '자두 수령인'이라는 뜻의 'turavam'으로 추측됨)이 새겨진 인도의 질 좋은 그릇 파편이 발견되었다. 가장 이른 타밀 명문은 2세기 무렵의 것이다(Bellina 2014, 22-24, 274). 그러나 인도-로마 룰렛 웨어와 유사한 파편들이 드바라바티 문화의 요소를 동반한 태국 중부 유적들에서도 보인다는 것을 주의해야 한다.

2013-2014년 태국만의 해안에서 8km 떨어진 사뭇 사콘(Samut Sakhon)주 판타이 노라싱(Phanthai Norasing)의 맹그로브 해안 평야에서 발견된 파놈 수린(Phanom Surin) 난파선 유적에서는 태국 예술국(Fine Arts Department of Thailand)의 고고학자들이 수행한 발굴에 의해 현지에서 제작한 도기(전형적인 드바라바티 것으로 보이는 음식 저장/요리 용기), 8세기의 중국 광동성 연유도기, 페르시아 그릇들을 실은 길이 약 35m의 아랍계 다우선(dhow)이 드러났다. 화물로는 청록색 연유도기와 어뢰형 도기 물병(뾰족한 아랫부분과 넓은 구연부를 가진 원통형 병)및 라탄바구니, 역청(bitumen), 상아, 사슴뿔을 포함한

유기물들이 실려 있었다. 여기에 명문을 가진 두 점의 도자기가 있는 점이 주목된다. 하나는 광동성 월주요 양식의 청자병으로서, 밑바닥에 지역 관청명으로 추정되는 8세기 무렵의 묵서 명문이 있다. 다른 하나는 어뢰형 물병의 불탄 부분에 새겨진 명문이다. 'Yazd-bozed'로 읽히는 이 명문은 '신이 구하다(god delivers/saves)'라는 뜻으로서 아마도 누군가의 소유를 나타내는 고유명사인 것으로 보인다. 이 명문은 하버드 대학교의 Prods Oktor Skjærvø에 의해 사산조 페르시아에서 페르시아인, 조로아스터교도, 기독교 공동체에서 사용되었던 중기 페르시아어인 팔라비(Pahlavi) 문자로 판명되어 해독되었다(Guy 2017, 179-196).

8-10세기 사이에 해상 실크로드에서는 슈리비자야의 세 군데 주요 항구가 부상하였다. 슈리비자야 군도의 중심물자 집산지(emporium)이자 연합국가의 남부 집산지였던 인도네시아 방가(Banga)섬의 코타 카푸르(Kota Kapur), 슈리비자야 반도의 서쪽 연안 집산지였던 팡응아(Phangnga)주(태국 남부) 타쿠아 파(Takua Pa)강의 입구에 위치한 무앙 통 코 코 카오(Muaeng Thong Ko Kho Khao), 슈리비자야 반도의 동쪽 연안 집산지였던 수랏타니(Suratthani)주 차이야(Chaiya)에 위치한 품 리앙(Phum Riang)강 입구의 람 포 파양(Laem Pho Payang)이 그러한 세 항구이다. 시쪽 연안에 위치한 이들 물자 집산지의 번영은 아랍과 페르시아 기록에 언급되어 있다(Srisuchat 2014, 16).

아름다운 질감을 가진 9세기의 외국산 연유 도기는 태국에 무역품으로 유입되었다. 무앙 통 코 코 카오, 람 포 파양, 코타 카푸르에서는 당대 요지에서 생산된 열 가지 이상 되는 유형의 중국 도자기들이

그림 8 꽃 도안과 아랍 문자가 그려진 중국 장사요(長沙窯) 접시, 9세기,
수랏타니(Suratthani)주(州) 람 포 파양(Laem Pho Payang) 출토

나왔으며 도자기의 품질은 중간 것부터 좋은 것까지 다양했다. 태국
에서 항구가 번영한 것도 이 시기로서, 앞서 언급한 중국 연유 도기와
함께 하얀 바탕에 청록색 유약을 바른 중동의 '카샤(kasha)' 도자기
가 판매용으로 시장에서 유통되었다. 람 포 파양에서 출토된 한 도자
기는 무슬림들이 중국 도자기를 들여왔음을 증명하며, 이 특별한 물
건은 확실히 아랍이 중국 도자기를 특별히 주문하여 중국인들이 이
도자기를 태국 동쪽 연안의 람 포 파양으로 가져왔다는 사실을 가리
킨다. 항구의 통치자가 이러한 물건을 다시 아랍인들에게 보낼 수 있
도록 정리했을 것임에 틀림없다. 이곳에서 발견된 도자는 중국 장사
요에서 생산된 것이지만, 그릇 안쪽에는 평범한 꽃무늬 장식 대신 아
랍문자로 이슬람의 신 '알라(Allah)'가 새겨져 있다(그림 8). 또한 이
후에도 아랍 문자가 쓰인 장사요 도자기 파편이 이곳에서 발견된 바
있다. 상품들은 태국 항구에서 무역 거래를 통제했던 중개인들이 주

문하고 거래를 성사시켰을 것이다. 이들은 이후 수출품으로 팔려나 갔다. 그러므로 항구의 토착민들은 지역 생산품과 여타의 자연 물품을 원했던 중국, 인도, 아랍, 페르시아인들과의 거래에 종사하는 중개인으로서 중요한 역할을 수행했다(Srisuchat 1996, 256-257; Srisuchat 2014, 16).

같은 세기에 태국 북동부에 근거지를 두고 (부리람주에서) 최초의 유약 바른 도자기인 부리람(Buriram) 도자기가 제작되기 시작했으며, 학자들은 이를 '크메르 도자기' 유형으로 분류한다. 최근의 발굴 조사에 의하면 이 도자기들의 편년은 약 8-14세기이다. 태국-캄보디아 국경 근처인 태국 북동부에서 발견된 넓은 요지와 제철 유적(iron industrial site)은 도자기와 철이라는 두 생산품이 크메르 왕국의 경제적 힘을 강화시켜 주었던 주요 수출품이었다는 것을 보여 준다(Srisuchat 2002, 186-187). 부리람 도자기는 중국의 도자기 생산 기술을 받아들였는데, 중국 도자기가 당시 시장에서 널리 퍼져 있었기 때문이다. 초창기에는 도자기의 품질이 중국에서 수입한 도자기만큼 높은 수준에 이르지 못했으나, 그럼에도 불구하고 이들은 태국 북동부나 동부의 도시들로 수출되었다. 약 9-11세기에는 부리람 도자기를 실은 화물선이 먼 시장으로 향했다. 이 도자기들은 보통 캄보디아를 비롯하여 말레이시아 중부, 서부, 남부에서 발견된다. 12-13세기 중국의 소위 청백자(靑白瓷)를 흉내낸 것으로 보이는 옅은 녹색 유약의 둥근 유개합(有蓋盒)보다는 당대의 갈색 연유(鉛釉) 도기에 동물 머리장식과 비슷한 모티프가 있는 작은 갈색 유약의 병이 더 수요가 높았다. 이러한 모방 제품들이 시장에서 큰 성공을 거두었음은 의심의 여지가 없다(Srisuchat 1990, 26).

12세기에는 새로운 도자기가 등장하였는데, 북동부 지역 부리람 도자기의 전통과 중국 송원대 도자기 전통의 영향을 받은 것으로 보이는 수코타이의 상칼록(Sangkhalok) 도자기이다. 11-13세기에는 복건성(용천요는 걸강성에 위치한다. 필자의 착각으로 보인다.) 용천요의 청자와 함께 하양고 얇은 기벽을 가진 경덕진의 초기 청화백자가 적극적으로 태국에 수입되었다. 이 시기가 지나는 동안 해상 교역에서 두드러진 중요한 현상은 중국 도자기 무역에 종사하면서 연안 지역에 흩어져 있던 작은 항구들의 부흥이었다. 12세기까지 태국 남동부 연안에 위치한 사팅 프라(Sathing Phra) 반도에 항구 도시가 존재했다는 증거가 있으며, 이곳은 세계 시장과 연결되어 중국 도자기와 유리제품을 사고 파는 활동에 깊이 관여하고 있었다. 이곳은 또한 파오(Pa-O) 도자기라고 불리는 지방요의 생산 유적이기도 하다. 유약을 바르지 않고 구운 입자가 고운 토기인 파오 도자기로는 주자(注子, 켄디, kendi)와 음/양각 모티프로 장식되어 다홍색으로 채색된 접시가 발달하였다. 생산된 파오 도기는 말레이시아와 인도네시아로 수출되어 매우 인기가 있었고, 또한 필리핀과 스리랑카로도 팔려나갔다(Srisuchat 1990, 26; 1996, 256-260).

수코타이 왕국의 상칼록 도자기는 부리람 도자기가 점차 시장에서 사라져갔던 13-14세기에 처음 수출되었다. 유약을 바른 상칼록 도자기를 생산했던 요지들은 몇 세기 동안 전 세계적인 명성을 누렸다. 매우 좋은 품질의 청자 반이나 완, 망고스틴 모양 손잡이나 혹은 뾰족한 스투파 모양 손잡이를 가진 유개합, 유약을 바르지 않고 철분이 많은 흑색 도기(iron black ware)들이 수코타이주 시 삿차날라이에 위치한 200개 이상의 도염식 가마(cross-draft kiln)에서 생산되

그림 9 망고스틴 모양 손잡이를 가진 상카록(Sangkhalok) 유개합
(有蓋盒), 15-16세기

었다(그림 9). 한편 물고기의 옆모습으로 장식된, 유약을 바르지 않은
채색 접시는 수코타이의 50개 이상의 도염식 가마에서 생산되었다.
지리적 위치로 인해 수코타이는 고유의 항구를 갖고 있지 못했기에
해상 교역에 참여하기 위해서는 서쪽 몬주의 항구 도시들과 태국만
근처의 우호적인 국가들, 혹은 남쪽 동부연안 근처 우호적인 국가들
의 항구 도시를 이용해야 했다. 수코타이의 몰락 요인은 아유타야에
게 항구 도시를 빼앗김으로써 야기된 경제적 문제에서 기인했고, 수
코타이의 해양 무역은 중지되었다.

14세기 말부터 강가의 항구(river port) 도시인 아유타야가 수코
타이와 나콘 시 탐마랏의 항구 도시들을 압도한 후 성장하였지만 세
계 시장에서 수요가 있는 생산품이 없었던 탓에 중개자로서 해상 교
역에 종사하였다. 향신료와 정글 생산품 및 상칼록 도자기가 수코타

이, 나콘 시 탐마랏, 치앙마이와 같은 도시들로부터 아유타야로 유입되었다(Srisuchat 2002, 187-189). 그러나 아유타야는 오랫동안 동쪽에서 다른 무역 파트너를 찾았다. 아유타야는 14세기 말에 적어도 1391년과 1393년 두 번 한국 및 일본으로 무역 사절단을 파견하여 이들과 접촉을 했다. 한 '나이공(Nai Gong)'이 이끌었던 여덟 명의 사절단은 조선 왕실로 가기 전 일본에서 1년을 머물렀다고 한다. 2년 후 조선으로 가는 시암의 공식 무역 사절단이 왜구로부터 피난처를 찾으려다 일본에 기항하게 되었다. 1419년 혹은 그보다 더 일찍, 류큐 왕국은 아유타야로 배를 보냈다(Garnier 2004, 16). 태국과 류큐와의 무역은 오키나와 북부의 서쪽 지역에 있는 나키진성(今帰仁城) 유적에서 태국 상칼록 도자기가 발견되어 확인되었다. 이 증거는 류큐의 문헌사료인 『역대보안(歷代寶案)』에 아유타야의 첫번째 왕인 라마티보디 왕(Ramathibodi), 우통 왕(U-thong, 1350-1369 재위) 이후인 1368년에 시암/아유타야의 왕에게 보내는 왕의 서신과 공물이 실린 류큐왕의 무역선이 언급되어 있는 사실과도 일치한다(Srisuchat(a) 2011, 73).

국제 시장에서 상칼록 도자기가 인기 있었다는 증거는 태국 바깥의 라오스, 미얀마, 베트남, 캄보디아, 브루나이, 말레이시아, 싱가포르, 인도네시아, 필리핀, 일본, UAE, 바레인, 이란 등지의 유적들에서 발견된 완형 그릇이나 파편으로 알 수 있다. 태국에서 상칼록 도자기 가운데 땅딸막한 뚜껑이 있는 상자는 유골을 담는 골호(reliquary urn)로 여겨졌으나 수출된 후에는 약용식물을 담는 용기로 사용되었다. 일본으로 수출되었을 때는 '선코로쿠(宋胡録, スンコロク)'로 불리며 향합으로 사용되었고, 후에 일본의 다도 의식에서 부수적인 그릇

으로 사용되었다(Srisuchat 2002, 187-188; 2011, 150-151). 태국 북부에서 유약을 입힌 도자기를 생산하던 요지들이 발굴되었으나 그곳의 생산품들이 수출되었다는 증거는 없다. 북부의 도자기, 혹은 란나 도자기들은 치앙 라이주 람팡(Lamphang)과 파야오(Phayao)의 위앙 칼롱(Wiang Kalong), 왕 누아(Wang Nua), 후이 사이(Huai Sai), 치앙마이주 산 캄파엥(San Kamphaeng), 난(Nan)주의 반 보 수악(Ban Bo Suak)에 위치한 요지들에서 출토되었다. 이들은 태국 북부 란나국에서 집중적으로 사용되었고 또한 육로를 통해 미얀마로 수출되었다.

교역의 과정, 혹은 교역의 쇠락은 외교적 관계를 포함하는 항구에서의 사업 행정과 함께 조약/계약에 따른 조세 시스템에 따라 달라진다. 아유타야는 해상 교역을 촉진시키기 위해 국제적인 조약을 만들고자 했다. 15세기까지 아유타야는 정치적, 경제적 힘을 강화시키기 위한 새로운 전략을 따랐다. 그 전략은

(1) 상칼록의 생산과 수출 무역 경영을 독점한 것

(2) 무역상품용으로 다양한 모양과 크기의 도자기들을 생산하기 위해 수판부리주 방 푼(Bang Pun)요, 싱부리(Singburi)주 마에 남 노이(Mae Nam Noi)요, 프라 나콘 시 아유타야(Phra Nakhon Si Ayutthaya)주 사 부아(Sa Bua)요와 같은 새로운 도요지들이 항구 도시 근처에 설립된 것

(3) 아유타야의 깃발을 단 정크선이 동서와 직접 무역을 하러 간 것

(4) 아유타야 군주를 대표하는 무슬림 영사가 조직하여 외국 영토에 해외 무역 거점(특히 인도)을 열어 아유타야가 인도의 비단과 면상품 시장을 공유하게 된 것

(5) 아유타야와 유럽 국가들 간의 계약 교환(contract-exchange)
이 이루어진 것이다.

VOC에 의해 운영되는 네덜란드의 무역 거점처럼, 유럽인들 역시 교회와 무역의 거점과 함께 태국에 자신들의 공동체를 정착시킬 허가를 얻었다. 그 보답으로 총이나 대포 같은 새로운 무기들이 아유타야에 판매되어 들어왔고 외국인들은 아유타야 군대의 용병이 될 수 있었다. 따라서 아유타야는 해상 교역로의 교차점으로 여겨졌다. 잘 통제된 시스템 없이 외국 상인들이 이 땅에서 원하는 상품을 무엇이든 얻을 수 있도록 권한을 부여한 것은 자연 자원의 가파른 감소를 야기했다. 많은 수의 야생 동물들이 다양한 수요에 의해 사냥당했는데, 약재와 갑옷을 만들기 위한 뿔 및 가죽으로 쓰기 위한 사슴과 영양, 장식용 상아를 위한 코끼리, 약재를 위한 코뿔소 뿔, 강장제(tonic nourishment)로 쓰기 위한 제비집이 그러했다. 숲의 몇몇 부분은 후추, 정향, 장뇌, 설탕, 빈랑나무를 심기 위한 경작지 확보를 위해 불을 놓았다(Srisuchat 2002, 188-190).

16-17세기 동안 중국, 한국, 일본, 베트남, 태국과 같은 해상 교역 국가들은 자신들만의 정크선과 무역용 도자기를 갖고 있었다. 이 국가들은 단순한 일상 생활용이나 판매용으로 대량의 외국 도자기를 구입했다. 외국 도자기들은 특별한 목적을 위해서만 구매되었다. 예를 들어, 고품질의 중국 청화백자와 다채 법랑자기는 강소성 경덕진에서 만들어진 것으로 보인다. 태국 왕실 예술가들은 그릇의 형태와 색채를 디자인한 다음 이를 중국으로 보내 생산하여 왕실용으로 수입했다. 이렇게 수입한 법랑자기는 태국에서 '벤차롱 자기(Bencharong ware)'로 알려져 왔다. 일본의 아리타 자기(히젠 자기)는 위세품

그림 10 초석(saltpetre) 용기로 사용된 태국 도기 항아리.
16세기 후반–17세기, 높이 45cm, 오사카 사카이(堺)시 출토

으로 태국에 수입된 반면, 일본은 상칼록 자기를 다도 의식이나 향합용으로 구입했다. 일본은 또한 싱부리주의 마에 남 노이요에서 생산된 큰 병들을 구입했는데, 이들은 화약 재료인 질산칼륨(초석)으로 가득 차 있었다(그림 10). 여기에서 강조하고자 하는 포인트는 도자기 무역이 전쟁과 평화의 활동과 관련된 역할을 했다는 것이다. 이것을 평화에 사용하든 혹은 전쟁에 사용하든, 상인들은 언제나 도자기 무역으로 이익을 보았다.

상호간의 교역이 지속된 시기에 몇몇 도자기 생산 기술과 양식은 확실히 쌍방간에 전해졌으며 이는 공통의 생산품을 갖게 되는 결과를 낳았다. 도자기 시장을 지배하기 위한 국가들 간의 경쟁이 불가

피하게 일어났다. 17-18세기에 일본 도자기는 중국 정부에 의해 수출이 금지된 중국 도자기를 대신하여 외부 시장에서 으뜸가는 위치에 있었는데, 태국의 항구들과 시장 도시들이 일본 도자기를 수출하는 데 사용되었다. 일본 기록은 1790점의 히젠 자기가 매년 시암으로 수출되었다고 말하고 있다(Isamu 1997, D). 1671년에는 두 번(각각 153점과 317점)수출되었고, 이후 1677년에는 2216점으로 증가하였다(Chandavij 1997, 149).

18세기부터 태국은 지역 상품의 수출 용기 형태로 도자기를 생산하는 것을 선호하게 되었다. 상칼록 자기는 더 이상 생산되지 않았다. 따라서 아랍 국가들과 유럽 국가들의 시장은 일본 자기, 베트남 자기, 버마 자기로 나뉘어졌다. 동남아시아의 다른 국가들과 같이 태국은 유럽의 무역 정크선으로부터 네덜란드 도자기를 수입했다. 여러 종류의 미네랄, 정글 제품과 같은 천연 자원들이 많이 수출되었다. 심지어 중국으로부터의 벤차롱 도자기의 주문은 1782년부터 방콕

그림 11 태국 벤차롱(Bencharong) 다채법랑자기(多彩琺瑯磁器), 18-19세기

그림 12 일본 히젠 자기유개호(磁器有蓋壺), 19세기, 태국 출토

시기까지 이어졌고(그림 11), 왕실은 여전히 일본의 히젠 다채자기를 수입하였다. 출라롱컨 왕 시기 동안(1868-1910 재위) 다채자기의 생산은 황태자에 의해 시작되었다(Srisuchat 2011(b), 45).

오래된(vintage) 도자기는 결코 일상생활에서 쓰이지 않았다. 이들은 생활용품보다는 예술작품으로 여겨졌다. 예술작품과도 같은 19세기의 히젠/아리타 자기들은 19세기부터 20세기 초의 태국 도자기 예술가들에게 영감의 원천이 되었다(그림 12).

IV. 청동 제품

콘 카엔(Khon Kaen)주 논 녹 타(Non Nok Tha), 우동 타니(Udon Thani)주 반 치앙(Ban Chiang), 로에이(Loei)주 포 론(Pho Lon)(2000-300BCE)과 같은 태국의 몇몇 유명한 유적지에서 나온 고고학적 증거들은 수렵채집인들의 생활과는 다른 토착민들의 새로운 생활방식을 보여준다. 이들은 얼마간 농업 사회를 유지하다가 더 정교한 몇 가지의 금속을 다루는 기술을 배웠다. 먼저 청동이, 다음으로 철의 매우 정교한 야금술 전통이 발달했다(Chaoenwongsa 1989, 47-50). 3500년–2000년 전 사이에는 특정한 물품을 생산했던 장인이나 다른 숙련된 일을 할 수 있는 사람들이 나타나기 시작했다. 후기 금속 시대부터 초기 역사시대까지의 과도기 동안 육로와 해로 접촉을 반영하는 몇몇 청동 물품들이 현재의 태국 지역에 수입되었던 것이 분명하다.

'사후의 삶'과 '저 세상'에 대한 원래의 토착 신앙은 다량의 동고

가 발견되어 확인되었는데, 이들 중 몇몇은 죽은 이들의 영혼과 새 같은 머리장식물을 쓴 사람을 실어 나르는 배 그림으로 장식되어 있다. 기원전 5세기~1세기의 이러한 동고들은 중국 남부와 베트남에서 인기가 있었으며, 헤거 I유형(Heger type I)으로 알려졌다. 이 동고들은 라오스, 말레이시아, 인도네시아에서도 발견되었다. 이러한 동고의 발견은 서쪽 인도에 앞서 극동(중국)과의 접촉이 이미 성립되어 있었다는 것과 외국 전통이 이 지역에 흡수되어 있었다는 이론을 뒷받침한다.

지역민들은 이 동고들을 획득하여 종교적 신앙을 뒷받침하는 의례의 목적에서 지역으로 가져왔으며, 이 신앙은 사람들이 자신들만의 청동북을 생산하기 시작했던 것과 거의 같은 시기에 이 지역으로 유입되었을 것이다. 묵다한(Mukdahan)주 니콤 캄 소이(Nikhom Kham Soi), 반 나 우돔(Ban Na Udom)에 위치한 논 농 호(Non Nong Ho)유적에서 출토된 동고 제작의 증거는 동고를 만드는 기술과 앞서 언급한 신앙 및 관습의 가설을 뒷받침한다. 방사선탄소연대측정법(C-14)에 의해 2105±25BP로 연대가 추정되는 이러한 초기 유형의 동고들은 중국 남부에서 도입되었으며, 다른 청동 제품들과 함께 지역에서 만들어졌다(Baonoed 2016, 12-21). 분석 결과에 의하면 이 청동 제품들은 태국 서부 광산에서 온 주석 및 납 광석과 태국 중부 및 북동부 위쪽, 라오스 남부에서 온 구리 광석으로 만들어졌으므로, 육로를 통한 광물자원의 원거리 교역이 수천 년간 이루어졌음을 알 수 있다(Natapintu 2015, 4-15). 고고학적 발견은 또한 이 시기에 해외로부터 새로운 종의 소가 수입되었던 증거를 보여준다. 이는 두 유적에서 무덤과 함께 발견된 소뼈의 DNA 분석 결과, 이 소들이 보스 타우

그림 13 혹등소, 기원전 2세기경, 청동, 콘 카엔(Khon Kaen)주(州) 출토

루신디쿠스(*Bos Taurusinndicus*, Zebu 소)의 하위종인 보스 타우루스 (*Bos Taurus*)로 밝혀졌는데 이 종은 약 10500년 전에 남부 터키에서 처음 가축화되었다. 콘 카엔(Khon Kaen)주에서 발견된 어깨에 혹이 있는 청동 소 모형은 Bos Taurus indicus 혹은 Zebu나 Brahman 으로 볼 수 있다. 이름에서 알 수 있듯이 이 종은 아마도 남아시아, 즉 인도에서 수입되었을 것이다(그림 13).

최근의 고고학적 증거를 통해 많은 선사시대와 초기 역사시대 공동체들이 이미 발전된 단계의 불 다루는 기술과 야금술을 갖고 있었다는 것과 칸차나부리(kanchanaburi)주 파놈 투안(Phanom Thu-an)의 반 돈 타 펫(Ban Don Ta Phet)에 위치한 기원전 4세기 유적이 반영하는 것처럼 지역민들이 조상으로부터 전수받은 축적된 지식을 갖고 있었음을 알 수 있다. 이 유적에서는 매우 숙련된 장인에 의해 주석 함량이 높은 청동제 무기, 그릇, 장식품이 생산되었다(Glover 1996, 75-79).

아마도 "수완나부미(황금의 땅)"를 태국을 포함한 동남아 지역으로 간주하는 몇몇 인도 기록들은 이곳이 시장에서 쉽게 사고 팔 수 있는 광물 자원을 포함한 모든 유형의 자원이 풍부한 땅이라는 지식에서 비롯되었을 것이다. 또한 좋은 품질의 금이 발견되었을 가능성도 있는데, 금제품은 선사시대 이후 오랫동안 발전시켜 온 청동 주조 기술 덕분에 상당히 발전된 기술에 기반을 두고 있을 것이다(Srisuchat 1996, 239-240).

6-11세기 국가의 중요한 특징은 종교 조각, 동전, 장식품과 같은 금속 제품 생산지가 생겨난 것이었고, 특히 드바라바티와 슈리비자야의 불교 국가에서 분명히 드러난다. 금속 장식품들과 금속 주괴(납, 주석, 구리, 청동, 은)들은 공동체 내부에서 사용하기 위해 생산되었거나 서부 연안의 항구들에서 아랍 상선에 의해 여러 곳으로 널리 보내졌다. 동전은 인도 것을 본떠 기념용으로 사용되거나 국내/국외 시장에서 화폐로 사용되었다. 그럼에도 불구하고 중국으로부터 수입된 동전도 있었고 이들은 지속적으로 지방 교역에서 화폐로 사용되었다(Srisuchat 2002, 186).

5-6세기 이후 인도 혹은 스리랑카의 불교가 들어와 태국에서 발전하였다. 이것은 태국에서 발견된 세 점의 작은 불상으로 확인된다. 태국 남부 수랏타니주의 위앙 사 옛 도시에서 발견된 작은 사암제 불입상은 북인도 사르나트 사원지의 조각 공방과 양식적으로 매우 가깝게 연관되어 있다. 두 점의 설법하는 청동 불입상도 있다. 하나는 태국 북동부의 나콘 랏차시마(Nakhon Ratchasima)주에서 발견되었고 다른 하나는 태국 남부의 나라티왓(Narathiwat)주에서 발견되었는데, 모두 스리랑카 수입품으로 여겨진다.

이러한 휴대가 가능한 수입된 불상의 존재는 인도와 스리랑카의 원거리 무역 참여를 확인시켜주는 한편, 사회 문화적 교환에서 중요한 첫 번째 단계의 지역 예술 생산에 미친 영향을 보여준다(Guy 2014, 7, 35-38).

해외에서 온 불교의 예배상들은 태국 반도와 태국 중부에 봉안되었다.

① 태국 반도에서 발견된 작은 사암제 불입상은 남인도 안드라 프라데쉬주에서 수입된 모델을 본떠 만든 5세기 초 무렵의 지역 생산품일 가능성이 높다.

② 미완성의 테라코타 부조는 걸식을 다니는 세 명의 승려 가운데 중간 부분을 묘사하고 있다.

③ 수판부리주 우통(U-thong)의 옛 도시에서 발견된 나가의 보호를 받는 불좌상의 아래 부분을 묘사한 미완성의 스투코 부조는 남인도 안드라 지방의 4-5세기 무렵 아마라바티양식 조각을 본뜬 것이다.

다양한 시대의 다양한 양식, 자세, 수인을 지닌 태국 불상은 인도의 불교 도상에 기반한 것으로 밝혀졌으나 불교 철학에 대한 지역민들의 통찰과 그들만의 해석이 적용된 것들이다. 이 글에 포함된 특정한 자세나 수인의 불상들은 태국으로 수입된 양식이 무엇이며 이를 토대로 만든 혁신적인 상들이 불교의 가르침, 붓다의 생애, 해외에서 수입된 불교미술에 대해 현지 토착민들이 어떻게 인지했는지를 보여주는 방식이라는 점에서 특별히 선택된 것들이다.

여기에서 특히 주목하고자 하는 것은 인도, 파키스탄, 스리랑카에서 유래한 불상의 세 가지 자세로, 이는 토착민들에게 받아들여져

자신들만의 불상을 만드는 데 영향을 주었다. 먼저 파랸카사나(pa-ryaṅkāsana) 자세는 말 그대로 오른발이 왼쪽 허벅지 위에 있는 자세(2세기 말-3세기 초의 인도 아마라바티의 사타바하나 왕조 후기의 아마라바티 스투파에서 전해진 불전 부조와 3세기 후반 익슈바쿠 시대 나가르주나 콘다 유적에서 온 불전부조)의 불상이 있다. 두 번째로는 파랸카바즈라사나(paryaṅkavajrāsana) 혹은 바즈라사나(vajrāsana), 즉 왼쪽 발을 오른쪽 다리 아래 두고 오른쪽 발을 왼쪽 다리에 올려 발이 보이게 하는 결가부좌(5세기 중후반 파키스탄 미르푸르 카스(Mirpur Khas)와 5세기 중반 굽타 시대 산치 제1스투파)의 불상이 있다. 세 번째로 프랄람바파다사나(pralambapādāsana) 혹은 바드라사나(bhadrāsana), 즉 두 다리를 내리고 발을 땅에 댄 자세의 의좌상 불상(5세기 후반 아잔타 26굴 스투파)이 있다.

팔리 삼장에 따르면 파랸카사나는 붓다의 성도 후 결가부좌와 같은 고통스런 자세를 피하기에 적합한 자세이다. 팔리 삼장 쌍윳타 니카야(Saṃyutanikāya) 중사가타박가(Sagāthāvagga)의 챕터 4인 〈마라쌍윳타(Mārasaṃyutta)〉에는 고통스러운 자세에 대한 붓다의 생각과 이를 놓고 붓다와 마라가 벌인 논쟁에 대한 이야기가 있다(Bhik-khu Bodhi 2000, 195).

그러나 산스크리트로 된 대승불전인 랄리타비스타라(약 1세기)는 인도의 예술가들이 파랸카사나, 바즈라사나, 바드라사나를 한 다양한 자세의 불상을 만드는 데 영향을 주었다.

앞서 언급한 세 가지 자세의 불상은 태국에서 발견된 많은 불상들로 알 수 있다. 람푼(Lamphun)주 하리푼자야(Haribhunjaya) 사원에서 발견된 드바라바티 양식의 8세기 파랸카사나청동 불상(그림

그림 14 파란카사나 자세의 불상,
8세기(드바라바티 양식), 청동,
하리푼자야(Haripunjaya) 출토

그림 15 결가부좌를 한 불좌상,
1476년(란나 양식), 청동, 높이
48cm, 방콕국립박물관

그림 16 의좌형(倚坐形) 불좌상,
8-9세기(드바라바티 양식), 청동,
싱부리(Sing Buri)주(州) 인부리(In
Buri) 출토

14), 파야오(Phayao)주 왓 파 다엥 루앙 돈 차이 부낙(Wat Pa Daeng
Luang Don Chai Bunnak)에서 발견된 란나 양식의 결가부좌를 한
1476년의 청동 불상(그림 15), 싱부리(Sing Buri)주 인부리(In Buri)
옛 도시에서 발견된 드바라바티 양식의 8-9세기 무렵 의좌형 불좌상
(그림 16)이 그러한 것들이다.

　　예를 들어, 팔리 및 태국 불전에 영향을 끼친 산스크리트 불전 랄
리타비스타라와 파톰솜포디키타(Pathomsomphothikatha, 1845년)
는 불교도들로 하여금 붓다가 마라를 조복시킨 후 붓다의 자리가 금
강좌가 되었고, 붓다는 '마라'로 인격화된 자신의 번뇌(defilements)
를 파괴하기 위해 깨달음(jñāna)을 무기인 금강(vajra)과 같이 사용했
다고 믿게 만들었다. 그러므로 붓다가 깨달은 자가 되었을 때 '금강'
의 역할을 강조하기 위해 결가부좌(금강좌와 관련된 금강 자세)가 만들

어졌고, 특히 북방 불교인 대승불교, 그리고 밀교에서 널리 쓰였다. 금강과 같은 자세라는 금강좌라는 개념은 인간으로서의 붓다(mortal Buddha)('바즈라사나'라는 단어는 또한 역사적인 붓다 혹은 인간으로서의 붓다의 별칭이었다)와 오방불, 대승불교(그리고 밀교)의 판테온에 있는 수많은 보살들을 재현하는 데 있어 중요한 특징으로 여겨졌다(Bhattacharyya 1968, 42-144). 이는 8-12세기(팔라 시대)에 비하르와 벵골 지방(특히 날란다와 보드가야 같은 주요 중심)에서 만들어진 다량의 결가부좌 불상, 선정인 불상, 촉지인 불상, 혹은 다른 수인을 가진 불상들의 존재로 확인된다. 이러한 중심지들은 이들보다 더 작고 덜 두드러지는 지역의 불교미술에 양식적, 도상적 영감의 원천이 되었다 (Huntington 1985, 387-412). 결가부좌의 불상은 북인도에서 널리 발견되며 일반적으로 북방불교인 대승불교, 혹은 밀교와 연관된다. 이 자세는 사다나말라(Sādhanamālā)와 니슈판나요가발리(Niṣpannayogāvalī) 같은 대승불교/밀교 문헌에 따라 불상을 만드는 데 있어 널리 중요하게 구현되었다(Bhattacharyya 1968, 1-41).

이 시기 동안 동남아의 여러 국가들은 인도의 비하르 벵골 지방과 종교적 교류 및 무역에 종사했으므로, 팔라 양식 미술이 해상 교역로를 통해 동남아에 확산되어 태국의 토착민들, 특히 태국 반도의 슈리비자야와 크메르의 영향권인 라바푸라/롭부리의 사람들에게 받아들여졌다.

그러나 팔라 양식 미술의 도입에 앞서 태국 초기 국가의 사람들은 상좌부 불교, 혹은 남방불교의 가르침을 갖고 있던 아마라바티 양식 미술에 익숙해져 있었다. 두 다리를 편하게 하고 앉은 파랸카사나 자세의 불상은 원래 남인도 안드라 프라데쉬의 아마라바티에서 만들

어졌다. 다른 유형의 미술 양식이 약 기원전 2세기부터 기원후 3세기까지 거의 6세기 동안 사타바하나 왕조 지배 아래의 아마라바티에서 발전하여 번성했다. 이곳의 작품들은 스리랑카와 동남아시아로 전해졌기 때문에 아마라바티 양식은 스리랑카와 동남아시아에 큰 영향을 주었다.

많은 수의 파랸카사나 불상들이 오랫동안 태국에서 발견되었다. 이 자세의 불좌상들 대부분은 상좌부 불교도들을 위해서 만들어졌고 또한 밀교 영향을 받은 라바푸라(롭부리)와 반도의 슈리비자야 공동체를 위해서도 만들어졌다. 이는 태국인들이 붓다의 생애에서 가장 중요한 에피소드, 즉 보살로서의 싯다르타가 고통스러운 요가 수행에서 벗어나 깨달음을 얻기 위해 파랸카사나(paryaṅkāsana)를 수행하는 변화를 택해 중도(中道, middle-way)의 중요성과 그로 인해 얻은 깨달음의 내용을 인지했다는 것, 또 이것이 그들의 삶의 철학과 일치했다는 것을 증명한다. 예외적으로 결가부좌를 한 대부분의 불좌상들은 12-13세기에 번영했던 태국 북부의 하리푼자야에서 발견되었다. 상좌부 불교 국가는 전통적으로 몬의 상좌부 불교도들과 바간(오늘날의 미얀마)의 몬 불상, 바간으로 전해진 팔라양식의 인도 미술로부터 영향을 받았다.

이처럼 붓다의 가르침을 따른다는 준엄한 인식은 태국 상좌부 불교 도상의 전형적 특징인 파랸카사나 자세의 불상에서 드러나며 이는 태국 남부 탐브라링가(Tambralinga)나 태국 중부 라부푸라(Lavupura) 같은 대승불교와 밀교가 성행한 지역의 예술가들에게 영향을 주었다. 이는 몇몇 고대 유적지에서 발견된, 아미타불의 협시로 만들어진 7-9세기 청동 및 석조 관음보살상들에서 확인된다. 관음

그림 17 보관에 파란카사나 자세의 아미타불좌상을 가진
관음보살상, 8-9세기, 청동, 높이 76.7cm, 방콕국립박물관

보살상들은 보관에 아미타 화불을 갖고 있는 것에서 확실히 그 기원
을 드러낸다. 관음보살의 보관에 나타나는 아미타 화불은 언제나 만
개한 연꽃 위에 결가부좌를 한 선정인의 모습으로 나타나지만 여기
에서 몇몇 아미타불은 결가부좌 대신 파란카사나 자세이다(그림 17).
탐브라링가의 고대 국가에서 발견된 중요한 상들을 제외하고, 관음
보살상은 태국 중부와 서부뿐만이 아니라 남부 반도에서도 풍부하게
발견되며, 그 중 일부는 뚜렷이 파란카사나 자세의 아미타불을 보여

준다(Srisuchat 2014, 14-16).

붓다의 자세에 대해 1357년 수코타이 왕국의 나콘 춤(Nakhon Chum) 명문에서는 보리수 아래서 마라를 조복시키는 자세가 그의 성도를 표현한 것이라고 하였다. 이것은 수코타이가 스리랑카로부터 상좌부 불교를 채택했음에도 불구하고 왜 선정인의 불상을 만드는 스리랑카의 전통을 따르지 않고 대부분 마라를 조복하는 붓다의 형식을 만들었는지를 설명해준다. 그러나 보리수 숭배라는 스리랑카 전통은 도입되었다. 수코타이의 불상 제작 전통을 따라 마라를 조복시키는 불상들이 아유타야 왕국(1350-1767)에서 만들어졌으며, 조각 뿐 아니라 벽화와 필사본 삽화(illustrated manuscript)로도 만들어졌다.

그러나 동시에 다량의 선정인 불상들도 만들어졌다. 16세기 아유타야 양식의 독특한 불상은 선정인의 불상을 만드는 스리랑카의 전통과 마라의 조복과 연관된 보리수 숭배를 상기시킨다. 이것은 양손을 무릎에 놓고 보리수 아래 연화좌에 앉아 있는 선정에 든 붓다를 묘사한 뛰어난 청동상의 존재로 입증된다. 붓다 아래로는 물소와 코끼리의 머리를 한 괴수 형상이 포함된 마라의 군대를 나타내는 추한 인물들이 있다(그림 18).

마라의 군대와 함께, 혹은 마라의 군대 없이 보리수 아래 앉은 붓다의 묘사를 제외하고, 나가의 보호를 받는 선정 자세의 불좌상은 현재까지 몇몇 불교 문화권에서 만들어졌다. 나가의 보호를 받는 붓다 이미지는 남인도 나가르주나콘다에서 기원하여 스리랑카와 동남아시아로 퍼져나갔다. 태국에서는 뱀을 조상으로 모시는 숭배는 상좌부불교든 대승불교든 나가와 관련된 불교 숭배와 혼합되어 널리 행

 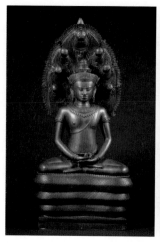 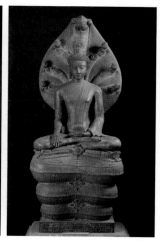

그림 18 선정인불좌상(위에는 보리수, 아래에는 마라의 군대 표현), 15-16세기, 청동, 높이 43cm(기단 포함), 방콕국립박물관

그림 19 나가의 보호를 받는 선정인 불좌상, 15-16세기, 청동, 높이 43cm, 방콕국립박물관

그림 20 나가의 보호를 받는 항마촉지인의 그라히(Grahi) 붓다, 12세기 말-13세기 초, 청동, 높이 160cm, 방콕국립박물관

해지면서 더 발전하였다. 나가의 보호를 받는 선정인의 불좌상은 잘 알려진 나가의 왕 무찰린다 이야기에 기반하여 만들어졌다(그림 19).

나가의 보호를 받는 붓다와 마라를 조복시키는 붓다의 묘사는 후기 슈리비자야 미술에서 발견되는데, 이는 '그라히 붓다(Grahi Buddha, 12세기)'로 알려진 중요한 청동상의 존재로 입증된다(그림 20). 왜 토착민들은 이와 같은 도상의 인도 모델을 따르지 않았던 것일까? 아마도 마라를 조복시키는 불상과 나가의 보호를 받는 불상은 붓다가 라자그리하[왕사성]에서 비가 오는 밤에 바깥에 머물 때 마라가 자기 자신을 큰 뱀 왕으로 변신시켜 붓다에게 접근했다는 이야기에 기반하여 만들어졌을 가능성이 있다. 붓다는 왜 자신이 '머리를 펼친' 형태의 마라를 조복시켰는지 암시하는 구절에서 마라에 대해 언

166

급한 바 있다. 이 구절은 팔리 삼장 쌍윳타니카야 가운데 사가타박가의 4장 마라쌍윳타에서 보인다(Bhikkhu Bodhi 2000, 199).

마라를 조복시키는 몇몇 불상과 나가의 보호를 받는 붓다는 14-15세기의 수코타이와 아유타야에서 만들어졌다. 수코타이 옛 도시의 프라 체투폰(Phra Chetuphon) 사원에 안치되었던 불상 가운데 하나는 마라를 조복시키는 모습의 수코타이 양식 불상인데 재건되면서 '나가의 보호를 받는' 부분이 새로 더해졌다. 마라를 조복시키는 붓다가 때로는 붓다의 성도로 여겨지는 태국 상좌부 불교도들의 개념을 요약할 필요가 있다. 그러므로 불상은 아마도 주기적으로 두 가지의 다른 자세인 선정인과 촉지인을 대체하면서 만들어졌을 것이다.

붓다의 세 번째 자세(asana)인 의좌상은 현지인들에 의해 유입된 중요한 불법(佛法, 붓다 담마)과 불상의 자세를 통해 얻은 내적인 통찰력을 반영한다. 산스크리트 단어 '프랄람바파다사나(pralam-bapādāsana)'는 말 그대로 '다리를 늘어뜨리고 앉은 자세'를 뜻하며, 이는 고타마 붓다의 전형적인 자세이자 미륵의 자세이기도 하다. 붓다 혹은 미륵은 두 다리를 늘어뜨리고 두 발은 바닥이나 작은 발판(특히 연꽃 같은 모양의 스툴)에 놓고 왕좌에 앉는다. 도상에 따르면, '바드라사나(bhadarāsana)'라는 용어는 종종 '프랄람바파다사나'와 동의어로 사용된다. 바드라사나라는 용어는 1세기의 대승불전인 랄리타비스타라에 보인다. 이에 따르면 바드라사나는 붓다가 장시간 선정에 들어 파랸카사나를 유지한 후, 그리고 깨달은 자가 된 후 휴식하기 위해 취했던 자세이다.

의좌형 불상은 보통 쿠산 시대(2세기) 박트리아-간다라 지방의

초기 불상과 굽타 시대(4-6세기)의 불상이 발견된다. 티벳, 중국, 한국, 일본에서 바드라사나는 고타마 붓다보다는 미륵의 전형적인 자세이다. 의자에 앉아 두 다리를 늘어뜨리고 있기 때문에 이 자세는 또한 '유럽식 자세' 혹은 '중국식 자세'로 불린다.

붓다의 앉은 자세는 7세기의 인도와 중국 불교미술 모두에서 유사한 예를 찾아볼 수 있으며, 상서로움 및 물질적 부와 연관되었다. 대륙부 동남아와 자바에 걸쳐 이것이 널리 퍼졌다는 것은 이동 가능한 인도의 모델이 유통되었음을 가리키며, 이들은 대부분 전법승들이 가지고 왔을 것이다(Guy 2014, 199).

의좌형 불좌상이 발견된 초기 동남아 유적지로는 짜 빈(Tra Vinh)주에 있는 참파의 손 토(Son Tho)유적지(6-7세기)와 자바에 있던 슈리비자야의 찬디 믄둣(8세기)이 있다. 태국에서 붓다의 포즈를 묘사한 다른 종교 용품들은 특히 중부의 나콘 파톰(Nakhon Pathom), 수판부리(Suphan Buri), 사라부리(Saraburi), 서부의 랏차부리(Ratchaburi), 북동부의 칼라신(Kalasin)과 마하사라캄(Mahasarakham), 남부의 수랏타니(Suratthani)와 크라비(Krabi) 등 6-9세기의 드바라바티 문화 유적지들에서 발견되었다(그림 21). 드바라바티의 의좌형 불좌상은 남아시아 예들과 상대적으로 유사하다. 오랜 시간에 걸친 태국과 동서 지역의 해상 교역 때문에 드바라바티 불상은 인도 미술의 특징을 보여주고 중국 조각과 많은 특징을 공유하나 몇 가지 구별되는 지역적, 조각적 혁신을 보여 준다.

바드라사나라는 산스크리트 용어로 '바드라(축복받은 혹은 행운의)'와 '아사나(자세)'가 합쳐진 것으로, '축복받은 자세' 혹은 '행운의 자세'를 뜻한다. '바드라'라는 단어는 팔리어 '밧다(bhadda)'와

그림 21 의좌형 불상, 7-8세기(드바라바티 양식), 청동, 나콘 파톰(Nakhon Pathom)주(州) 프라 파톰 체디(Phra Pathom Chedi) 출토

같다. 팔리 삼장의 맛지마니카야에는 '바다에카랏타(Bhaddaekarat-ta, bhadda + eka + ratta),' 즉 'One who has a fortunate single attachment'라는 뜻의 4개의 연속된 구절(suttas = verses)이 있다. 'Bhaddaekaratta'라는 표현은 붓다가 즐겨 말했던 구절로서 특별한 의미가 있다. 다음 구절이 그러한 예이다.

과거로 거슬러 올라가지 말고

미래를 바라지도 말라.

과거는 이미 버려졌고

또한 미래는 아직 오지 않았다.

그리고 현재 일어나는 상태를

그때그때 잘 관찰하라.

정복되지 않고 흔들림이 없도록

그것을 알고 수행하라.

오늘 해야 할 일을 열중해야지

내일 죽을지 어떻게 알 것인가?

대군을 거느린 죽음의 신

그에게 결코 굴복하지 말라.

이와 같이 열심히 밤낮으로

피곤을 모르고 수행하는 자를

한 밤의 슬기로운 님

고요한 해탈의 님이라 부르네.[1]

그러므로 바드라사나라는 용어가 붓다의 가르침을 묘사한 불상에 사용될 때, 드바라바티 문화의 많은 고대 유적에 있는 다양한 크기와 모양을 가진 불좌상들의 존재는 개인과 공동체 생활에서의 중요한 불교 철학이 무엇이었는지를 나타낸다. 이는 이러한 유형의 불교 아이콘을 통해 세대를 거쳐 전해내려 온 정신적 유산이다. 불교도들

.........

1 이 부분의 한글 해석은 전재성 역주, 『맛지마 니까야』 5(한국빠알리성전협회, 2003), p. 226를 따랐음.

은 바드라사나 자세의 붓다를 볼 때마다 그곳에 있는 담마(=법)를 생각해야 하는 것이다.

V. 결론

해외와 교역이 시작된 이래 바다라르 건넌 인도와의 초대양적 접촉의 결과로서 태국에서 일어난 문화 변용과 혁신이라는 개념은 앞서 논의한 세 가지의 주요 물품을 통해 인지된다. (1) 동물 자원의 대표, 혹은 토착민들의 삶에서 기능적 역할을 했거나 거래되던 정글 상품으로서의 코끼리와 코끼리 상아, (2) 지역 기술과 해상 교역을 통해 진전된 기술의 수입으로 발전했던 기능적 상품의 대표이자 다른 상품들의 용기로 사용된 도자기, (3) 지역 현지민들의 불 다루는 기술에 대한 지식과 외국으로부터의 불상 조각 제작 지식의 결합을 나타내는 청동 제품.

이 세 가지 분류, 즉 개별 지역의 생활방식과 신앙에 수반되는 코끼리 같은 존재를 주제로 한 예, 외국의 기술이나 종교적인 개념(특히 불교)이 도입된 후에 일어난 변화, 해상 교역과 문화적 상호교류의 결과로 비롯된 아이디어의 독창적인 적용 및 사회경제적 발전을 반영하는 혁신적인 물품들이 묘사되거나 제작됐다.

고고학 유적들, 종교 건축물과 조각, 고고학 유물(특히 외국 수입품, 지역 자원과 수출품), 명문, 필사본, 문서를 포함한 다양한 유형의 증거들이 이러한 사항을 밝히는 데 기여했고 태국의 과거인들과 해외 국가들 간의 역동적인 문화적 상호작용을 이해하는 초석을 놓는

데 도움이 됐다. 그러나 우리가 과거로부터 배우는 한 가지 교훈은 자연자원의 교역이 소비주의와 기술이라는 개념에 영향을 받았다는 점이다. 그러한 개념으로 인해 물질문화의 발전이 환경에 미치는 영향을 고려하지 않게 됐고, 자원의 돌이킬 수 없는 파괴로 이어졌다. 여러 시대에 걸쳐 정치 권력이 어떻게 변했던지 간에 다양한 시대와 지역에 걸쳐 원주민, 이주민, 외국인을 포함하여 태국에 살았던 사람들은 먼 과거부터 현재까지 해상 교역과 문화적 발전에 참여해 왔다.

번역: 노남희(서울대)

참고문헌

Baonoed, Sukanya. 2016. "Non Nong Ho: The Manufacturing Site of Bronze Drums in Thailand." *The Silpakorn Journal* 59(1).

Bellina, Bérénice. 2014. "Southeast Asia and the Early Maritime Silk Road" John Guy, eds. *Lost Kingdoms: Hindu-Buddhist Sculpture of Early Southeast Asia*. New York: The Metropolitan Museum of Art.

Bhattacharyya, Benoytosh. 1968. *The Indian Buddhist Iconography*. Calcatta: Sri Ramakrishna Printing Works.

Bodhi, Bhikkhu, tr. 2000. *The Connected Discourses of the Buddha: A New Translation of the Saṃyuttanikāya*. Boston: Wisdom

Candavij, Nattapatra. 1997. "khawam samphan thang kan kha rawang yipun kap dindan nai asia tawan ok cheng tai." nai *Khrueng thuai yipun*. ["Trade relation between Japan and territories in Southeast Asia." in *Japanese Ceramics*]. Bangkok: National Museum Bangkok.

Garnier, Derick. 2002. *AYUTTHAYA. Venice of the East*. Bangkok: River Books.

Glover, Ian C. 1996. "The Southern Silk Road: Archaeological Evidence of Early Trade between India and Southeast Asia." Amara Srisuchat, eds. *Ancient Trade and Cultural Contact in Southeast Asia*. Bangkok: The Office of the National Culture Commission.

Guy, John. 2014. "Introducing Early Southeast Asia", "Catalogue" John Guy, eds. *Lost Kingdoms: Hindu-Buddhist Sculpture of Early Southeast Asia*. New York: The Metropolitan Museum of Art.

Natapintu, Surapol. 2015. "Archaeometallurgy Information Implying Relationship of Ancient Cultures in Mainland Southeast Asia." *The Silpakorn Journal* 58(4).

Niphatsukkhakit, Varangkhana. 2007. *Nangkhwang. mai khwang. chang. khong pa kan kha Ayutthaya samai phutthasatawat thi yi sip song yi sip sam [Deer's hide. Aloewood. Elephant and Jungle products: Ayutthaya Trade in the 17th-18th century CE]*. Bangkok: Muaneng Boran.

Srisuchat, Amara. 1990. "Significant Archaeological Objects in Thailand Associated with Maritime Trade." *The Silpakorn Journal* 33. 6. January-February 1990.

Srisuchat, Amara. 1996. "Merchants, Merchandise, Markets: Archaeological Evidence in Thailand Concerning Maritime Trade Interaction between Thailand and Other Countries before the 16th Century AD." Amara Srisuchat, eds. *Ancient Trades and Cultural Contacts in Southeast Asia*. Bangkok: The Office of the National Culture Commission.

Srisuchat, Amara. 2002. "A Meeting Point of Maritime Silk Roads for Cultural Interaction between East and West: a Research on Trade and Cultural Roles of Foreign Ceramics and Other Alien Objects found in Thailand and of Thai Ceramics and related Objects found outside the Country." *Presentation Paper UNESCO International Symposium on the Silk Roads 2002.* November 18 to 21. 2002. Xian: Xian Jiao Tong University.

Srisuchat, Amara. 2007. *Chang nai phutthawannakam lae phutthasilpakam. [Elephants in Buddhist Literature and Art].* Bangkok: Fine Arts Department.

Srisuchat, Amara. 2011(a). "Thailand and Japan: Trade and Cultural Relation.", "Catalogue of Objects from Thailand in Exhibition." *Artisanship and Aesthetic of Japan and Thailand.* Bangkok: Fine Arts Department.

Srisuchat, Amara. 2011(b). *The Glory of Thailand's Past & Five Hundred Years of Thai-Portuguese Relations.* Bangkok: Department of Fine Arts.

Srisuchat, Amara. 2012. *Dharmarājādhirāja: Righteous King of Kings.* Bangkok: Fine Arts Department.

Srisuchat, Amara. 2014. *Śrīvijaya in Suvarṇadvīpa.* Bangkok: Fine Arts Department, Ministry of Culture of Thailand.

Srisuchat, Amara. 2015. *Roots of ASEAN's Cultures.* Bangkok: Fine Arts Department. Ministry of Culture of Thailand.

Srisuchat, Amara. 2017. *Suvarṇamaṇiratna-Suvarṇabhūmi The Gold-Jewelled Antiques of the Golden Land.* Diary 2017. Bangkok: Fine Arts Department.

Stutley, Margaret and James. 1977. *A dictionary of HINDUISM Its Mythology. Folklore and Development 1500 B.C.-A.D. 1500.* London: Routledge & Kegan Paul.

The Royal Institute. 1995. *Dhammapadaṁ.* Bangkok.

신안해저선 발견 흑유자의 고고학적 고찰[*]

김영미 국립중앙박물관

I. 머리말

1975년 한 어부가 우연히 건져 올린 청자화병으로 인해 신안 해저선(이하 신안선이라 칭함)의 정체가 온 세상에 알려지게 되었다. 1976년부터 1984년까지 이루어진 수중고고발굴에서 총 2만 4천여 점의 문화재가 인양되었는데 이 가운데 도자기가 2만여 점을 차지하여 신안선이 도자기 수출 전용 무역선이었음을 보여 준다.

신안선에서 발견된 흑유자는 832점(편 128점 포함)으로 전체 도자기 중 그다지 많은 편은 아니지만 생산지가 다양하고 제작 기법이

.........

* 본고는 '문명의 교차로, 동남아의 해상 실크로드' 국제학술대회(2017.12.1) 발표요지문과 「신안선 발견 흑유자의 유형별 특징과 성격」, 『신안해저문화재 조사보고 총서3- 흑유자』 (국립중앙박물관, 2017년)의 내용을 바탕으로 재구성하였다.

독특할 뿐 아니라 당시 지배층의 고급스런 차 문화를 담고 있어 흥미롭다.

본고에서는 신안선에서 발견된 흑유자 가운데 많은 수량을 차지하며 문화적 의미를 가지고 있는 완, 호, 소호, 병, 소병을 유형별로 나누어 특징을 살펴보고 중국 도요지 및 유적 출토 자료와의 비교 분석을 통해 흑유자의 제작시기 및 생산지를 추정해 보고자 한다.

II. 흑유자의 기종별 유형분류 및 특징

1. 완

신안선에서 발견된 완(碗)은 총 548점(편115점)으로 I~XI까지 11개의 유형으로 분류되며, V유형의 비율은 456점으로 완 가운데 83.2%를 차지한다(삽도 1). 문양은 대부분 무문(無文)이며 토호문(兎毫文), 대모문(玳瑁文), 치자화문(梔子花文), 매화문 등이 있다. 장식기법으로는 전지첩화(剪紙貼花), 척화(剔花) 기법 등이 있다. 완은 대부분 음다(飮茶)를 위한 것이며 음식기도 포함되어 있다.

I유형은 55점이다. 규격은 높이 4.0~7.6cm, 입지름 10.5~12.4cm, 굽지름 3.4~4.5cm, 굽폭 0.4~0.9cm, 굽높이 0.4~0.9cm 선이다. 흔히 '건잔(建盞)'이라 불리는 완으로, 내외측면에 갈색 또는 은색 토호문(兎毫文, 토끼털무늬)이 장식되어 있다.[1]

.........

1 馮先銘 主編, 『中國古陶瓷圖典』(北京: 文物出版社, 2002), p. 374. 토호문은 건요에서 처음

동체가 깊고 측사면이 사선이며 구연부는 속구(束口) 형태이다. 굽은 다리굽(윤형굽)으로 단정하게 만들었으며 굽 안쪽이 얕게 깎였다. 기벽이 두텁고 태토(胎土)는 대부분 흑색이다. 이 유형의 완은 푸젠성(福建省) 건요(建窯)에서 제작한 것으로 송대 황실에서 덩어리 형태의 차를 곱게 갈아 다완에 넣고 물을 붓고 계속 저으며 거품을 내어 마시는 점다용(點茶用) 도구로 크게 환영받았다. 북송 시기부터 등장한 건요 흑유완은 깊이가 얕은 것이 특징인데 신안선에서 발견된 완은 깊이가 있어 남송 시기에 만들어진 것으로 여겨진다. 신안선에서 발견된 건요 다완은 대부분 내측 혹은 외측에 사용했던 흔적이 남아 있어 신안선이 건조되기 이전에 만들어진 것으로 보인다.

II유형은 3점이다. 규격은 높이6.0~6.7cm, 입지름 11.6~12.3cm, 굽지름 3.6~4.6cm, 굽폭 0.3~0.5cm, 굽높이0.4~0.6cm 선이다. I유형에 비해 벌어진 각도가 크며 깊이는 깊으나 토호문이 없으며 두 번에 걸쳐 시유하였다. 동체가 깊고 측사면이 사선이며 동체 중간 부위에서 꺾여 구연 근처에서 외반하는 형태이다. 굽은 대부분 평굽 또는 굽 안쪽을 파낸 것도 있으며 태토는 대부분 미황색이다. 이 유형의 완은 푸젠성 차양요(茶洋窯)에서 건요 다완을 모방해서 제작한 것으로 유적에서 거의 발견되지 않고 있으나 일본의 오키나와(沖繩) 슈리죠(首里城)에서 발견되었다는 보고가 있다.[2]

III유형은 1점이다. 규격은 높이 6.4cm, 입지름 12.2cm, 굽지름

.........

제작한 흑유 결정반문結晶斑文으로 유약 중에는 다량의 산화철이 함유되었고, 또 소량의 산화망간, 산화코발트, 산화동, 산화크롬 등 기타 착색제가 함유되어 있다.

2 沖縄県立埋蔵文化財センター,『首里城跡-二階殿地区発掘調査報告書』(沖縄県立埋蔵文化財センター, 2005).

3.8cm, 굽폭 0.3cm, 굽높이 0.5cm 선이다. 2차에 걸쳐 시유가 이루어졌고 외측 저부의 노태 부분에는 태토를 보호하기 위해 철분이 많이 함유된 유약이 얇게 발라져 있다. 동체가 깊고 측사면이 완만한 사선이며 구연 아래에서 꺾여 좁아져 직립하는 구연에 이르는 형태이다. 태토는 미황색이며 내측에 전지첩화 기법으로 시문한 문양이 있다. 이러한 전지첩화 장식기법은 장시성(江西省) 길주요(吉州窯)의 전형적인 산품이다.

IV유형은 10점이다. 규격은 높이 5.2~7.1cm, 입지름 9.9~15.8cm, 굽지름 2.6~4.3cm, 굽폭 0.2~0.7cm, 굽높이 0.5~0.8cm 선이다. 내외측면에 갈색 또는 은색 토호문이 장식되어 있다. 동체의 측사면이 사선을 이루며 구연은 외반하는 형태이며 굽은 대부분 다리굽(윤형굽) 형태이다. 태토는 흑색이다. I유형과 마찬가지로 푸젠성 건요에서 제작되었으며 황실을 비롯한 상류층 사회에서 음다(飮茶) 문화에 크게 환영받았던 다완(茶碗)이다.

V유형은 전체 548점 가운데 456점으로 가장 높은 비율(83.2%)을 차지한다. 규격은 높이 3.1~4.7cm, 입지름 9.4~11.3cm, 굽지름 2.8~4.2, 굽폭 0.2~0.9, 굽높이 0.3~0.8cm 선이다. 2차에 걸쳐 시유하였는데, 먼저 옅은 갈유를 바른 다음 그 위에 농도가 짙은 흑유를 입혔다. 소성 과정에서 토호문으로 표현된 것도 있다. 동체가 낮고 측사면이 완만한 사선으로 구연이 직립 또는 내만하는 동체가 얕은 형태이다. 굽은 기본적으로 평굽이지만 굽칼로 굽 안쪽 바닥을 대강 파내어 다리굽 형태를 만들고자 한 것이 많으며 대부분 거칠다. 태토는 대부분 옅은 갈색이며 푸젠성 차양요에서 제작한 것이다.

VI유형은 4점이다. 규격은 높이 4.1~6.0cm, 입지름 10.4~

13.0cm, 굽지름 4.4~5.7cm, 굽폭 0.4~0.7cm, 굽높이 0.6~0.9cm 선이다. 외측 저부를 제외한 전면에는 바탕이 들여다보일 정도의 농도가 옅은 갈유가 입혀져 있으며 태토는 적갈색이다. 구연부에 백유가 시유된 것도 있다. 형태는 측사면이 사선으로 올라가고 구연에서 외반된다. 굽은 평굽이며 안쪽으로 파여져 있다. 푸젠성 차양요와 환계요(官溪窯)에서 이와 유사한 완을 제작하였다.

VII유형은 1점이다. 규격은 높이 6.4cm, 입지름 14.1cm, 굽지름 5.7cm, 굽폭 0.8cm, 굽높이 0.7cm 선이다. 시유는 두 번에 걸쳐 이루어졌는데 먼저 광택이 없는 갈유를 저부의 주변에 시유한 후 저부와 굽을 제외한 전면에 칠흑유를 입혔다. 구연부의 유약은 흘러내려 갈색을 띤다. 측사면이 풍만한 곡선으로 올라가다가 구연부에서 외반하는 형태이다. 굽은 다리굽이며, 태토는 옅은 갈색이다. 굽에는 내화토를 받친 흔적이 남아 있고, 태토는 미황색으로 굽칼을 돌린 자국이 보인다. 허베이성(河北省)의 자주요(磁州窯)에서 제작된 것이다.

VIII유형은 8점이다. 규격은 높이 6.1~6.6cm, 입지름 14.8~15.5cm, 굽지름 5.7~6.1cm, 굽폭 0.5~0.7cm, 굽높이 0.2~0.8cm 선이다. 측사면이 둥글게 벌어져 직립의 구연에 이르는 형태이다. 내측면에 옅은 갈색의 직사선 문양이 장식되었다. 굽은 다리굽이며, 태토는 옅은 갈색이다. 허베이성의 자주요에서 제작된 것이다.

IX유형은 1점이다. 규격은 높이 6.5cm, 입지름 15.0cm, 굽지름 6.1cm, 굽폭 1.0cm, 굽높이 1.0cm 선이다. 구연부에 백유가 둘러져 있다. 측사면이 완만한 곡선으로 벌어지며 직립의 구연에 이르는 형태이다. 굽은 다리굽이며, 태토는 옅은 갈색이다. 허베이성의 자주요에서 제작된 것이다.

삽도 1 완 유형 분류표

기종	유형	도면	특징	소계
완	I	신안20733	측사면이 사선 또는 완만한 사선으로 구연 아래에서 꺾여 좁아져 직립 또는 외반하는 구연에 이르는 형태이다	55점
	II	신안20960	측사면이 사선으로 동체 중간 부위에서 꺾였다가 구연 근처에서 외반하는 형태로 I형에 비해 벌어진 각도가 크다	3점
	III	신도1544	측사면이 완만한 사선으로 구연 아래에서 꺾여 좁아지고 직립하는 구연에 이르는 형태이다. 굽은 낮은 다리굽이다.	1점
	IV	신안20820	측사면이 사선을 이루며 외반하는 구연에 이르는 형태이다. 굽은 낮은 다리굽이다.	10점
	V	신안16613	측사면이 완만한 사선을 이루며 구연은 직립 또는 내만하는 형태이다. 굽은 대부분 평굽이지만 굽칼로 안쪽을 불규칙적으로 깎은 것도 많다.	456점
	VI	신안72	측사면이 사선을 이루며 꺾여 수직으로 올라가다가 구연에서 외반하는 형태이다. 굽은 평굽이며 안쪽으로 파여 있다.	4점
	VII	신안7730	측사면이 풍만한 곡선으로 구연부에서 외반하는 형태이다. 굽은 다리굽이다.	1점
	VIII	신안7850	측사면이 곡선으로 직립의 구연에 이르는 형태이다. 내측면에 옅은 갈색의 직사선 문양이 장식되어 있다.	8점
	IX	신안11480	측사면이 완만한 곡선으로 직립의 구연에 이르는 형태이다. 구연부에 백유가 둘려져 있다.	1건 1점
	X	신안22931	측사면이 둥근 곡선으로 내만하며 직립하는 구연에 이르는 형태이다.	7점
	XI	신안9475	측사면이 굽에서 꺾인 다음 수직으로 올라오는 형태이다. 외측에 갈색의 굵은 직선이 장식된 것도 있다.	2점
합계				548점

X유형은 7점이다. 규격은 높이 5.8~6.3cm, 입지름 9.7~
11.2cm, 굽지름 4.0~4.4cm, 굽폭 0.5cm, 굽높이 0.75~0.9cm 선이
다. 유약은 정돈되었으며 측사면이 둥근 곡선으로 내만하고 직립하
는 구연에 이르는 형태이다. 굽은 높은 평굽이며 태토는 짙은 갈색
이다. 생산지는 북방의 자주요계(磁州窯系)로 여겨진다.

XI유형은 2점으로 규격은 높이 4.9cm, 입지름 8.2~8.4cm, 굽
지름 5.2~6.0cm, 굽폭 0.5~0.7cm, 굽높이 0.7cm 선이다. 흑유로
무문인 것과 외측에 갈색의 굵은 직선이 장식된 것이 있다. 측사면이
굽에서 꺾인 다음 수직으로 올라오는 형태이다. 굽은 다리굽이며, 태
토는 옅은 미황색이다. 허베이성의 자주요에서 이와 유사한 예가 발
견되었다.

2. 호

호(壺)는 총 42점으로 수량은 많지 않으나 형태가 다양하여
I~XII까지 12개의 유형으로 나누었다(삽도 2). I~VI 유형은 주머니
모양의 호로 형태가 조금씩 다름을 확인할 수 있다. I, II, III유형은
외측면이 노태(露胎)이며 구연과 내측에만 시유되었으나 동체의 모
양, 목의 길이, 저부 형태의 차이가 있어서 따로 분류하였다. 외측에
는 조각도로 새긴 굵은 반원형의 문양이 전체를 덮고 있는데 중국 도
자사 학계에서는 '유조문(柳條文)'이라고 부른다. 목에는 퇴화(堆花)
기법의 백색 유두문이 장식되어 있다. IV, V, VI유형은 외측과 내측
에 시유되었으며 동체의 모양, 목의 길이, 저부 형태의 차이가 있어서
이들 유형 역시 따로 분류하였다. 목에는 퇴화 기법의 백색 유두문(乳

頭文)이 돌아가며 장식되어 있다.

Ⅰ유형은 19점으로 호 가운데 수량이 가장 많다. 규격은 높이 7.5~14.6cm, 입지름 6.4~12.3cm, 굽지름 3.3~6.9cm 선이다. 외측은 노태이며, 구연과 내측에는 흑색 또는 갈색 유약이 입혀져 있다. 측사면이 풍만한 곡선으로 올라가다가 꺾여 긴 목을 거치고 구연은 둥글게 말린 형태이다. 굽은 환저(環底) 또는 안굽 형태로 외측에는 조각도로 새긴 굵은 반원형의 문양이 전체에 시문되었다. 목에는 퇴화 기법의 백색 유조문이 장식되어 있다. Ⅱ유형은 2점으로 규격은 높이 11.0~11.1cm, 입지름 7.6~7.8cm, 굽지름 2.7cm 선이다. 타원형의 동체, 환저형 저부, 짧은 외측은 노태이며, 구연과 내측에 흑색 유약이 입혀졌다. 평저 또는 안굽 형태로 외측에는 조각도로 새긴 굵은 반원형의 유조문이 전체를 덮고 있으며 목의 장식기법은 Ⅰ유형과 같다. Ⅲ유형은 1점으로 규격은 높이 10.6cm, 입지름 8.6cm, 굽지름 4.3cm, 굽폭 0.2cm, 굽높이 0.5cm 선이다. 편평한 저부, 기다란 동체, 완만한 곡선으로 올라가다가 꺾여 짧은 목에 이어 둥글게 말린 구연에 이르는 형태이다. 외측은 노태이며, 구연과 내측에 흑색 유약이 입혀졌다. 평저 또는 안굽 형태로 외측에는 조각도로 새긴 굵은 반원형의 문양이 전체를 덮고 있고 목의 장식기법은 Ⅰ유형과 같다. 태토는 짙은 갈색이다.

Ⅳ유형은 5점으로 규격은 높이 7.15~15.2cm, 입지름 6.8~12.1cm, 굽지름 4.5~6.7cm, 굽높이 0.55cm 선이다. 내외측에 흑유가 입혀졌고, 기다란 목에 퇴화 기법의 백색 유두문이 둘러져 있다. 동체는 둥글거나 기다란 형태가 있다. 굽은 평굽 또는 안굽 형태로 외측에는 조각도로 새긴 굵은 반원형의 문양이 전체를 덮고 있다.

삽도 2 호 유형 분류표

기종	유형	도면	특징	소계
호	I	신안17668	편평한 저부, 풍만한 곡선의 동체, 긴 목, 둥글게 말린 구연의 형태이다. 외측은 노태이며, 구연과 내측에 흑색 또는 갈색 유약을 입혔다.	19점
	II	신안6614	편평한 저부, 기다란 동체, 짧은 목, 말린 구연 형태의 호다. 외측은 노태이며, 구연과 내측에 흑색 유약을 입혔다.	2점
	III	신도1277	안굽의 형태로, 측사면이 완만한 곡선, 수직의 긴 목, 둥글게 말린 전 모양의 구연에 이르는 형태다. 외측은 노태이며, 구연과 내측에 흑색 유약을 입혔다.	1점
	IV	신안17429	편평한 저부, 둥근 동체, 긴 목, 말린 구연의 형태이다. 목에는 퇴화 기법의 백색 유두문이 둘러져 있다. 내외측에 흑유를 입혔다.	5점
	V	신도1168	편평한 저부, 짧고 납작한 동체, 짧은 목과 둥글게 말린 구연의 형태이다. 말린 구연 동체가 납작한 형태이다. 내외측에 갈유를 입혔다.	1점
	VI	신안14994	다리굽과 완만한 곡선의 동체, 긴 목, 둥글게 말린 전 모양의 구연에 이르는 형태이다. 내외측 저부에는 유약을 입히지 않았다.	1점
	VII	신안1968	동체가 길쭉하며 입이 크며 두 개의 귀가 달린 형태의 호다.	2점
	VIII	신도1371	V유형에 비해 동체가 납작하며 입이 크고 두 개의 귀가 붙어 있는 형태의 호다.	2점
	IX	신안15566	입이 크며 동체는 둥글게 벌어지는 형태이다.	3점
	X	신안18101	동체가 둥글납작한 형태의 호다. 목이 짧고 구연이 둥글게 말린 형태이다.	4점

XI	신안4450	측사면이 굽에서 꺾인 다음 수직으로 올라오는 형태이다. 외측에 갈색의 굵은 직선이 장식된 것도 있다.	1점
XII	신안14082	어깨가 과장되고 동체가 납작한 형태의 호다. 굽은 평굽이다.	1점
합계			42점

태토는 옅거나 짙은 갈색이다. V유형은 1점이며 높이 6.8cm, 입지름 7.9cm, 굽지름 3.9cm 선이다. 편평한 저부, 짧고 납작한 동체, 짧은 목과 둥글게 말린 구연의 형태이다. 구연이 말렸으며 동체가 납작한 형태이다. 내외측에 갈유가 입혀졌다. VI유형은 1점이며 규격은 높이 16.4cm, 입지름 12.4cm, 굽지름 6.4cm, 굽폭 0.3cm, 굽높이 0.4cm 선이다. 다리굽과 완만한 곡선의 동체, 긴 목, 둥글게 말린 전 모양의 구연에 이르는 형태이다. 내외측 저부에는 유약을 입히지 않았다. 위의 I, II, III, IV, V, VI 유형의 호는 모두 장시성(江西省) 칠리진요(七里鎭窯)에서 제작한 것으로 남송 시기 유적과 요지에서 유사한 유형이 발견되었다.

VII유형은 2점으로 규격은 높이 17.7~18.1cm, 입지름 12.5~12.8cm, 굽지름 8.5~9.4cm, 굽폭 1.1cm, 굽높이 1.3~1.4cm 선이다. 동체가 길쭉하며 입이 크며 두 개의 귀가 달린 형태의 호다. 흑유 또는 갈유가 입혀졌으며 흘러내려 뭉침 현상이 있다. 포개구이를 했고 태토는 옅거나 짙은 갈색이다. VIII유형은 2점이며 규격은 높이 12.1cm, 입지름 10.5cm, 굽지름 7.8cm, 굽폭 1.8cm, 굽높이

1.0cm 선이다. VII유형에 비해 동체가 납작하다. 입이 크고 두 개의 귀가 붙어있는 형태의 호다. 유약의 흘러내림 현상이 적으며 태토는 갈색이다. IX유형은 3점으로 규격은 높이 10.8~19.8cm, 입지름 6.4~13.4cm, 굽지름 5.5~9.6cm, 굽폭 0.6cm, 굽높이 0.4cm 선이다. 입이 크며 동체는 둥글게 벌어지는 형태이다. 대부분 동체에 흑유와 갈유가 섞여 문양으로 장식되었으며 뚜껑이 함께 발견된 것도 있다. 태토는 옅은 갈색과 짙은 갈색이 있다. X유형은 4점으로 규격은 높이 8.3~9.8cm, 입지름 7.2~8.7cm, 굽지름 5.4~6.8cm 선이다. 동체가 둥글납작하고 목이 짧으며 구연이 둥글게 말린 형태이다. 기벽이 얇고 가벼우며 태토는 적갈색이다. XI유형은 1점으로 규격은 높이 9.6cm, 입지름 4.6cm, 굽지름 7.0cm 선이다. 어깨와 동체가 불룩하며 평굽의 형태를 갖췄다. 구연은 반구형(盤口形)이며, 짧은 목을 가지고 있다. 태토는 미황색이다. XII유형은 1점으로 규격은 높이 5.8cm, 입지름 3.6cm, 굽지름 7.1cm, 굽폭 0.2cm, 굽높이 0.3cm 선이다. 어깨가 과장되게 벌어지고 동체가 납작한 형태의 호다. 굽은 평굽이며 태토는 짙은 갈색이다. VII, VIII, IX, X유형은 허베이성 자주요(磁州窯)에서 제작된 것이다.

3. 소호

소호(小壺)는 총 190점이 발견되었으며 형태에 따라 I, II유형으로 나누었다(삽도 3). I유형은 177점으로 규격은 높이 4.8~6.8cm, 입지름 3.2~4.7cm, 굽지름 1.8~4.2cm 선이다. 입이 크고 목이 짧고 동체가 둥글납작하며 둥글게 말린 구연을 가진 작은 호다. 유약의 색

기종	유형	도면	특징	소계 (건/점)
소호	I	신안7938	입이 크고 목이 짧고 동체가 둥글납작하며 둥글게 말린 구연을 가진 작은 호다.	177점
	II	신안1556	작은 입, 사선형의 긴 목, 불룩한 어깨, 납작한 편형의 동체, 직립하는 구연을 가진 작은 호다. 굽은 평굽이다.	13점
합계				190점

은 짙은 갈색 또는 요변현상으로 유탁유의 색을 보이기도 한다. 일반
적으로 광채가 없다. 기벽이 매우 얇으며 태토는 적갈색, 옅은 갈색,
짙은 갈색 등이 있다. II유형은 13점으로 규격은 높이 5.0~6.3cm,
입지름 2.2~3.1cm, 굽지름 2.1~3.0cm, 굽폭 0.1cm, 굽높이0.2cm
선이다. 작은 입, 사선형의 긴 목, 불룩한 어깨, 납작한 동체, 직립하는
구연을 가진 작은 호다. 굽은 평굽이다. 광채가 없으며 태토는 적갈색,
흑색 등이 있다. 발굴 당시 간혹 정향이 들어 있는 것도 발견되었다.

4. 병

병(甁)은 총 12점으로 형태에 따라 I~V까지 5개의 유형으로
나누었다(삽도 4). I유형은 7점으로 규격은 높이 19.0~22.2cm, 입
지름 3.9~5.0cm, 굽지름 8.3~9.7cm, 굽폭 1.1~1.6cm, 굽높이
0.9~1.2cm 선이다. 입이 반구형이고 어깨에는 두 개의 귀가 부착되

기종	유형	도면	특징	소계
병	I	신안1021	반구형의 작은 입과 어깨에는 두 개의 귀가 달려 있으며 동체가 둥근 형태의 병이다. 굽은 다리굽이다.	7점
	II	신도615	반구형의 작은 입과 어깨에 두 개의 귀가 붙어 있으며 기다란 동체를 가진 병이다.	1점
	III	신안7298	흔히 '옥호춘병'이라 일컫는 병이다. 입은 나발 모양으로 벌어졌고, 목은 좁고 길며, 동체 하부가 풍만한 형태이다. 굽은 다리굽이다.	1점
	IV	신안12111	흔히 '매병'이라 부르는 병이다. 입은 반구형이며 어깨가 불룩하며 아래로 내려갈수록 날씬해지는 형태로 굽은 안굽이다.	2점
	V	신안15893	목이 길고 두 개의 귀가 양측에 장식된 병이다. 외측에 척화(剔花) 기법의 매화문이 장식되어 있다. 굽은 이단으로 구성된 다리굽이다.	1점
합계				12점

었으며 동체가 둥근 형태의 병이다. 굽은 다리굽이며 태토는 미황색 또는 옅은 갈색이다. II유형은 1점으로 높이 16.8cm, 입지름 4.1cm, 굽지름 7.2cm, 굽높이 0.7cm 선이다. 반구형의 작은 입과 어깨에 두 개의 귀가 붙어 있으며 긴 동체를 가진 병이다. 굽은 다리굽이며, 태토는 미황색이다. III유형은 1점으로 규격은 높이 29.4cm, 입지름 6.8cm, 굽지름 8.6cm, 굽폭 1.7cm, 굽높이 0.8cm 선이다. 흔히 '옥호춘병(玉壺春瓶)'이라 일컫는다. 입은 나발 모양으로 벌어졌고, 목

은 좁고 길며, 동체 하부가 풍만한 형태이다. 굽은 다리굽이며, 태토
는 미황색이다. IV유형은 2점으로 규격은 높이 27.8~29.3cm, 입지
름 4.8~5.3cm, 굽지름 8.3~9.2cm, 굽높이 0.6~1.1cm 선이다. 흔
히 '매병(梅甁)'이라 부른다. 입은 반구형이며 어깨가 불룩하며 아래
로 내려갈수록 날씬해지는 형태로 굽은 안굽이며 굽의 접지면이 넓
다. 외측에는 척화(剔花) 기법 혹은 대모반(玳瑁斑)[3] 문양이 장식되어
있다. 태토는 미황색 또는 갈색이다. V유형은 1점으로 규격은 높이
15.0cm, 굽지름 6.4cm, 굽폭 0.5cm, 굽높이 1.7cm 선이다. 목이 길
고 양측에 두 개의 귀가 장식된 병이다. 외측에 척화 기법의 매화문이
장식되었다. 굽은 이단으로 구성된 다리굽이다. 태토는 미황색이다.

5. 소병

소병(小甁)은 총 27점으로 형태에 따라 I, II유형으로 나누
었다(삽도 5). I유형은 26점으로 규격은 높이 5.5~7.2cm, 입지
름 1.9~4.1cm, 굽지름 2.3~3.0cm, 굽폭 0.1~0.5cm, 굽높이
0.3~0.6cm 선이다. 반구형의 입과 곧은 목, 둥근 동체를 가진 작
은 병이다. 굽은 평굽이며 태토는 갈색, 회갈색 등이 있다. II유형
은 1점으로 규격은 높이 5.6cm, 입지름 2.1cm, 굽지름 3.1cm, 굽폭
0.2cm, 굽높이 0.6cm 선이다. 반구 형태의 둥글게 말린 입과 곧은

.........

3 馮先銘 主編, 앞의 책(2002), p. 374. 일종의 흑유결정반(黑釉結晶斑)이다. 유면은 흑황
 (黑黃) 등의 색으로 뒤섞어 혼합되었으며, 흑색 중 황갈색 무늬가 있고, 마치 바다 동물 거
 북의 등껍질 같은 색채와 같다. 대모반은 송대부터 나타나기 시작한다. 장시성 길주요 제
 품이 대표적으로 대모잔(玳瑁盞)이 많다.

기종	유형	도면	특징	소계
소병	I	신안8540	반구형의 입과 곧은 목, 둥근 동체를 가진 작은 병이다. 굽은 평굽이다.	26점
	II	신안6617	반구 형태의 말린 입과 사선형의 목, 볼록한 동체, 굽다리를 가진 병이다.	1점
합계				27점

목, 꺾인 어깨와 사선으로 올라간 동체, 그리고 다리굽을 가진 작은 병이다.

III. 흑유자의 생산지와 생산시기

1. 푸젠성(福建省)

① 건요

건요(建窯)는 송대 흑유자의 산지로 유명하다. 요지는 건양(建陽) 수이지(水吉), 루화핑(蘆花坪), 뉴피룬(牛皮侖), 난산(南山), 다루허우먼 (大路后門) 등 10여 곳이다. 만당, 오대를 거쳐 송원 시기까지 청유, 흑 유, 청백유 등을 제작하였다. 송대는 흑유자가 가장 발전한 시기로 토 호반(兔毫斑), 자고반(鷓鴣斑), 요변(窯變) 등 유색의 찻잔 명품이 이곳

에서 생산되었다. 요지에서 '공어(供御)', '진잔(進盞)' 명문이 새겨진 완이 발견되어 북송 후기에 궁정용 찻잔을 제작하였음을 알 수 있다. 건요 흑유완의 특징은 태토의 철 성분으로 인해 흑자색을 띤다.[4]

신안선에서 건요 흑유완이 66점이 발견되었는데 두 개의 유형으로 분류하였다. 앞의 본문 분류에서 완I유형과 완IV유형에 해당한다. I유형은 56점으로 측사면이 사선 또는 완만한 사선으로 구연 아래에서 꺾여 좁아지는 속구(束口)에서 직립 또는 외반하는 구연에 이르는 형태이다. 완IV유형은 10점으로 측사면이 사선을 이루며 외반하는 구연에 이르는 형태이다.

토호유(兔毫釉)는 원래 토모반(兔毛斑), 토모화(兔毛花), 황토반(黃兔斑), 모변잔(毫變盞) 등의 별칭을 가지고 있다. 유약 중의 결정(結晶)이 황색 혹은 백색의 호문(毫文)으로 나타나며 오랜 시기 선호되었다. 송『대관차론(大觀茶論)』 중 조힐(趙佶)이 "잔색귀청흑(盞色貴青黑), 옥호조달자위상(玉毫條達者為上)"이라 했는데, 은백색의 가늘고 긴 선명한 토호문은 가장 이상적인 심미의 표준이 되었다.

토호유의 성분 중 산화철(Fe_2O_3)은 5.9%이며, 호모(毫毛) 부분 철 성분은 주변 유약보다 약간 높다. 토호의 특징은 "흑유 위에 황종색(黃棕色)이 흘러내린 문양이 마치 토호(兔毫)와 같으며, 현미경에서 관찰하면 이런 호모는 생선 비늘 구조이다. 호모가 양측 주변 위에 각각 1줄 흑색 선조문(線條文)이 있으며, 적철광정체(赤鐵礦晶體)를 구성한다. 호모 중간은 여러 작은 적철광정체로 구성된다."[5] 북방 여러 가마

.........

4 馮先銘 主編, 위의 책(北京: 文物出版社, 2002), p. 275.
5 李鏵·劉志耕,「宋代黑釉茶盞施釉工藝與兔毫形成的關係」,『中國古陶瓷研究』8輯(北京: 中國古

신안선 출수품	요지 및 유적 출토품 비교자료
 1. 완I유형 신안23139	 2. 江西 奶牛山 開禧元年(1205) 묘
 3. 완IV유형 신안16868	 4. 江蘇 淮安 元豐七年(1084) 田政墓 5. 江西 婺源 靖康二年(1127) 張氏墓

의 흑유잔은 태체(胎體) 중의 철 성분 함량이 높지 않지만 토호 효과
가 나타난다. 즉 토호의 적철광정체는 태체에서 오는 것이 아니라 흑
유의 철 성분이 풍부한 바탕 색 층에서 나온다는 것을 알 수 있다.

　신안선에서 발견된 완I유형(삽도 6-1)은 남송 묘장과 유적지에서
출토된 것이 비교적 많다. 예를 들어 장시(江西) 장수(樟樹) 나이뉴산
(奶牛山) 개희원년(開禧元年, 1205) 묘[6](삽도 6-2) 및 장시성(江西) 우위
안(婺源) 가정사년(嘉定四年, 1211) 정씨묘(程氏墓)[7] 등에서 발견된 이

.........

陶瓷硏究會, 2002), p. 72.

6　『中國出土瓷器全集』, 江西卷(北京: 科學出版社, 2008), p. 53.

유형의 완은 12세기 말에서 13세기 초에 유행했던 양식이었음을 알 수 있다.

완IV유형(삽도 6-3)은 고고유적에서 비교적 적게 발견된다. 신안선에서 발견된 이 유형의 완은 동체가 깊지만 북송 기년묘에서 나온 몸체가 비교적 얕은 완과는 명백하게 다르다. 예를 들어 장쑤(江蘇) 후이안(淮安) 원풍칠년(元豊七年, 1084) 전정묘(田政墓)[8](삽도 6-4), 장시성(江西) 우위안(婺源) 정강이년(靖康二年) 장씨묘(張氏墓, 1127)[9](삽도 6-5) 출토 완들은 신안선 발견 완IV유형에 비해 높이가 얕다. 이를 통해 신안선에서 발견된 완I유형과 완IV유형은 남송시기에 유행한 양식이라고 볼 수 있으며 북송까지 올라갈 수 없다고 여겨진다.

② 차양요

요지는 난핑(南平)시에서 민장(閩江)강을 따라 동남쪽인 차양(茶洋)촌 뒤에 위치하며, 1982년 발견 후부터 여러 번의 고고학 발굴조사로 용요(龍窯)와 공방터가 확인되었다.[10] 요지 퇴적 중에는 청백자, 청자, 흑유자 및 녹유자 등 각종 표본이 채집되었으며 청화자기 퇴적도 발견되어 차양요(茶洋窯)의 생산이 오랜 기간 동안 이어갔음을 알 수 있다. 송대에는 건요 흑유완과 유사한 제품을 만들었으나 건요에서 흑유자가 중단된 원대 이후에는 건요 흑유완과 다른 흑유완을 만

.........

7 「婺源兩座宋代紀年墓的瓷器」, 『中國陶瓷』 7, 1982.
8 『中國出土瓷器全集』, 江蘇上海卷(北京: 科學出版社, 2008), p. 99.
9 위의 논문, (1982).
10 福建省博物館·南平市文化館, 「福建南平宋元窯址調査簡報」, 『福建文博』 1, 1983; 林蔚起·張文崟, 「福建南平茶洋宋元窯址再考察」, 『中國古代陶瓷的外銷』 1988; 福建省博物館, 「南平茶洋窯址1995-1996年度發掘簡報」, 『福建文博』 2, 2000, pp. 50-59.

들어 수출하였다. 일반적으로 권족의 접지면은 낮고, 규칙적이지 않다. 굽면은 평사선이며 어떤 권족은 살짝 파여졌다. 완의 외면에는 시유가 저부까지 이르지 않았으며, 유면도 고르지 않다. 유색은 흑색, 갈색, 흑갈색 등이 있으며 구연부가 얇은 곳은 짙은 갈색을 띤다.

신안선에서 발견된 차양요 제품은 완II유형(삽도 7-1)과 완V유형(삽도 7-3)이 있다. 완II유형은 3점이며 완I유형인 건요완처럼 몸체가 깊고 구연 아래가 들어간 속구형(束口形)이지만 건요완에 비해 벌어진 각도가 더 크다. 시유 방법도 두 차례에 걸쳐 이루어졌으며 먼저 광택이 없는 갈유를 바른 다음 광택이 있는 칠흑색 유약이 입힌 점에서도 건요 완과 차이를 보인다. 태토는 미황색이다. 완V유형은 456점으로 전체의 83.2%에 해당하며 신안선에서 발견된 완 가운데 가장 높은 비율을 차지한다. 형태의 특징은 몸체가 얕고 구연부는 살짝 내만되거나 곧게 뻗은 형태이며 평굽이지만 굽칼로 살짝 도려내어 고리굽 모양을 만든 것도 있다. 제작이 정교하지 않고 유약이 흘러 뭉

삽도 7 신안선 출수품과 요지 및 유적 출토품 비교자료

신안선 출수품	요지 및 유적 출토품 비교자료
1. 완II유형 신안8319	2. 首里城 출토품
3. 완V유형 신안17973	4. 首里城 출토품

치는 현상이 흔하다.

차양요 제품은 중국과 일본에서만 발견되었으며 오키나와 슈리죠(首里城)을 비롯한 각지의 요새와 일본 본토의 무로마치 및 전국시대 성터나 사원, 도시 유적 등에서 발견되고 있다. 특히 슈리죠에서는 500개가 넘는 차양요 흑유완 파편이 출토되어 일본에서 가장 출토량이 많다(삽도 7-2, 4).[11] 이러한 상황으로 미루어 보아 차양요 흑유완은 오키나와나 일본의 흑유 다완의 수요를 충족시키기 위해 차양요에 주문한 건잔의 대용품이었을 가능성이 크다.

③ 홍당요

신안선에서 발견된 홍당요(洪塘窯) 생산품은 호 4점과 소호 193점이다. 먼저 소호는 두 개의 유형으로 구분할 수 있다. I유형(삽도 8-1)은 목이 짧고 동체가 둥근 형태로 180점이며, II유형(삽도 8-3)은 목이 길고 동체가 약간 납작한 형태로 13점이 확인되었다. 유색의 종류는 흑색, 갈색, 요변 등이 있다. 4점의 호는 소호 I유형과 같은 짧은 목, 둥근 동체 등의 형태적 특징을 보이지만 차이점은 크기가 크다는 점이다. 푸저우(福州) 핑산스취안(屏山石圈) 유적과 푸저우(福州) 둥후루(東湖路)에서 이와 유사한 소호와 편이 발견되었다(삽도 8-2).[12]

일본에서 소호 I유형이 전세되는 경우가 많은데 푸저우에서 출

.........

11 森達也, 「일본의 '건잔建盞'과 '천목(天目)' 수용」, 『신안해저문화재 조사보고 총서3-흑유자』(국립중앙박물관, 2017), p. 291.

12 福州市文物考古工作隊, 「福州屏山石圈遺迹清理簡報」, 『福建文博』 2(福建: 福建省博物院, 1994); 栗建安, 「福州湖東路出土的薄胎醬釉器及相關問題」, 『福建文博』 1(福建: 福建省博物院, 1999).

삽도 8 신안선 출수품과 요지 및 유적 출토품 비교자료

신안선 출수품	요지 및 유적 출토품 비교자료
 1. 소호 I유형 신안1043	 2. 福州市 湖東路三嘉 출토
 3. 소호 II유형 신안6089	 4. 洪塘窯址 출토

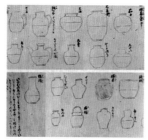

5. 군타이칸소초키(君台觀左右帳記) 중 소호

토된 것과 기벽의 두께, 형태, 높이, 입지름, 소성공예, 시유 등이 완전
히 일치한다.[13] 소호 I유형과 II유형의 생산지는 푸저우 교외 후이안
(淮安島)반도 홍당요에서 제작되었다(삽도 8-4).

　　일본의 『군타이칸소초키(君台觀左右帳記)』(삽도 8-5) 중에는 '가라
모노 차이레(唐物茶入)'의 형태와 명칭을 기록하고 있는데 신안선에
서 발견된 소호의 경우는 차이레(茶入)에 해당하며 I유형과 II유형의

.........

13　　谷晃, 「日本對中國製茶罐的分類與受容」, 『福建文博』(福建: 福建省博物院, 1996).

소호를 찾아볼 수 있다. 이들 소호는 일본에서는 차이레로 사용된 것으로 보인다. 특이하게도 신안선에서 겉면이 불에 탄 듯 검게 그을려 있는 소호들이 발견되었고 그 안에는 정향(丁香)이 들어 있었다. 이를 볼 때 정향이 담긴 소호는 신안선의 선원들이 향료를 담는 그릇으로 사용한 것으로 추정된다.

2. 장시성(江西省)

① 칠리진요

칠리진요(七里鎭窯)는 장시성 간저우(贛州)시 치리(七里)진에 위치하며, 흑유 이외에 청자 및 청백자도 소성하였다. 산품 중에는 특히 뇌좌(擂座), 유조문(柳條文)의 갈유소호(褐釉小壺)가 유명하며 신안선에서도 발견되었다. 비록 양은 매우 적지만 특색이 있는 산품이다.[14]

신안선에서 발견된 칠리진요 유두문호(乳頭文壺)는 모두 29점이다. 호I~VI 유형이 칠리진요에서 제작된 것이다. 형태가 주머니 모양인데 크게 보면 외벽에 유약이 입혀진 것과 입혀지지 않은 것으로 분류할 수 있다.

외벽에 유약이 입혀지지 않은 것은 외벽에는 굵은 반원각이 겹쳐 이어지는 문양이 만들어져 있는데 버들가지로 짠 바구니의 문양을 닮았다고 해서 '유조관(柳條罐)'이라고도 불린다. 이 호는 동체가 주머니 모양을 하고 있으며, 굽은 평굽 혹은 환저형(環底形)이다. 일

.........

14 江西省文物考古硏究所·贛州地區博物館·贛州市博物館,「江西贛州七里鎭窯址發掘簡報」,『江西文物』4(南昌: 江西省博物館, 1990), pp. 6-10.

삽도 9 신안선 출수품과 요지 및 유적 출토품 비교자료

신안선 출수품	요지 및 유적 출토품 비교자료
 1. 호I유형 신안17668	 2. 宋乾道年間(1171-1173) 劉椿妻 楊氏墓 출토
 3. 호III유형 신도1277	 4. 공주칠리진요(贛州七里鎭窯) 출토

반적으로 태토는 입자가 고운 갈색으로, 외면은 유약을 입히지 않아 노태(露胎) 상태이며 내측에는 흑유 또는 갈유가 입혀져 있다. 목에는 백유퇴화유두문(白釉堆花乳頭文)이 둘러져 있다. 어떤 것은 매우 거칠고 내부에 흑유나 갈유 및 요변유가 입혀져 있기도 하다. 높이 7.5~14.6cm, 입지름 6.4~12.3cm, 굽지름 2.7~6.9cm 선으로 크기가 다양하다(삽도 9-1).

그리고 유약이 저부를 제외한 전면에 입혀진 것도 있는데 목에는 백유퇴화유두문이 둘러져 있다. 크기는 높이 6.8~16.4cm, 입지름 6.8~12.4cm, 굽지름 4.5~6.7cm 선으로 크기가 균일하지 않다.

신안선에서 발견된 유두문호 가운데 구연과 내측 유약이 유변(釉變) 현상을 보이는 유두문호와 비슷한 것이 칠리진요에서 흔히 발견된다(삽도 9-3,4). 발굴 자료에 의하면 이 유두문호는 내측이 시유되지 않은 뇌발[擂鉢(다연茶碾)] 안에 놓아 겹쳐 소성했음을 알 수 있다.[15]

유두문호 가운데 가장 이른 시기의 것은 북송시기 경덕진요에서

제작되었다. 북송 연우칠년(延祐七年, 1092) 장지흘(張之紇) 묘에서 출토된 유두문호[16]는 내측이 청백유로 시유되었고 시유되지 않은 외벽에는 유조문이 새겨져 있다. 신안선에서 발견된 유두문호와는 유색이나 형태가 다르다고 여겨진다. 오히려 장쑤(江蘇) 칭장(淸江) 남송 건도연간(乾道年間, 1171-1173) 유춘(劉春)의 아내 양씨(楊氏) 묘에서 출토된 것과 거의 흡사하다(삽도 9-2).[17] 따라서 신안선에서 발견된 유두문호는 남송 시기의 것일 가능성이 크다.

『군타이칸소초키(君台觀左右帳記)』중에는, 아시카가 마사(足利政) 장군의 문화 시종이 "말차호사(抹茶壺事)"에, 형태가 서로 다른 19개의 중국 다관(茶罐)을 그리고 이름을 달았는데, 그 중 신안선에서 발견된 유두문호에 "뇌차(擂茶)"라고 이름을 달아 놓은 것을 확인할 수 있다(삽도 9-5). 이밖에 다관 가운데에는 홍당요에서 제작한 것으로 추정되는 호와 소호도 확인할 수 있다.

② 길주요

길주요(吉州窯)는 장시성 지안현(吉安縣) 융허진(永和鎭) 경내에 위치하며 북으로 지안시에서 약 8km 거리에 있다. 요지는 융허진 서쪽의 길이 약 2km, 너비 1km 범위 내에 있으며 자편과 요도구 등이 많이 쌓여 있다. 현재 융허진에는 여선히 폐기된 갑발과 벽돌가마로 이루어진 옛날의 긴 거리가 남북으로 가로질러 있다. 이 일대는 길주

.........

15 위의 논문. (南昌: 江西省博物館, 1990 第4期), p. 6.
16 朱振文·劉樂山, 「安徽全椒西石北宋墓」, 『文物』11(北京: 文物出版社, 1988).
17 黃頤壽, 「淸江出土得乳釘茶杯淺說」, 『古陶瓷硏究』1(北京: 紫禁城出版社, 1982).

(吉州) 관할에 있기 때문에 "길주요"라고 불린다.[18] 당대 후기부터 오대, 북송을 거쳐 남송 시기에 전성기를 맞았고, 원대 말기에 소멸되었다. 생산된 품종은 상당히 복잡하며 건요 유형의 흑유자, 경덕진요 유형의 청자, 정요 유형의 인화백자, 자주요 유형의 백지흑화자, 요주요 유형의 각화청자 및 용천요 유형의 청자와 방가요(仿哥窯) 자기 등이 있다.

특히 길주요 흑유자는 독특한 특징을 보인다. 예로 대모문(玳瑁文), 수엽문(樹葉文), 전지화문(剪紙花文)이 있다. 1950년대 고궁에서 요지 조사를 통해 건요의 토호, 유적과 대등하게 발전했다는 것을 확인하였다. 길주요에서 생산된 흑유자 중 대모문이 유명하다. 느낌이 거북등껍질과 같아서 붙여진 이름이다. 중복하여 시유할 때 전지(剪紙)를 넣어 인위적 문양을 만드는 전지첩화(剪紙貼花) 또한 크게 유행하였다.[19]

신안선에서 발견된 길주요의 흑유자는 전지첩화치자화문완(剪紙貼花梔子花文碗)(삽도 10-1), 대모유매병(玳瑁釉梅瓶)(삽도 10-4), 흑유척화매화문양이병(黑釉剔花梅花文兩耳瓶)(삽도 10-6) 3점이 확인된다. 전지첩화치자화문완편은 일본 가마쿠라 호조 토키후사(北条時房)의 집터에서도 발견되었다(삽도 10-2).[20] 호조 토키후사는 가마쿠라 시기의 유명한 무장(武將)으로, 그 관사에서 전지첩화치자화문완편이 발견되었으므로, 이 시기 길주요 찻잔이 이미 상층계급 사회의 차 문화에 사

.........

18 余家棟, 「試論吉州窯」, 『江西吉州窯』(南昌: 嶺南美術出版社, 2002), pp. 9-10.
19 葉喆民, 『隋唐宋元陶瓷通論』(北京: 紫禁城出版社, 2003), pp. 188-195.
20 『甦る鎌倉-遺跡發掘の成果と傳世の名品』(東京: 根津美術館, 1996).

신안선 출수품	요지 및 유적 출토품 비교자료
 1. 완III유형 신도1544	 2. 호조 도키후사(北條時方:1175-1240) 관저 출토 3. 吉州窯 窯址 수습
 4. 병IV유형 신안13217	 5. 德川美術館 소장
 6. 병V유형 신안15893	 7. 江西 宜春 남송묘 출토

용되었다는 것을 알 수 있다. 길주요 유적에서도 발견되었다(삽도 10-3). 대모유매병편이 가마쿠라 와카미야대로(若宮大路) 주변 유적에서 발견되었다.[21] 대모유로 장식된 완은 길주요의 대표적인 제품으로 일본의 도쿠가와미술관(德川美術館)에 소장되어 있는 것과 유사하다(삽도 10-5). 흑유척화매화문양이병은 입부분은 파손되었으나 이런 형태

·········

21 앞의 책, (東京: 根津美術館, 1996).

의 병은 원대에 유행하였으며 남송대에는 보이지 않는 유형이다. 척화매화문(剔花梅花文)은 남송 시기 장식기법을 이어받았지만 더 간략화되었다. 이런 종류의 매화장식은 길주요에서 가장 대표성을 지닌 장식기법 중 하나로, 주로 흑유매병, 장경병, 향로, 집호에서 찾아볼 수 있다. 예를 들어 장시(江西)성 이춘(宜春) 남송묘에서 출토된 흑유매화문장경병(삽도 10-7), 흑유일지매문향로 등이 있다.[22] 남송 길주요의 매화문 공예는 비교적 복잡하다. 먼저 전지첩화 기법으로 매화와 주 가지를 형성하고, 그 다음에 척화기법으로 작고 가는 가지를 새기며, 곧이어 매화 한 떨기 위에 흑채로 꽃술을 묘사하고 최후로 매화 떨기 부분에 투명유를 한 층 입혀서 가마에 넣고 소성한다. 신안선에서 발견된 흑유척화매화문양이병은 이미 전지첩화와 흑채 꽃술 그림과 유약 공예 부분이 생략되었고, 섬세하지 못하여 수준이 송대의 것에는 크게 못 미친다.

3. 허베이성(河北省)

① 자주요

자주요(磁州窯)는 중국 북방의 가장 큰 민요로 허베이성 츠(磁)현에 위치하며, 1950년대부터 조사와 발굴이 이루어졌다. 요지는 두 개의 구역으로 나누어지는데 하나는 관타이(觀台)진을 중심으로 형성되고, 다른 하나는 펑청(彭城)진을 중심으로 형성되었다. 1970년대 수

.........

22 謝志杰·黃頤壽, 「江西宜春市發見宋墓」, 『考古』(北京: 科學出版社, 1985年 第5期); 『中國出土瓷器全集』, 江西卷(北京: 科學出版社, 2008), p. 87.

당 시기 청자요 및 송·원 시기 요지가 발견되었다. 자주요는 송·금 시기에 가장 번성하였으며 생산품은 흑유자, 백자 그리고 백지흑화 자(白地黑花磁)가 유명하다.[23]

신안선에서 발견된 자주요 제작 흑유자의 기종은 완, 병, 호 등이 있다.

완(삽도 11-1, 3)은 측사면이 불룩하며 굽이 크고 폭도 넓다. 외측 저부를 제외한 전체에 시유되었으며 구연부에 백유가 입혀진 것과 내·외측 벽에 갈채 장식이 있는 것도 있다. 굽의 접지면에는 내화토 를 받친 흔적이 남아 있다. 갈채 장식이 있는 완과 유사한 것이 자주 요에서 발견되어 생산지를 추정하게 해 준다.

병은 양이병(兩耳瓶)(삽도 11-9)과 옥호춘병(玉壺春瓶)(삽도 11-11) 두 종류가 있다. 양이병도 동체가 둥근 것과 길쭉한 것이 있다. 입이 작고 목과 어깨 사이에 두 개의 귀가 달려 있다. 유약은 위에서 2/3 정도 입혀져 있다. 츠현 난카이(南開)강 원대(元代) 목선(木船)[24]에서 다 량의 자주요 자기를 발견하였는데(삽도 11-10) 이들 자료를 통해 양 이병이 자주요에서 생산된 것이라 여겨진다. 구체적으로 관타이인지 평청인지는 입증하기 어렵다. 옥호춘병은 입이 나팔처럼 벌어졌고 목이 가늘고 길며 동체가 둥근 형태이다. 외측에는 갈채로 굵은 점선 무늬가 장식되었다. 유사한 옥호춘병이 지원원년(至元元年, 1341) 기 년 유적에서 출토되었으며(삽도 11-12)[25] 팽성요 채집품 중에서도 확

.........

23 馮先銘 主編, 앞의 책, (北京: 文物出版社, 2002), pp. 285-286.

24 磁縣文化館,「河北磁縣南開河村元代木船發掘簡報」,『考古』6(北京: 科學出版社, 1978).

25 北京大學考古學系·河北省文物研究所等,『觀台磁州窯址』(北京: 文物出版社, 1997), 도판 127-8.

신안선 출수품	요지 및 유적 출토품 비교자료
 1. 완VIII유형 신안7847	 2. 磁州窯 窯址
 3. 완XI유형 신안9475	 4. 磁州窯 窯址
 5. 호VII유형 신도1167	 6. 磁州窯 窯址
 7. 호VIII유형 신도1371	 8. 磁州窯 窯址
 9. 병I유형 신안10076	 10. 磁縣 南開江 元代木船
 11. 병III유형 신안7298	 12. 至元元年(1341) 흑유옥호춘병

인되고 있다.

호는 귀의 유무에 따라 두 종류로 나누어진다(삽도 11-5, 7). 호는 보통 입이 크고 동체가 불룩하고 크다. 어깨 부위가 풍만하며 하부가 좁은 형태와 동체가 수직형인 것이 있다. 양측에 귀가 붙어 있는 것도 있다. 보통 동체의 반 정도 시유되어 있으며 흘러내리는 현상이 심하다.

그 중 양이호는 허베이(河北) 자주관태요(磁州觀台窯) 원대 기물의 특징과 비슷하다(삽도 11-6, 8).[26] 갈채 장식 완은 자주관태요 원대 층위(삽도 11-2, 4)와 펑청 염점요(鹽店窯)에서 발견되었다.[27] 측사면이 수직인 형태의 완도 팽성요(彭城窯)에서 발견되었다.

흑유갈채 장식은 원대 팽성요에서 대량 생산하였으며 관태요는 소량으로 발견되었다. 흑유를 입힌 후 산화철이 함유된 안료를 위에 바른 후 고온에서 소성하였다.[28]

IV. 맺음말

신안선에서 발견된 흑유자의 생산지는 푸젠성의 건요, 홍당요, 차양요, 장시성의 길주요, 칠리진요, 허베이성의 자주요, 기타 자주요

26 위의 책, 北京大學考古學系·河北省文物硏究所等(北京: 文物出版社, 1997), 도판 52-3.

27 邯鄲市文物保護硏究所·峰峰鑛區文物保管所, 『臨水三工區, 彭城鹽店瓷窯遺址發掘簡報』 2010 미발표. 郭學雷, 「신안선 인양 자기로 본 원대와 일본 가마쿠라 시대 차 문화의 변천」, 『신안해저문화재 조사보고 총서-3 흑유자』 2017, 재인용.

28 趙立春主編, 『磁州窯傳統製造工藝』(北京: 九州出版社, 2010), p. 45.

계 등으로 밝혀졌다. 기종은 완, 접시, 호, 소호, 병, 소병, 뚜껑, 화분, 합 등이 있으며, 흑유자 총 수량은 832점이며 완이 548점으로 65% 이상을 차지한다. 건요 흑유완은 총 548점인 가운데 66점으로 11%, 차양요산 흑유완이 456점으로 83% 이상에 해당한다.

흑유자는 흔히 흑유 자체가 문양으로 여겨졌기 때문에 문양의 종류는 많지 않으며 드물게 치자화(梔子花), 모란, 매화 등이 확인된다. 장식기법으로는 토호반(兔毫斑), 대모반(玳瑁斑), 전지첩화(剪紙貼花), 갈채(褐彩), 노태(露胎), 척화(剔花) 기법 등이 사용되었다. 제작기법으로 남방의 푸젠성과 장시성 지역의 흑유자는 기본적으로 포개구이가 없으며 저부 접지면에는 시유하지 않았다. 이에 반해 북방의 자주요는 대형 기물인 호의 내부 바닥과 굽의 접지면에 내화토가 붙어 있는 경우가 많아서 포개구이가 흔하게 사용되었음을 알 수 있다.

신안선 발굴에서 흑유자의 출수 현황을 보면 흑유자가 선체의 전면에서 골고루 발견되었지만 일부 지역에서는 건요 흑유완을 비롯하여 청자완, 화병, 향로, 청백자완, 향로, 화병 등의 자기제품과 석제 다연(맷돌), 청동 촛대, 동경, 향로 등이 함께 발견되었다. 건요 흑유완의 경우 별도의 다도구로 구매하여 목제상자에 특별하게 포장하였음을 확인할 수 있었다. 이를 통해 볼 때 일본인이 흑유완을 얼마나 소중히 여겼는지를 알 수 있다.

신안선에서 발견된 흑유자의 용도와 관련되는 기종은 다완, 호, 소호, 화병, 화분 등으로 구분이 된다. 신안선에서 발견된 흑유자를 통해 흑유자의 발전 과정에서 최고조에 이르렀던 남송 시기의 건요 흑유완을 비롯한 칠리진요 유두문호, 길주요 대모반매병 등을 제외하고 원대에 생산된 흑유자는 질이 저하되어 있음을 알 수 있다.

또한, 신안선에서 발견된 흑유완은 일본 상류층의 음다(飮茶) 풍속과 관련이 있다. 중국의 원대에 이르러 송대에 유행하던 점다(點茶), 투다(鬪茶) 풍속이 사라져서 건요 다완의 수요가 대폭 줄어들었다. 하지만 일본에서는 선종의 유행과 함께 점다법(點茶法)이 지속적으로 유행하고 있었기 때문에 동경의 대상이었던 남송 시기의 건요 다완은 골동품의 가치를 가지고 있었다. 토호문이 장식된 건요 흑유완, 치자화가 장식된 길주요 흑유완 등은 일본 상류층에서 큰 인기가 있었으며 차 문화가 대중화되면서 서민적인 흑유완으로 차양요 완의 수요가 있었을 것이다.

향후 연구 과제로 우선 생산지가 분명하지 않은 북방의 자주요 계에 대한 문제를 들 수 있다. 자주요계의 범위는 허난성(河南省) 일대를 비롯하여 산둥성(山東省) 등 광범하다. 이들 지역에서 제작된 흑유 자기의 새로운 고고학적 발굴 자료와 연구 성과를 기다린다.

참고문헌

江西省文物考古研究所·贛州地區博物館·贛州市博物館. 1990. "江西贛州七里鎭窯址發掘簡報."
　　『江西文物』4. 江西省博物館.

科學出版社. 2008. 『中國出土瓷器全集』.

谷晃. 1996. "日本對中國製茶罐的分類與受容."『福建文博』.

郭學雷. 2017. "신안선 인양 자기로 본 원대와 일본 가마쿠라 시대 차 문화의 변천."
　　『신안해저문화재 조사보고 총서-3 흑유자』. 서울 : 국립중앙박물관.

根津美術館. 1996. 『甦る鎌倉-遺跡發掘の成果と傳世の名品』.

栗建安. 1999. "福州湖東路出土的薄胎醬釉器及相關問題."『福建文博』.

福建省博物館. 2000. "南平茶洋窯址 1995-1996年度 發掘簡報."『福建文博』.

福州市文物考古工作隊. 1994. "福州屛山石圈遺迹淸理簡報."『福建文博』.

北京大學考古學系·河北省文物硏究所 等. 1997. 『觀台磁州窯址』. 北京: 文物出版社.

森達也. 2017. "일본의 '건잔(建盞)'과 '천목(天目)' 수용."『신안해저문화재 조사보고 총서3-
　　흑유자』. 서울: 국립중앙박물관.

余家棟. 2002. "試論吉州窯."『江西吉州窯』. 廣州: 嶺南美術出版社.

葉喆民. 2003. 『隋唐宋元陶瓷通論』. 北京: 紫禁城出版社.

磁縣文化館. 1978. "河北磁縣南開河村元代木船發掘簡報."『考古』6.

趙立春主編. 2010. 『磁州窯傳統製造工藝』. 九州出版社.

朱振文·劉樂山. 1988. "安徽全椒西石北宋墓."『文物』11. 北京: 文物出版社.

沖繩県立埋蔵文化財センター. 2005. 『首里城跡一二階殿地区発掘調査報告書』.

馮先銘 主編. 2002. 『中國古陶瓷圖典』. 北京: 文物出版社.

黃頤壽. "淸江出土得乳釘茶杯淺說."『古陶瓷研究』1. 北京: 紫禁城出版社.

도 스 끼 끼에우:
17세기-20세기 초에 베트남 황실을 위해
중국에서 주문 제작된 자기

쩐 득 아인 썬(Tran Duc Anh Son)
전 다낭사회경제개발연구원

I. 도 스 끼 끼에우의 개요

본 논문에 등장하는 '도 스 끼 끼에우(ĐỒ SỨ KÝ KIỂU, 주문한 문양을 새긴 자기)'라는 용어는 17세기 후반부터 20세기 초반까지 중국의 가마에서 주문 제작해 황제와 고관, 평민을 모두 포함한 베트남인이 사용한 자기를 말한다. 이 자기는 특별 주문에 의해 형태, 색상, 문양, 문학적 형식의 명문 및 명칭을 지닌 자기로 제작되었다.

현재까지, 이 자기는 '블루 드 후에(Bleus de Huế)' 또는 '도 스 맨 람 후에(Đồ sứ men lam Huế, 푸른 코발트 안료로 시문한 후에의 자기)'로 알려져 있다.

1. 블루 드 후에의 학술적 의미

'블루 드 후에(Bleus de Hué)'라는 학술적 용어는 1909년 12월 사이공(지금의 호치민)의 『아시아 프랑스 위원회 회보(*BCAF*)』에 게재된 L. Chochod의 논문인 「안남의 도자기와 블루 드 후에에 대한 의문」에서 처음 언급되었다.[1] 이 글은 후에 황궁에 진열된 자기에 대한 내용으로, L. Chochod는 이 자기가 중국에서 주문 제작된 것이라고 주장했다.

이후 '블루 드 후에'라는 용어는 프랑스 신부이자 학자인 L. Cadière가 그의 저서 『*Index du BAVH 1914-1923*』에서 두 번째로 언급했다. 그는 이 책에서 『고대 후에 회보(*BAVH*)』에 수록된 L. Dumoutier의 논문 「민 망 황제 시대의 유럽 자기」의 참고문헌에서 '블루 드 후에'라는 용어를 사용하였다.[2] 그는 "후에에서 사람들은 반, 완, 받침, 찻잔 등과 같은 백유가 발린 자기를 보았으며, 이 자기는 유럽에서 제작되었고 베트남으로 가져와 베트남 궁정 예술가가 다색으로 장식하고 자기 바닥에 민 망 황제 연간과 관련이 있는 표식을 새겼다."고 설명했다.[3]

.........

1 L. Chochod, "La question de la céramique en Annam et les Bleus de Hué", *BCAF*, Decembre, (Sài Gòn, 1909), p. 532.
2 L. Dumoutier, "Sur quelques porcelaines européennes décorées sous Minh Mang", *BAVH*, Tome 1, (Hue, 1914), pp. 47-51.
3 나중에 자기에 다양한 색과 문양이 더해졌고 민 망 황제 연호 표식을 각각 자기 바닥에 새겼고 자기는 재벌되었다. 후에 궁전 박물관은 이 중 한 찻주전자(Inv. No. BTH 519/Gm 2907)를 소장하고 있다. 기존의 찻주전자에 백유, 장미 다발이 나중에 더해졌고, 자기의 밑에는 한자로 明命十二年嘗畫(민 망 황제 12년의 시문)이라고 새겨져 있다. 티에우 찌 황제(Thiệu Trị, 1841-1847) 시대에 황실에서는 유럽에 지속적으로 민무늬 자기를 주문했

L. Dumoutier는 민 망 황제(Minh Mạng, 1820-1841)가 자신의 연호가 새겨진 황실용 자기를 구입하기 전인 1780년대에 이 자기가 영국의 스토크 어판 트렌트(Stoke Upon Trent) 가마에서 제작되었다고 주장했다.[4] 한 가지 주목해야 할 점은 L. Dumoutier의 논문(7쪽)에서 '블루 드 후에'라는 용어가 한 번도 나타나지 않은 점이다. 오히려 L. Cadière가 L. Dumoutier의 논문 요약본을 *Index du BAVH 1914-1923*에 게재했을 때, 그가 언급했던 이 자기가 유럽산 자기라는 것을 나타내기 위해 '블루 드 후에'라는 용어를 썼지만 이는 1909년 L. Chochod가 사용한 '블루 드 후에'와 상당히 다른 의미를 지녔다.

그러나 브엉 홍 센(Vương Hồng Sển)은 오늘날까지 광범위하게 사용되어 온 '블루 드 후에'를 새롭게 해석했다. 브엉 홍 센은 1944년 『인도차이나 사회 회보(*BSEI*)』에 수록된 자신의 논문, 「후에의 청화백자에 시문된 매화와 학 연구」(1944)에서 '블루 드 후에'라는 용어를 썼는데, 응우옌 왕조가 주로 주문한 자기가 19세기에 유럽에서 주문한 것이 아니라 중국에서 주문한 자기를 의미하는 용어로 사용하였다.[5]

오늘날, '블루 드 후에'는 해외 연구진이 중국에서 제작되고 베트남으로 수출한 자기를 지칭하는 용어로 사용하며, 북부 지역에 존

.........

고 베트남에서 빈 공간을 장식하였다. 후에 궁전 박물관에서 소장하고 있는 백유와 황색으로 장식된 찻주전자(Inv. No. BTH 724/Gm 3445) 손잡이 옆에도 역시 紹治元年奉製(티에우 찌 황제 1년에 주문)이라고 검은 에나멜로 적혀 있다.

4 L. Dumoutier, *Ibid.*, p. 47.

5 Vương Hồng Sển, "Les Bleus de Hué à décor Mai Hạc", *BSEI*, Tome 19, (Sài Gòn, 1944), pp. 57-64..

속했던 레-찐 씨 정권(1533-1788), 중·남부 지역에 존속했던 응우옌 씨 정권(1558-1774) 그리고 떠이 선 왕조(1778-1802)와 응우옌 왕조 (1802-1945) 시대에 수입한 자기들뿐만 아니라 17세기 후반부터 20세기 초반까지 중국 자기를 모방해서 제작한 도 스 끼 끼에우도 포함한다.

2. 도 스 맨 람 후에의 학술적 의미

'도 스 맨 람 후에(Đồ sứ men lam Huế)'라는 용어를 처음 사용한 사람은 브엉 홍 센이다. 그는 사이공에서 출판한 『백과 시대, 문화 월간(Bách khoa thời đại, Văn hóa nguyệt san)』에 실린 논문과 1975년 이전에 출판된 『好古 특별호(Hiếu cổ đặc san)』(총 6권)에서 이를 언급했다.

브엉 홍 센은 1993-1994년에 『블루 드 후에(Bleus de Hué) 연구』와 『청화 백자 연구』라는 두 권의 저서를 출간하였다.[6] 여기서 그는 황제, 귀족, 고관 그리고 평민을 포함한 베트남인이 레 왕조 복위 시기부터 응우옌 왕조(18세기부터 20세기까지)까지 중국에 주문한 자

.........

6 1975년 이전 브엉 홍 센은 『고미술품을 사랑하는 사람들을 위한 특별한 책』이라는 제목으로 고미술품과 고미술품 수집의 즐거움을 설명한 6권의 책을 편찬했다. 이 시리즈에는 1970년 사이공 출판 『고대와 현대의 양식』, 『중국 이야기를 읽는 즐거움』, 1971년 사이공 출판 『고미술품 수집의 즐거움』, 『고대 중국 자기 연구』, 그리고 1972년 사이공 출판 『징더전(Jingdezhen)의 도자기』가 있다. 1975년 이후, 브엉 홍 센은 호치민 출판사에서 『블루 드 후에(Bleus de Hué) 연구』(1993) 2권과 미술 출판사에서 『푸른 코발트 자기의 연구』(1994)를 출간하였다. 현대의 많은 학자들은 그를 도 스 끼 끼에우를 포함한 고미술품 연구와 수집 분야의 개척자로 여긴다.

기를 지칭하기 위해 '도 스 맨 람 후에'라는 용어를 사용하였다. 필자는 이 용어가 1944년 BSEI에 게재된 브엉 홍 센의 첫 번째 논문 「후에의 청화백자에 시문된 매화와 학 연구」에서 언급한 '블루 드 후에'를 나타낸 것이라고 생각한다.

'도 스 맨 람 후에'라는 용어는 브엉 홍 센이 처음으로 사용했으며, 이 용어는 고미술 수집가 및 연구자 사이에서 빈번히 사용되고 있다.

3. 이 외의 학술적 용어

많이 통용되는 용어인 '블루 드 후에'와 '도 스 맨 람 후에' 외에도 현지 및 해외 학자의 다양한 해석을 바탕으로 다른 용어들이 제시되었다. 백자에 입힌 푸른 시문이라는 뜻을 지닌 '도 스 맨 짱 배 람(Đồ sứ men trắng vẽ lam)', 레 왕조-응우옌 왕조 시기의 왕이 사용한 자기와 고관이 사용한 자기라는 뜻을 지닌 '도 스 응으 중 바 꾸안 중 터이 레-응우옌(Đồ sứ ngự dụng và quan dụng thời Lê - Nguyễn)', 응우옌 왕조 시기에 주문한 문양을 시문한 자기인 '도 스 끼 끼에우 꾸아 찌에우 응우옌(Đồ sứ ký kiểu của triều Nguyễn)', 응우옌 왕조의 청화백자라는 뜻을 지닌 '곰 맨 싼 짱 꾸아 찌에우 응우옌(Gốm men xanh trắng của triều Nguyễn)', 후에의 푸른 코발트 도자기라는 뜻을 지닌 '곰 람 후에(Gốm lam Huế)', 특별 주문으로 제작된 자기라는 뜻을 지닌 '도 스 닥 쩨(Đồ sứ đặc chế)', 후에의 푸른 자기라는 뜻을 지닌 '도 람 후에(Đồ lam Huế)', 그리고 주문한 자기라는 뜻을 지닌 '도 스 닥 항(Đồ sứ đặt hang)' 용어 등이 있다.

4. 도 스 끼 끼에우의 학술적 의미

특정 자기를 연구하는 학자로서 필자는 지금까지 사용해온 '블루드 후에' 혹은 '도 스 맨 람 후에'라는 용어가 정확하지 않다고 생각한다. 쩐 딘 썬(Trần Đình Sơn)이 지적한 대로 의미를 잘못 해석했을 수도 있지만, 위에 열거한 연구자들이 제안한 새로운 용어들 역시 여전히 논란의 여지가 있다.

먼저 도 스 맨 람 후에는 후에에서 제작되었다는 인식을 준다(L. Chochod는 『신비한 후에』라는 책에서 오류를 범했다). 또한 카이 딘(Khải Định) 황제 시기의 도 스 끼 끼에우에서 볼 수 있듯이 도 스 끼 끼에우는 코발트의 푸른 색상 외에도 다양한 색상으로 장식되었다. 후에의 응우옌 왕조가 중국에서 주문 제작한 것과 북부의 레-찐 씨 정권과 중·남부의 응우옌 씨 정권의 주문 자기도 마찬가지였다. '도 스 맨 짱 배 람(Đồ sứ men trắng vẽ lam)' 혹은 '도 곰 람 후에(Đồ gốm lam Huế)'라는 학술적 용어를 통해 자기의 원료는 알 수 있지만, 가장 중요한 기원이나 제작 방법은 확인하기 어렵다. 게다가 전문가들은 '자기'와 '도자기'를 명확하게 구분하는데, 이에 비추어보면 도 스 끼 끼에우는 도자기가 아니라 자기이다.

마지막으로 '도 스 응으 중 바 꾸안 중 터이 레-응우옌(Đồ sứ ngự dụng và quan dụng thời Lê - Nguyễn)'이라는 용어에서는 제작 시기와 자기의 소유자를 확인할 수 있지만 제작 장소와 방법에 대해서는 알 수가 없다. 게다가 이 자기는 레-찐 씨 정권과 응우옌 씨 정권의 왕족과 고관 외에도 많은 상인들도 주문할 수 있었다. 왕족과 고관이 사용하는 자기와 평민이 사용하는 자기는 별도로 존재했다.

본 연구를 진행하며 필자는 지금까지 통용된 블루 드 후에, 도 스 맨 람 후에와 더불어 새롭게 나타난 학술적 용어의 한계를 깨달았다. 이에 따라 필자는 도 스 끼 끼에우(Đồ sứ ký kiểu, 주문한 문양을 새긴 자기)라는 용어를 제안하려고 한다. 그 근거는 다음과 같다.

첫째, 레-찐 씨 정권의 도 스 끼 끼에우는 17세기 후반부터 18세기 말까지 북부의 레-찐 씨 정권이 요구한 형식과 문양을 바탕으로 중국에 주문한 자기를 의미한다. 둘째, 응우옌 씨 정권의 도 스 끼 끼에우는 17세기 말부터 18세기 초반까지 일반적으로 응우옌 푹 쭈(Nguyễn Phúc Chu)라는 왕이 중·남부의 응우옌 씨 정권의 자기의 형식과 문양을 바탕으로 중국에 주문한 자기를 의미한다. 셋째, 떠이 선 왕조 시대의 도 스 끼 끼에우는 18세기 말에 중국에 주문하여 쯔놈으로 시를 새긴 자기를 말한다. 많은 연구자는 그 자기의 제작 시기가 떠이 선 왕조로 거슬러 올라간다고 주장한다. 마지막으로 응우옌 왕조의 도 스 끼 끼에우는 중국에 주문한 자기를 나타낸다. 문양은 자 롱 황제(1802-1820), 민 망 황제(1820-1841), 티에우 찌 황제(1841-1847), 뜨 득 황제(1848-1883) 그리고 카이 딘 황제(1916-1925) 시대인 1804년부터 1925년까지 베트남 양식으로 장식되었다.

'도 스 끼 끼에우'라는 용어에는 "베트남적 특징"이 담겨 있다. 도 스(Đồ sứ)는 도자기가 아니라 자기라는 의미로 사용하였다. 태토에 고령토가 많이 함유되어 있고 소성 온도가 1300°C 이상이기 때문에 그에 맞는 용어를 사용한 것이다. 끼 끼에우(Ký kiểu)는 레 왕조 복위 시기부터 응우옌 왕조까지 황족, 고관 그리고 평민을 포함한 베트남 사람들이 중국 가마에 형태와 문양을 주문 제작한 자기를 의미한다. 끼 끼에우[Ký kiểu(주문/주문자)]를 통해 주문 제작된 자기의 특

징을 확인할 수 있다.

　도 스 끼 끼에우는 중국에서 제작되었지만, 다음과 같은 "베트남 적 특징"을 보인다. 첫째, 베트남 주요 장소인 하이 번(Hải Vân) 산, 투이 번(Thúy Vân) 산, 땀 타이(Tam Thai) 산, 투언 호아(Thuận Hóa) 시장, 티엔 무(Thiên Mụ) 사원, 하 쭝(Hà Trung) 석호 등을 활용한 문양이 있다. 둘째, 한자나 중국 문자가 아닌 베트남에서 만든 쯔놈으로 새긴 시는 다오 주이 뜨(Đào Duy Từ), 응우엔 푹 쭈(Nguyễn Phúc Chu), 티에우 찌(Thiệu Trị) 황제, 뜨 득(Tự Đức) 황제 등인 베트 남 사람이 지은 것으로 구성되어 있다. 셋째, 자기에 새겨진 표식은 자 롱 황제, 민 망 황제, 티에우 찌 황제, 뜨 득 황제, 카이 딘 황제의 연호나 연도에 대한 표식으로, 이를 살펴보면 베트남 사절단이 중국에 파견된 시기와 같다. 마지막으로 자기의 장식은 중국의 원형을 그대로 따르지 않았다. 레-찐 씨 정권과 응우엔 왕조 시대에 나타나는 조각, 건축물, 그리고 회화에서 보이는 베트남식 문양으로 시문하였다. 이런 자기는 당대의 베트남 사람이 사용하기 위한 것이었고 동시대의 중국에서는 찾아볼 수 없다.

　응우엔 씨 정권, 레-찐 씨 정권, 응우엔 왕조, 떠이 선 왕조 시기는 자기를 제한적으로 주문 제작한 시기였다. 다른 용어와 비교해서 '도 스 끼 끼에우'는 보다 분명하게 자기의 특성을 시사한다. 또한 재료, 제작 방법, 제작 시기와 같은 3가지 단계를 명확하게 보여준다. 이것이 '도 스 끼 끼에우'라는 용어를 제안하고 본 연구에서 사용하는 이유이다.

II. 북부 지역의 레-찐 씨 정권의 도 스 끼 끼에우

1. 북부 지역의 도 스 끼 끼에우의 개요

역사적 기록과 특히 기년명이 있는 중국 자기의 유약과 형식을
보았을 때, 필자는 북부 지역에 있는 주문 제작 자기가 1682-1683
년 이후에 등장했고 청나라(1644-1912) 시대의 관요가 강희제(1662-
1722)의 지시에 따라 복구되어 18세기 초반까지 지속되었다고 생각
한다.

2. 레-찐 씨 정권의 도 스 끼 끼에우

1. 사절단과 도 스 끼 끼에우 주문 관계

당시 다이 비엣(지금의 베트남)과 청의 관계를 고려하였을 때,
레-찐 씨 정권은 중국에 조공을 바치고, 공식적인 승인을 받아야 했
으며, 경의를 표하거나 승하 소식을 알리기 위해 여러 차례 사절단을
파견해야만 했다. 태조인 찐 뚱(Trịnh Tùng, 1570-1623)부터 마지막
왕인 찐 봉(Trịnh Bồng, 1787-1788)에 이르는 찐 씨 정권 집권 기간 동
안 중국에 사절단을 파견한 횟수는 총38회였다. 38회에 달하는 사절
단 파견에서 얼마나 많은 양의 자기를 주문했는지는 알려지지 않았
다. 레-찐 씨 정권의 사절단이 주문한 자기에는 응우옌 왕조가 주문
한 자기와 달리 연호나 기년명이 없다.

대신 內府侍(황궁용)와 위치를 알려주는 中(중앙), 右(우측), 南(남
쪽), 北(북쪽), 東(동쪽), 兌(서쪽)[7] 또는 慶春侍左(본궁묘용)라는 문자가

새겨져 있다.

2. 레-찐 씨 정권의 도 스 끼 끼에우

① 内府侍(황궁용)가 새겨진 도 스 끼 끼에우

内府侍中(본궁용), 内府侍右(우궁용), 内府侍南(남궁용), 内府侍北(북궁용) 그리고 内府侍東(동궁용)이라고 코발트 안료로 쓰인 도자기가 있다. 예외적으로, 内府侍兌(서궁용)의 문자는 표면에 백유가 칠해져 있다. 内府侍라고 새겨진 도 스 끼 끼에우의 종류에는 대개 완, 반, 다기 세트, 타구, 붓 받침대, 붓꽂이, 화병, 석회 용기, 손잡이가 없는 길쭉한 컵, 붓통 등이 있지만, 완과 반이 가장 많은 수를 차지한다.

• 内府侍中(본궁용)이 새겨진 도 스 끼 끼에우

찐 꿍(Chính cung) 또는 쭝 꿍(Trung cung)은 찐 씨의 주거지였기 때문에 内府侍中을 새긴 도 스 끼 끼에우는 찐 씨를 위한 특별한 자기였다. 찐 끄엉(Trịnh Cương, 1709-1729), 찐 지앙(Trịnh Giang, 1729-1740), 찐 조안(Trịnh Doanh, 1740-1767) 그리고 찐 섬(Trịnh Sâm, 1767-1782) 시대에 이 자기를 주문하였다. 이와 같은 도 스 끼 끼에우에는 용문과 운문, 태양을 마주보는 두 마리의 용, 壽자를 둘러싼 용, 마름모 무늬와 물결 무늬로 장식되었다. 찐 섬 시기의 内府侍中을 새긴 도 스 끼 끼에우는 용과 일각수, 용과 봉황, 운문, 여성과 동백꽃

.........

7 4대 찐 씨의 찐 딱(1657-1682)의 칭호가 떠이 도 브엉(Tây Đô Vương)이어서 서쪽을 의미하는 떠이(Tây)가 금지어었다. 때문에 서쪽이라는 의미로 兌이 사용되었다.

등으로 장식했다.

• 內府侍右(우궁용)가 새겨진 도 스 끼 끼에우

찐 끄엉과 찐 시앙 재위 시절에는 봉황으로 장식한 자기를 주문 제작하였다. 우궁(Hữu cung)은 찐 씨 정권의 제1 황후가 머물렀던 곳인데, 고대 중국 예술에서 봉황은 여왕 혹은 여성을 상징한다. 이런 이유로 內府侍右를 새긴 도 스 끼 끼에우는 태양 주변에 용과 봉황이 있는 문양 혹은 壽자 주변을 용과 봉황이 둘러싼 문양을 시문하였다.

프랑스 학자인 필리페 쯔엉(Philippe Truong)은 이런 자기가 황후가 사용한 일상 용기라기보다는 황가를 기리는 종묘와 같은 성격의 우궁묘(Hữu cung miếu)에서 사용한 것이며 찐 끄엉과 찐 지앙이 이 자기를 주문했다고 주장한다.[8]

• 內府侍南(남궁용)이 새겨진 도 스 끼 끼에우

브엉 홍 센이 언급했듯, 남궁은 황궁의 수라간(Kitchen)이다. 그는 內府侍南을 새긴 도 스 끼 끼에우가 레 왕조의 수라간에서 사용한 주문 제작한 자기인 것으로 추측하고 있다.[9] 하지만 필자는 이 같은 추측이 타당하지 않다고 여긴다. 필리페 쯔엉은 남궁이 찐 섬 시기의 연회 장소 두 곳 중 하나였고, 다른 연회 장소는 북궁이었다고 주장한다.[10] 다이 비엣 스 끼 뚝 비엔[Đại Việt sử ký tục biên(다이 비엣 역사에

.........

8 Philippe Truong, *Les bleu Trịnh* (XVIIIe siècle), 미출간, (Paris, 1998), p. 45.
9 Vương Hồng Sển, *Ibid.*, p. 140.
10 Philippe Truong, *Ibid.*, p. 36.

그림 1 반, 레-찐 씨 정권(Lê-Trịnh), "연꽃과 게" 문양, 內府侍南 표식, ĐSKK.

대한 추가적인 사항)]에 쓰여진 바와 같이, 남궁은 1776년에 세워졌고, 찐 섬이 그곳에서 큰 연회를 열었다.[11] 內府侍南를 새긴 도 스 끼 끼에우에는 주로 완과 반이 있으며, 연꽃과 원앙, 연꽃과 게(그림 1), 연꽃과 메뚜기 혹은 연꽃과 시가 시문되었다.

• 內府侍北(북궁용)이 새겨진 도 스 끼 끼에우

필리페 쯔엉의 연구에 따르면, 북궁은 하노이에 있는 서호 동쪽의 쭉 박(Trúc Bạch) 호수에 있었다. 이곳은 찐 섬이 주로 연회를 열던 곳으로[12] 內府侍北을 새긴 도 스 끼 끼에우는 이 궁의 일상 용기로 사용했다. 문양으로는 대개 나비, 모란, 난 그리고 시로 장식했다(그림 2).

.........

11 Philippe Truong, *Ibid.*, p. 37.
12 Philippe Truong, *Ibid.*, p. 38.

그림 2 반, 레-찐 씨 정권, "모란과 나비" 문양, 內府侍北 표식, ĐSKK.

• 內府侍東(동궁용)이 새겨진 도 스 끼 끼에우

동궁은 황태자가 머물던 곳으로 황태자라는 명칭을 만든 후에 1720년대에 건설되었다. 이것으로 미루어 보았을 때, 內府侍東을 새긴 도 스 끼 끼에우는 찐 끄엉 재위 이후에 주문 제작된 것이 확실하다. 이 자기는 보통 신성한 네 동물 중 하나인 기린을 활용하여 한 마리, 두 마리 혹은 세 마리의 기린을 구름, 원형, 혹은 금화(Gold coin)와 함께 묘사했다는 특징이 있다. 찐 섬 재위 시기의 內府侍東을 새긴

그림 3 붓통, 레-찐 씨 정권, "용, 구름 그리고 풍경" 문양, 內府侍東 표식, ĐSKK.

222

도 스 끼 끼에우는 꿩, 사슴과 같은 동물과 살구나무, 대나무 조릿대 그리고 난과 같은 식물군과 함께 장식되었다. 內府侍東이 새겨진 붓통에도 용과 기린을 시문했다(그림 3).

• 內府侍兌(서궁용)가 새겨진 도 스 끼 끼에우

서궁은 찐 섬이 가장 총애한 후궁인 당 티 후에(Đặng Thị Huệ)가 거주한 곳이다. 兌는 팔괘 중 하나이며, 서쪽을 의미한다. 떠이 도 브엉 찐 딱(Tây Đô Vương Trịnh Tạc)의 글자 중 하나인 떠이(Tây)는 금지어였기 때문에, 이를 대신해 兌를 사용하였다. 찐 섬의 총애로 당 티 후에에게는 가장 좋은 것들이 주어졌고, 內府侍兌를 새긴 도 스 끼 끼에우도 그 중 하나였다. 이 자기는 찐 섬이 직접 주문한 것으로, 한 쌍의 봉황, 풍경, 별궁, 인물, 난, 꽃 그리고 화초로 장식되었다. 몇 점은 구름 속에서 용으로 변신하는 문양이 베풀어져 있었다. 잘 알려진 자기 중에 수양버드나무 옆에 서 있는 여성 양식은 內府侍兌가 각인된 도 스 끼 끼에우 중 가장 전형적인 그림 중 하나로 여겨진다.

② 慶春侍左(본궁묘용)가 새겨진 도 스 끼 끼에우

慶春侍左를 새긴 도 스 끼 끼에우에는 대개 완, 반 그리고 다기 세트가 있다. 이 자기는 도 스 끼 끼에우 중에 가장 아름다운 종류의 하나일 것이다. 표면은 순백색이고 기벽은 일반적인 두께이다. 보통 진한 푸른빛을 띠지만 때로는 약간 반짝이는 보랏빛으로 변색되기도 하며 문양은 정교하다. 때로는 慶春侍左라는 네 문자를 모두 적기에 공간이 부족하여 두 글자만 '慶春'이라고 새긴 작은 찻잔을 볼 수 있다.

內府(내수부)와 마찬가지로 慶春(봄맞이) 표식은 도 스 끼 끼에우 연구자 사이에서 많은 논란을 불러 일으켰다. 慶春의 의미는 봄맞이 이다. 프랑스 수집가 로앙 드 퐁브륀느(Loan de Fontbrune)는 이를 "영원한 봄의 궁전"이라고 해석했다.[13] 독일 수집가 토마스 율브리히 (Thomas Ulbrich)는 "봄맞이" 혹은 "봄의 축복"이라고 해석했다.[14]

쩐 딘 썬은 慶春이 봄맞이라는 의미를 지니고 그 글자가 쓰인 자 기에서 전서체로 쓰인 '慶'과 '壽' 문자를 발견하였다. 慶春이 특히 신 년 전날 껀 득(Cần Đức) 궁에서 레 왕의 장수를 기원하는 慶壽연회에 사용하기 위해 만들어졌거나 혹은 "레 왕이 거주하는 반 토(Vạn Thọ) 궁에 진열된 자기라고 추론했다.[15]

한편, 브엉 홍 센은 慶春이 쓰인 도 스 끼 끼에우가 치안롱(1736-1795) 대에 생산되었다고 주장했다. 이는 쩐 섬이 內府侍 표식이 있 는 도 스 끼 끼에우에 흥미를 잃은 후, 그가 직접 주문한 자기이고, 레 왕에게 慶春 명문이 있는 도 스 끼 끼에우를 모두 진상했다고 주장한 다.[16] 또 다른 연구자 히 박(Hy Bách)은 慶春侍左가 새겨진 도 스 끼 끼에우는 쩐 씨 정권이 주문한 자기이고, 좌궁에서 의식용 자기로 사 용하였다고 여겼다. 그리고 이곳에서 음력 첫달 하늘에 제물을 바치 는 연례행사에서 행운을 기리는 기도를 올리고 조상에게 제사를 지

.........

13 Loan de Fontbrune, "Les bleus de Hué", *Le Viet Nam de Royaumes*, (Paris: Cercle d'Art, 1995), p. 40.

14 Loan de Fontbrune, "Les bleus de Hué", *Le Viet Nam de Royaumes*, (Paris: Cercle d'Art, 1995), p. 40.

15 Trần Đình Sơn,"Đồ sứ Khánh xuân thị tả" (Khánh xuân thị tả표식이 새겨진 자기), *Nguyệt san văn hóa*, No. 2, (TPHCM, 1995), p. 18.

16 Loan de Fontbrune, *Ibid.*, p. 31.

내며 장수, 강우량 그리고 좋은 기후를 기원했다고 주장했다.[17]

그러나 필리페 쯔엉의 연구에서는 慶春侍左의 명문이 있는 도 스 끼 끼에우가 본궁묘에서 사용되었다고 밝혔다. 본궁묘는 왕의 거처의 왼쪽에 있으며 승하한 황제를 기리기 위해 만들었다. 1715년 사절단을 통해 慶春侍左의 표식이 있는 도 스 끼 끼에우를 처음 주문한 사람은 찐 끄엉이다.[18] 찐 지앙과 찐 섬 역시 慶春侍左의 표식이 있는 도 스 끼 끼에우를 주문하였다. 보통 慶春侍左 표식의 도 스 끼 끼에우에 장식한 문양은 慶과 壽자를 둘러싼 용과 일각수, 혹은 慶과 壽자를 둘러싼 용과 봉황이다.

③ 壽가 새겨진 도 스 끼 끼에우와 표식이 없는 도 스 끼 끼에우

內府侍와 慶春侍左의 명문이 있는 레–찐 씨 정권의 도 스 끼 끼에우에는 전서체로 壽의 명문이 있는 것과 어떤 명문도 없는 도 스 끼 끼에우가 있다.

기종으로는 주로 완, 반, 다기 세트, 그리고 주자가 있으며, 문양은 운문, 꽃과 새, 일각수, 용과 봉황 그리고 전서체로 壽가 쓰여 있다 (그림 4, 5).

.........

17 Hy Bách, "Thử bàn về ý nghĩa hiệu đề 'Nội phủ···', 'Khánh xuân···' trên đồ sứ cổ('Nội phủ···', 'Khánh xuân···'의 표식이 새겨진 오래된 자기에 대한 고찰)", Sông Hương, No. 10, (Huế, 1994), p. 82.

18 Philippe Truong, Les bleu Trịnh (XVIIIe siècle), 미출간, (Paris, 1999), p. 41.

그림 4 반, 레-찐 씨 정권, "壽자 주변을 둘러싼 용과 기린" 문양, 慶春侍左 표식, ĐSKK.

그림 5 완, 레-찐 씨 정권, "용과 구름" 문양, 壽자가 새겨짐, ĐSKK.

III. 중·남부 응우옌 씨 정권의 도 스 끼 끼에우

이 시기에는 북부의 레-찐 씨 정권과 중·남부의 응우옌 호앙 (1558-1613)이 중심이 된 응우옌 씨 정권이 공존하였다. 응우옌 씨 정권의 지도자 9명은 지안(Gianh) 강 남쪽 기슭부터 영토를 확장시켜 나갔다. 아직 이 9명의 응우옌 씨 정권 중에 실제로 얼마나 많은 왕이 중국에 자기를 주문했는지는 정확히 알 수 없다. 그러나 지금까지

남아 있는 유물을 살펴보면 6번째 왕인 민 브엉 응우옌 푹 쭈(Minh Vương Nguyễn Phúc Chu, 1691-1725)가 중국에 많은 도 스 끼 끼에우를 주문한 것을 알 수 있다.

응우옌 푹 쭈(Nguyễn Phúc Chu) 왕의 장자인 응우옌 푹 타이 (Nguyễn Phúc Thái)는 1691년에 왕위를 승계하였고 그는 1693년에 '국주(國主)'라는 칭호로 불렸다. 이후 이 칭호는 국내 행정 및 외교 업무의 칙령으로 사용되었다. 응우옌 푹 쭈는 天縱道人라는 불명을 사용하고 불교에서 위안을 구하여 대개 자신의 시 혹은 문학 작품 마지막에 道人書라고 적었다.

1701년 응우옌 푹 쭈는 중국에 호앙 턴(Hoàng Thần)과 흥찌 엣 (Hung Triệt)을 보내 조공하고 친서를 전달하였다. 그 친서에는 청나라가 그를 분리된 국가의 왕이자 레 왕과 북부의 정치적 통제로부터 독립된 왕으로 인정해 달라고 요청하는 내용이 담겨 있었다. 이 임무는 중·남부 세력의 부상이 중국 남부 지역에 위협이 될 것을 청나라가 우려하여 실패했다. 아마도 이 일이 이 왕조의 명문이 새겨진 수많은 도 스 끼 끼에우를 후대에 전하는 데 기여했을 것으로 간주된다.

응우옌 푹 쭈 시기의 도 스 끼 끼에우는 주로 전서체로 새겨진

그림 6 완, 응우옌 씨 정권(Nguyễn lords era), 후에에 있는 하 쭝(Hà Trung) 석호와 한자로 적힌 "하 쭝 석호에 내려진 안개" 시, 전서체로 淸玩 표식, ĐSKK.

그림 7 찻잔 받침, 응우옌 씨 정권, 풍경과
쯔놈으로 적힌 "웅장한 누각의 경치는 얼마나
멋진가!", 成化年製 표식, ĐSKK.

그림 8 찻잔 받침, 응우옌 씨 정권, 후에에
있는 뜨 중(Tư Dung) 어귀 그리고 외부에는
쯔놈으로 "뜨 중의 장관"이라는 시를 외관에
시문, ĐSKK.

'清玩(순결한 보물)' 명문이 있는 완과 만찬 접시였다(그림 6). 그 장식
은 왕이 방문했던 곳 그리고 그의 시가에서 아름다움을 찬양했던 장
소가 있는 후에와 그 부근의 풍경의 모습과 시로 꾸며진 것이 특징이
다(그림 7, 8).

베트남과 외국의 도 스 끼 끼에우 수집가는 응우옌 푹 쭈가 주문
제작한 자기를 많이 소장하고 있다.

그 예로, 투언 호아(Thuận Hóa, 지금의 후에)의 시장 풍경과 한자
로 적힌 順化晚市(저녁으로 넘어가는 투언 호아의 시장)라는 제목의 칠
언팔구의 시, 후에에 있는 티엔 무(Thiên Mụ) 사원과 한자로 적힌 '天
姥曉鐘(티엔 무 사원에서 울리는 아침 종)'이라는 제목의 칠언팔구(Thất
ngôn bát cú), 후에와 다낭 사이에 있는 하이 번(Hải Vân) 산과 한자
로 적힌 '隘嶺春雲[아이 린(Ải Lĩnh) 산 정상에 떠 있는 봄 구름]'이라는
제목의 칠언팔구, 땀 타이(Tam Thai) 산과 다낭에 있는 타이 빈(Thái

Bình) 사원 그리고 한자로 적힌 '三台聽潮(땀 타이 산에서 들리는 파도 소리)'라는 제목의 칠언팔구, 후에에 있는 하 쭝 석호의 풍경과 한자로 적힌 '河中烟雨(하 쭝 석호에 내려오는 물안개)'라는 제목의 칠언팔구가 있다.

응우옌 푹 쭈 시기에는 후에의 다양한 풍경을 묘사한 회화와 쯔놈으로 적힌 시가 새겨진 도 스 끼 끼에우로 확인된 완과 반이 다수 있다. 그 자기는 다음과 같다.

찻잔 받침의 겉면 바닥은 쯔놈으로 쓰인 思容勝景[뜨 중(Tu Dung)의 풍경]이라는 제목의 칠언팔구가 시문되어 있다. 후에 근방의 뜨 중 어귀를 그린 그림은 찻잔 받침 안면 바닥에 시문되어 있다. 그 시는 응우옌 푹 쭈 시기에 공로를 세운 관리인 다오 주이 뜨(Đào Duy Từ)의 작품인 思容晚(뜨 중 예찬)에서 발췌하여 쯔놈으로 적은 시이다. 찻잔 받침의 바닥 겉면은 쯔놈으로 적힌 三台圖(땀 타오 산의 화폭)라는 제목의 오언사구로 되어 있는 시가 시문되어 있다. 땀 타오 산[다낭에 있는 응우 한 선(Ngũ Hành Sơn) 산]에 있는 타이 빈 사원은 찻잔 받침의 안면 바닥에 그려져 있다. 成化年製(성화제 연간 제작)라고 쓰인 찻잔 받침에는 누각과 쯔놈으로 적힌 '蔑臁樓臺卒美仙…(웅장한 누각의 경치는 얼마나 멋진가!)'이라는 제목의 칠언팔구 시가 적혀 있다. 뿐만 아니라 전서체로 쓰여진 阮(응우옌) 문자기 쓰인 그릇에는 용과 구름, 꽃 그리고 丁 문양으로 장식되어 있다(그림 9). 필자는 이러한 자기들이 응우옌 시대에 생산된 도 스 끼 끼에우라고 판단하고 있다.

그림 9 완, 응우옌 씨 정권, 벌집 문양 배경에 화문,
전서체로 阮(Nguyễn) 표식, ĐSKK.

IV. 떠이 선 왕조의 도 스 끼 끼에우

1. 떠이 선 왕조의 도 스 끼 끼에우로 간주되는 자기

지금까지 베트남 및 해외의 도 스 끼 끼에우 연구자 및 수집가는
떠이 선 왕조의 도 스 끼 끼에우에 대해서는 브엉 홍 센의 영향을 받
은 것으로 보인다. 기존 연구에서 '珍玩(귀중한 장식품)'이라 표기된
자기들은 18세기 말경에 제작되었고, 풍경과 인물로 장식이 된 자기
들이 떠이 선 왕조의 통치자들이 중국에 주문하여 생산된 상품이라
는 점에 의견 일치를 보았다. 쯔놈으로 기술된 서사적인 시가 표기된
수많은 자기들 역시도 이 그룹에 속해 있다. 그러나 연구자들이 제시
하는 근거는 납득하기에 충분하지 않다. 브엉 홍 센의 저서인 *Khảo*

vẽ đồ sứ men lam Huế[블루 드 후에(Bleus de Hué) 연구]에서 그 珍玩
의 표식이 있는 3점의 도 스 끼 끼에우가 전형적인 떠이 선 왕조 시
대에 제작되었을 것으로 여겼다(그림 10). 이런 자기는 다음과 같다.

　　풍경과 인물 그리고 쯔놈으로 쓰여진 두 구절의 시, '扃紘論制時
事. 我瑲明課太平(손으로 이를 찾기 위해 더듬거리며, 농담조로 현안에
대해 토론하네. 그는 당나귀에서 내려 평화로운 시간을 즐기네)'가 쓰인
찻잔 받침, 풍경과 인물, 쯔놈으로 두 구절의 시인 '僭豫聰劇哎呼呼. 譴
姝拯恪唐虎退淳(다리를 꼬고 코를 고는구나. 당나라-유씨 왕조 시대와
같은 평화로운 삶을 찾았구나.)'라는 내용의 시가 쓰인 찻잔 받침이 있
다. 풍경과 인물, 쯔놈으로 쓰인 시인 '風月淸留雙賦艶. 烟波晴泛一舟輕

(밝은 달과 신선한 바람이 부는 이 아름다운 풍경과 같이. 배는 파도의 꼭대기에서 유유히 미끄러지는구나)'가 있는 찻잔이 있다. 또한 '珍玩' 표식이 있는 찻잔 받침은 삼나무 뿌리에서 팔짱을 끼고 잠을 자고 있는 관리가 그려졌다. 한자로 적힌 두 구절의 시, '用社隨人休著意. 淸風松下旨高眠(이용당하거나 버려지는 것에서 자유로워지리. 신선한 바람 속에서, 소나무 아래에서 나는 깊은 잠을 즐기리라)'라고 쓰여 있다.[19]

필리페 쯔엉은 珍玩 표식, 아홉 개의 구름 속을 날아다니는 3마리의 학, 한문으로 쓰인 두 구절의 시와 함께 그려진 또 다른 접시를 제시했다. 3마리의 학은 응우옌 낙(Nguyễn Nhạc), 응우옌 후에(Nguyễn Huệ) 그리고 응우옌 르(Nguyễn Lữ)인 떠 이 썬 삼형제를 상징하며, 9개의 구름은 1778년부터 1786년, 9년 동안 발생한 반란을 의미한다. 이로 인해, 그는 이 접시가 떠이 선 시기에 주문한 자기로 판단하였다.

2. 떠이 선 왕조 시기에 도 스 끼 끼에우를 주문한 사람은 누구인가?

역사 자료와 떠이 선 왕조가 주문한 것으로 보이는 유물 연구를 근거로 필자는 도 스 끼 끼에우를 떠이 선 왕조가 주문한 것이 아니라 떠이 선 시대에 주문한 것으로 생각한다. 다음을 살펴보자.

.........

19 Vương Hồng Sển, *Khảo về đồ sứ cổ men lam Huế*[블루 드 후에(Bleus de Hué) 연구], 2 volumes, (HCM City, 1993), p. 215.

1786년 푸 쑤언(Phú Xuân) 요새(지금의 후에)와 탕 롱(지금의 수도 하노이)을 장악하기 전에 떠이 선 삼형제는 응우옌 군대, 나중에는 찐 군대와의 전쟁에 전력을 쏟았다. 그러므로 이 기간에 떠이 선 삼형제는 중국에 도 스 끼 끼에우를 주문할 수 없었다. 탕 롱을 함락시킨 후, 응우옌 후에는 떠이 선 왕조의 꽝 쭝 왕으로 등극하였고 레 왕가와 찐 씨 정권의 재물을 몰수하여 후에로 운반하였다. 그 재산에는 內府侍…(황궁용)과 慶春侍左(본궁묘용)의 표식이 새겨진 도 스 끼 끼에우가 포함되며, 이 자기는 레 왕가와 찐 씨 정권에 의해 주문되었다. 이 자기들은 존속 시기가 짧았던 떠이 선 왕조에서 사용하기에 충분했다.

이 자기들은 1801년 떠이 선 왕조가 몰락했을 때 자 롱 황제에 의해 다시 몰수당했으며, 현재는 후에 궁정박물관에서 상당수를 소장하고 있다. 응우옌 왕조에서 1804년부터 1925년까지 중국에 주문한 자기도 이 박물관에서 소장하고 있다.

떠이 선 왕조의 꽝 쭝(Quang Trung) 왕과 깐 틴(Cảnh Thịnh) 왕은 북부 지역에 있는 레-찐 씨 정권에서 몰수한 자기 외에 하급관리에게 수여한 국내 생산 자기에도 관심이 있었다. 이 자기는 18세기 말경에 생산된 光中年製(꽝 쭝 왕 시기 제작)와 景盛年製(깐 틴 왕 시기 제작)라는 표식이 새겨진 밧 짱(Bát Tràng)의 도자기이다. 그 자기에는 內府侍中(본궁용)이라는 표식이 새겨져 있기도 하다. 밧짱 도자기 마을의 도공들은 새 왕조에 대한 그들의 입장을 표현하고자 이 명문을 자기에 새겼다는 가설이 있으나 이 가설에 대해서는 입증된 것이 없다.

위에서 언급한 바와 같이 외부에서 몰수한 자기와 국내 생산 자기의 양은 굉장히 많았고 떠이 선 왕조에서 사용하기에 충분하여 '珍

玩'이 쓰인 자기를 중국에 주문하지 않아도 되었다. 이 자기는 2등급
으로 內府侍…와 慶春侍左 표식이 쓰인 자기보다 품질이 아주 낮다.
필자는 珍玩과 쯔놈으로 쓰여진 시가 시문되어 있는 이 자기가 1789
년과 1790년 파견된 두 차례의 사절단이 자신들이 사용할 자기를 중
국에서 주문한 것으로 판단한다.

즉 이 자기는 떠이 선 왕실의 의뢰로 생산된 것이 아니었을 것이
다. 그 자기들은 관요(국가 소유의 가마)가 아니라 민요(평민 소유의 가
마)의 생산품이다. 따라서 이 자기들은 최상급의 품질과 높은 미적 수
준을 보여 주고 있지 않다.

V. 응우옌 왕조 시기의 도 스 끼 끼에우

1. 응우옌 왕조 시기의 사절단과 도 스 끼 끼에우의 관계

응우옌 왕조에 대한 역사적 기록[20]과 브엉 홍 셴(Vương Hồng
Sển),[21] 브우 껌(Bửu Cầm),[22] 필리페 쯔엉(Philippe Truong)[23] 등과 같

.........

20 예를 들어, *Nội các triều Nguyễn*(응우옌 왕조의 내각), *Khâm định Đại Nam hội điển sự
lệ*(다이 남 왕국의 행정 규정), 역사 연구소 번역, 총 15권(Huế: Thuận Hóa, 1993); *Quốc
sử quán triều Nguyễn*[응우옌 왕조의 홍문관(The Bureau of National History)], *Đại
Nam thực lục*(다이 남 왕 국의 진실), 역사 연구소 번역, 총 38권, (Hà Nội: Khoa học -
Khoa học xã hội, 1962-1978); *Viện Nghiên cứu Hán Nôm và Học viện Viễn Đông Bác
cổ Pháp, Di sản Hán Nôm Việt Nam. Thư mục đề yếu*(한자와 쯔놈에 대한 필수 문헌),
총 3권, (Hà Nội: KHXH, 1993).
21 Vương Hồng Sển, *Khảo về đồ sứ cổ men lam Huế*[블루 드 후에(Bleus de Huế) 연구],
총 2권, (HCM City, 1993).

234

은 연구자의 연구에서 살펴보면, 응우옌 시대의 황제들인 자 롱(Gia Long, 1802-1820), 민 망(Minh Mạng, 1820-1841), 티에우 찌(Thiệu Trị, 1841-1847), 뜨 득(Tự Đức, 1848-1883) 그리고 카이 딘(Khải Định, 1916-1925)은 다양한 목적으로 적어도 42차례에 달하는 사절단을 중국으로 파견하였다.

국내적 혼란과 프랑스 침략에 대한 저항으로 죽 득(Dục Đức) 황제 시기부터 주이 떤(Duy Tân) 황제 시기(1883-1961)까지는 중국에 사절단을 파견하지 않았다. 갑신조약(1884) 이후, 베트남과 청나라의 외교적 관계는 프랑스 식민주의의 압력으로 단절되었다. 카이 딘 황제 통치 시기에 중국에 사절단을 파견한 1921년, 1924년, 1925년에는 중요한 외교적 교류가 전혀 없었다. 그러나 사절단은 단지 자기를 주문하기 위해 광둥까지 방문하였다.

응우옌 시대에 파견된 사절단은 중국에서 주문한 도 스 끼 끼에우와 강한 연관성이 있다고 판단된다. 자 롱 황제 시기부터 끼엔 푹 황제 시기(1802-1884) 동안 응우옌 왕조는 중국에 39차례 사절단을 파견했으며 사절 단장과 부단장의 성명과 원정 시기를 파악할 수 있다.

카이 딘 황제 시기에 도 스 끼 끼에우를 주문하기 위해 1921년, 1924년 그리고 1925년에 중국에 사절단을 파견했다(당시 사신의 성명은 기록에 남아 있지 않다.). 필자는 응우옌 시대의 도 스 끼 끼에우에

.........

22　　ửu Cẩm, "Các sứ bộ do triều Nguyễn phái sang nhà Thanh(응우옌 왕조가 청나라에 파견한 사절단)", *Sử địa*, No. 2, (Sài Gòn, 1966), pp. 46-51.

23　　Philippe Truong, *Les ambassades en Chine sous la dynastie des Nguyễn (1804-1924) et les bleu de Huế*, 미출간, (Paris, 1998).

서 총 42차례의 사절단 파견 중 25번째 사절단이 중국에 파견된 시기에 해당되는 '52년' 명문을 찾았다.

더불어 왕의 연호가 쓰인 자기들도 있는데 '明命年製(민 망 황제 연간 제작)', '明命年造(민 망 황제 연간 생산)', '紹治年製(티에우 찌 황제 연간 제작)', '紹治年造(티에우 찌 황제 연간 제작)', '嗣德年製(뜨 득 황제 연간 제작)', '嗣德年造(뜨 득 황제 연간 생산)', '啟定年造(카이 딘 황제 연간 생산)' 등이 있다. 이 자기들은 황실과 귀족들의 수요를 충족시키기 위해 제작되었는데 상당량이 후에 궁전 박물관과 베트남과 외국 수집가의 소장품에서 찾아 볼 수 있다.

중국에 파견된 사신은 주로 황권 승인, 사의, 황실 관련 조의와 축의를 전달하는 역할을 수행했으며, 자기를 포함한 황실 용품을 구매했다. 황실용으로 주문한 도 스 끼 끼에우 외에 많은 사신은 자신들의 기념품, 선물 혹은 제사용 자기도 주문하였다. 대표적으로 1868년에 당 후이 쯔(Đặng Huy Trứ)가 주문한 '嗣德戊辰中秋鄧季祠堂祭器…(뜨 득 황제 통치 연간, 무진년 가을 중엽에 만들어진 당가를 기리기 위한 제단)'이라는 명문이 쓰인 자기가 있다(그림 11).

하노이의 많은 상단과 상인도 자신들이 사용할 도 스 끼 끼에우를 주문하였다. 그 자기에는 河內期昌(하노이의 영광), 河內廣記發式(하노이에 있는 끄앙 끼 상점의 독특한 형태), 丁卯天成(정묘해에 하늘에서 만든 상품) 등의 명문이 쓰였다. 또한 베트남 수요에 대해 알고 있는 중국인은 베트남에서 주문한 형태, 문양 그리고 시를 바탕으로 제작을 하였지만, 베트남 시장에 판매하기 위해서는 중국 자국의 명문을 새겨야 했다. 그 글자는 玩玉, 雅玉, 若深珍藏 등이며, 이러한 글이 쓰였음에도 이들 자기는 응우옌 시대의 도 스 끼 끼에우로 분류되는데, 이

그림 11 합, 1868년, 당 후이 쯔가 주문한 "행복과 행운"과
관련된 문양과 嗣德戊辰中秋鄧季祠堂祭器福履綏將가 시문됨.

는 상기 자기들과 관련된 "베트남적 특성" 때문이다.

2. 응우옌 왕조의 도 스 끼 끼에우

응우옌 왕조는 1802년에 자 롱 황제가 건국하였고 후에를 수도
로 삼았다. 응우옌 왕조의 13명의 황제 중에 자 롱 황제, 민 망 황제,
티에우 찌 황제, 뜨 득 황제 그리고 카이 딘 황제, 이 5명의 황제만이
중국에서 자기를 주문하였다.

프랑스의 침략이나 재정적인 어려움이 내성 혼란을 야기하여 왕
조의 존속 기간이 짧았던 까닭에, 죽 득 황제부터 주이 떤 황제 시기
(1883-1916)에는 중국에 자기 제작을 의뢰하지 못했다. 카이 딘 황제
가 황제로 등극하고 1924년에는 그의 40주년 탄신일에 사용할 자기
를 다시 중국만이 아니라 프랑스에도 주문하였다. 응우옌 왕조의 마
지막 황제인 바오 다이(Bảo Đại) 황제는 중국에 자기를 주문하지 않

고 프랑스 세브르에 주문하였다.

1. 자 롱 황제 연간(1802-1820)의 도 스 끼 끼에우

이는 응우옌 왕조의 건국기로, 고된 내전의 시기가 지나간 후 등극한 새로운 황제는 사치품이나 귀중품을 구입하는 데 관심이 없었다. 반면 푸 쑤언 수도를 장악한 후, 자 롱 황제는 1786년에 응우옌 후에가 후에로 가져온 레 왕조와 찐 씨 정권의 재물을 몰수했다.

그 재물에는 레-찐 씨 정권이 중국에 주문한 자기가 포함되어 있었다. 이 자기는 자 롱 황제 시기에 충분히 사용할 수 있는 수량이었다. 더불어 자 롱 황제는 궁 안을 장식하기 위해 밧 짱에 균열이 있는 청화백자를 화병, 단지 그리고 대형 화분으로 여러 차례 주문하였다. 그 자기에는 嘉隆年製(자 롱 황제 시기 제작)와 嘉隆年造(자 롱 황제 시기 생산)라는 명문이 있었다(그림 12). 이 명문은 푸른 안료로 해서체로 쓰였다. 하노이에 있는 베트남 국립 역사박물관은 현재 이러한 자기 13점을 소장하고 있다. 이 유물은 응우옌 왕조가 건국된 시기에 자 롱 황제가 해외에서 자기를 주문하는 대신 국내 자기를 썼음을 시사한다.

그러나 자 롱 황제는 황제의 승인, 조공, 사의와 같은 외교적 업무로 적어도 9차례 외교 사절단을 청나라에 파견하였다. 이들 사신은 중국에 도 스 끼 끼에우를 주문했다. 자 롱 황제 연간의 도 스 끼 끼에우는 푸른 코발트 안료로 시문을 하고 그 위에 백유를 입힌 형태이고, 기종으로는 완, 반 그리고 다기 세트인 가정 용기가 있다. 이 자기에는 꽃, 풍경, 인물과 함께 한자나 쯔놈으로 적힌 시가 시문되어 있지만 예외적으로 구름 속에서 서로를 쫓는 4마리의 용과 두 개의 원 안

그림 12 찻주전자, 자 롱 황제 시기, "달빛과 즐거운 잉어" 문양, 嘉隆年造 표식, ĐSKK.

에 甲子(1804)년 명문이 있는 깊은 완 형태가 있다.

위에서 언급한 甲子 표식 완 외에, 자 롱 연간의 도 스 끼 끼에우의 전형적인 형태는 다음과 같다. 甲子와 甲子年製 표식이 있는 다기 세트에는 두 그루의 삼나무와 함께 한자로 적힌 두 구절의 문장이 쓰이거나 혹은 당나귀를 타고 있는 관리와 이를 따르는 소년 시종이 표현되어 있다. 후에 황실 제단의 물을 담는 완은 甲子年製 표식과 당 태종 대의 관리인 위징(580-643)이 지은 '諫太宗十思疏(태종 황제를 위한 조언 10가지)'가 한자로 완 외부에 쓰여 있나(후에 궁정박물관 소장). 다른 유사한 장식을 한 완에는 '嘉慶(가경제)' 또는 甲子年製와 博古 표식이 쓰여 있다. 두 개의 사각형 안에 甲子年製이 있는 정찬용 접시는 꽃과 나뭇잎으로 장식되어 있다. 또한 이 명문은 3마리의 봉황, 혹은 봉황을 대신하는 부채, 케스터네츠(Castanets), 대나무 경종과 같은 팔보[bát bửu(8개 보물)]가 그려진 접시에서도 발견할 수 있다. 戊

辰(무진년, 1808년) 표식이 있는 다기 세트에는 풍경과 인물, 5그루의 버드나무가 표현되어 있는데 이는 'Master of Five Willows'라는 필명을 쓰는 타오 친(365-427)을 암시한다. 또한 戊辰年製(무진년 제작) 표식의 완에는 풍경과 어부, 나무꾼, 농부, 학자를 나타낸 인물이 장식되어 있다. 己巳年製(기사 연간에 제작, 1809년) 표식의 대완에는 풍경과 인물이 장식되어 있다.[24] 브엉 홍 센은 이 완에 그려진 풍경은 후에의 풍경일 것이라고 추측한다. 庚午年製(경오 연간에 제작, 1810년) 표식이 쓰인 대완에는 풍경과 인물 그리고 쯔놈으로 적힌 어부에 대한 시가 함께 장식되어 있고, 庚午年製(경오 연간에 제작, 1810년) 이 쓰인 대완에는 풍경과 인물, 쯔놈으로 적힌 나무꾼에 대한 시가 함께 장식되어 있다.

또 다른 庚午年製 표식 대완에는 부처, 네 송이의 연꽃과 한자로 阿彌陀佛(아미타불)이 쓰여 있다. 역시 다른 庚午年製 명 대완에는 살구, 난, 국화, 대나무와 이들을 찬양하는 한자로 적힌 시 네 수가 쓰여 있다. 마이 학[mai hạc(살구와 학)], 쯔놈으로 嘵嗷盃趣煙霞梅羅(鹵)伴舊(旧)鶴羅(鹵)圤(土)涓(卷)[25](행복은 언덕을 올라가는 것과 계곡물처럼 내려가는 것에서 오는 기쁨이다. 살구는 오랜 친구요, 학은 지인이니)라는 구절이 쓰인 다기 세트는 쟈 롱 황제 시기의 전형적인 도 스 끼 끼에우로 보인다. 놈 문자로 쓰인 구절이 한자로 쓰인 구절로 대체되는 경우도 있다. 쟈 롱 황제 시기의 마이 학(mai hạc)이 그려진 자기에는 玩玉玉, 金仙奇玩이라는 명문이 있다. 살구와 학 문양은 나중에 뜨 득 황제 연

.........

24 Vương Hồng Sển, *Ibid.*, p. 52.
25 괄호() 안에 있는 문자는 경우에 따라 앞의 문자를 대체하기 위해 사용되었다.

간에 제작된 자기에도 사용되었다. 己卯年製(을묘연간에 제작, 1819년)
의 약자인 己卯명과 함께 풍경과 인물이 그려진 완이있다.

필자는 이러한 자기는 자 롱 황제가 사용하기 위해 주문한 것이
아니라 사절단으로 파견된 관리가 사용하기 위해 주문한 것으로 본
다. 따라서 이 자기에 쓰인 상당수의 기년명은 사절단이 중국에 파견
된 시기와 일치한다.

이 시기의 도 스 끼 끼에우 중에 가장 흥미로운 자기는 바로 하노
이에 있는 베트남 미술 박물관 소장의 찻주전자이다. 두 개의 원 안에
嘉隆年造(자 롱 황제 연간 생산)라는 명문이 쓰여 있다.

이 찻주전자는 사각의 동체에 상부는 좁고 하부로 내려갈수록
넓어지는 도끼의 날처럼 성형되었으며, 주구는 사각형이다. 네 면 중
에 두 면은 어류와 해초가 장식되어 있고 손잡이 주변에는 난초 두
송이가 베풀어져 있다. 주구 주변에는 한문으로 古今同親愛. 遠近慕知
音. 淸香飄滿坐. 故友遇佳人.(오랜 지인과 방금 알게 된 사람, 이 모두가 나
에게 소중한 사람들이니. 그들이 나와 멀리 떨어져서 살 수도 있고 가까운
곳에 거주할 수도 있다. 중요한 점은 그들이 나를 이해한다는 것이니라. 차
향이 가득하구나. 아름다운 시녀들이 나와 내 오랜 지기들에게 차를 따라주
는구나.)라는 시가 적혀 있다. 시 위에는 장수를 상징하는 글자(壽)와
인장이 찍혀있다. 이 주전자 두 점은 자 롱 황제 연간에 중국에 주문
한 도 스 끼 끼에우이며 응우옌 왕조의 도 스 끼 끼에우 중 가장 가치
가 높다.

2. 민 망 황제 연간(1820-1841)의 도 스 끼 끼에우

민 망 황제 치세 동안 응우옌 왕조는 평화와 번영의 시간을 누렸

다. 평화로운 20년 동안, 온 나라의 질서가 회복되었다. 황실 사안에 관한 한, 민 망 황제는 중앙집권체제를 공고히 하고자 행정 개혁을 도입하였다. 건축 분야에서는 요새와 시가 중심지를 대규모로 재건하는 조치를 취하였다.

이에 따라 궁궐, 사원 그리고 사당이 다수 건설됐다. 수많은 옛 궁궐을 확장하고 장식을 더했다. 궁의 외부와 내부를 장식하기 위한 대형 화병, 병, 받침대, 항아리를 주문하였다. 더불어 황제 알현과 같은 황실 행사가 정례화되었다. 큰 연회와 행사가 정기적으로 열렸고, 이를 위한 다양한 그릇을 황실에서 주문하였는데, 그 종류는 연회에서 사용할 차와 술을 담을 주자, 황궁과 국가기관에서 사용할 일상용기였다.

민 망 황제 연간의 전형적인 도 스 끼 끼에우 중에는 직경이 55cm에서 60cm에 달하는 거대한 화분들이 있는데, 이들은 타이 호아(Thái Hòa), 껀 짜인(Cần Chánh), 지엔 토(Diên Thọ), 터 미에우(Thế Miếu) 궁 외부에 배치되었다. 이렇게 커다란 자기는 엄격한 기준을 따라야 하는데, 황궁에 배치되기 전에 구름에 가려진 용 혹은 태양을 바라보는 두 마리의 용 문양이 있어야 한다.

황실 사원에는 몸을 둥글게 만 용의 시문이 있어야 하며, 지엔 토 궁과 풍 띠엔(Phụng Tiên) 궁 뜰에 배치할 자기에는 풍경이 그려져 있어야 한다. 이런 화분 외에도 황제는 화병, 동체가 긴 잔, 사원을 장식할 다양한 크기 의 향로를 주문하였다. 여기에는 용과 구름, 꽃과 풀 그리고 새가 시문되어 있으며 대부분 이 자기들에는 명문이 없다. 그러나 황제를 위해 특별한 목적으로 제작된 자기들에는 明命年製, 明命年造와 같은 왕조의 표식이 세심하게 쓰여 있다.

『*Tribus*』정기 간행물의 논문에서 토마스 율브리히(Thomas Ulbrich)는 몸을 둥글게 만 9마리의 용과 벌집 문양이 새겨진 높이 147cm에 이르는 화병에 주목하였다.[26] 둥글게 만 중앙의 큰 용 위에는 明命年製 명문이 있다. 민 망 황제 연간의 도 스 끼 끼에우로 알려져 있는 수집품 중에 이 자기가 가장 상태가 좋고, 가장 크다.

황궁에 배치할 자기 외에도 민 망 황제는 황제 자신과 황족을 위한 완, 반, 숟가락, 다기, 문방사우(벼루, 먹, 종이, 붓), 붓꽂이, 명판, 막자 천 여 점을 주문하였다. 그 자기에는 明命年製, 明命年造, 日(태양) 표식, 그리고 신성한 동물 4마리와 구름, 물결이 그려져 있다(그림 13). 이 기간 동안 중국에 사절단으로 파견되었던 관리들도 자신들이 사용할 다기 세트, 붓꽂이, 붓걸이, 음식 용기로 사용하기 위해 도 스 끼 끼에우를 주문하였다. 이 자기에는 보통 풍경, 꽃이나 중국어로 작성된 시가 쓰여 있다.

위와 같은 자기에는 庚辰年製(경진 연간 제작, 1820년), 庚辰(경진 연간), 甲申年製(갑신 연간 제작, 1824년), 乙酉年製(을유 연간 제작, 1825년), 乙酉(을유 연간), 丙戌年製(병술 연간 제작, 1826년), 丙戌(병술 연간), 丁亥年製(정해 연간 제작, 1827년), 戊子年製(무자 연간 제작, 1828년), 庚寅年製(경인 연간 제작, 1830년), 丙申(병신 연간, 1836년)과 같은 기년명이 적혀 있거나, 官窰內造(관요), 陶玉製售(요옥제수), 若深珍藏(약심진장), 玩玉(완옥), 世德定製(세덕정제), 雅玉(아옥), 玉(비취)라는 생산 가

.........

26　Thomas Ulbrich, "Chineseisches Blau-Weiß-Exportporzellan für Vietnam", *Tribus*, Nr. 47, Dezember, (Stuttgart: Linden-Museum Stuttgart Staatliches Museum für Völkerkunde, 1998), pp. 237-283.

그림 13 주전자, 민 망 황제 시기, "태양을 마주보는 두 마리의 용" 문양, 日자가 새겨짐, ĐSKK.

마를 나타내는 명문이 있다. 상기 명문과 유사하게 荊山片玉(형산편옥), 賞心樂事(평안한 마음의 즐거움), 閑心樂事(즐거운 마음) 등의 표식이 발견되기도 한다.

제단에 물을 올리기 위해 사용하는 완에는 丙戌年製 명문과 하이번 산의 풍경, 응우옌 푹 쭈 왕이 지은 칠언팔구의 시 "隘嶺春雲(아이린 산 정상의 봄 구름)"의 첫 4구절과 함께 그려져 있다. 도 스 끼 끼에 우에 보이는 시는 두 가지가 있는데 첫 번째로, 18세기에 응우 옌 푹 쭈 왕이 주문한 전서체로 적인 清玩 표식이 완 전체에 시문된 것과 민 망 황제 시기인 1826년에 주문한 것으로 같은 시의 4구절과 丙戌年製 명문이 새겨진 완이다.

민 망 황제 치하에서 수천 명이 쯔놈으로 쓰인 서사적인 시, 풍경

과 인물이 그려진 두 종류의 완을 주문했다는 사실은 주목할 만하다.

첫 번째 형식의 완에는 시 '式擽印俏'(하늘이 비치는 물가…)가 日 혹은 玩玉 표식과 함께 쓰여 있다. 이후 황실에서는 '礼(의식)'라는 글자가 바닥의 겉면에 쓰였는데, 이는 주요 연회에 사용했다는 것을 시사한다. 다른 한 가지는 Bo Ja- Zi Qi의 이야기가 삽화로 그려지고 쯔놈으로 俏倚伴知音…(두 절친한 친구…)라고 적힌 시와 日의 표식이 새겨진 자기이다.

3. 티에우 찌 연간(1841-1847)의 도 스 끼 끼에우

티에우 찌 황제는 단 7년 재위에 있었지만 응우옌 왕조의 황제 중에 가장 많은 도 스 끼 끼에우를 주문하였다. 미학적으로 티에우 찌 황제 연간의 자기는 문양과 형태, 유약과 태토의 모든 면에서 완벽했다. 위 자기는 레-찐 씨 정권의 內府侍…와 慶春侍左명문이 새겨진 자기와 연결시킬 수 있다. 티에우 찌 연간의 자기는 양식과 형태가 다종다양하며, 특히 식음료 용기, 성지의 장식용으로 사용되었다.

특히 이 시기에는 이전 시기에 자주 보았던 구형의 형태에 유럽의 자기를 모방한 굴곡진 6각형, 8각형 자기와 같은 다양한 형태의 자기가 등장한다. 티에우 찌 시기에 용문과 운문은 가장 흔한 문양이었다. 벌집 문양, 물결과 3개의 산 문양, 자기 내부에서 외부로 이어지는 연속적인 꽃과 나뭇잎 문양은 이 시기에 대표적인 장식 문양이었다.

명문 역시 다양했다. 황실을 나타내는 紹治年製(티에우 찌 연간 제작)와 紹治年造(티에우 찌 연간 생산)와 같은 명문이 있다(그림 14, 15). 티에우 찌 황제 시기에 태양을 마주보는 두 마리의 용으로 시문된 자

그림 14 합과 받침, 티에우 찌 황제 시기,
"몸을 둥글게 만 용" 문양, 紹治年造 표식,
ĐSKK.

그림 15 찻주전자와 받침, 티에우 찌 황제 시기,
"몸을 둥글게 만 용" 문양, 紹治年造 표식, ĐSKK.

기는 특히 최고급 주문 자기였다. 두 황제인 민 망 황제와 티에우 찌 황제를 의미하는 표식은 최근 승하한 황제를 기리고 바로 뒤를 이어 제위를 물려받은 황제를 추앙하기 위한 것으로 보인다.

日의 표식은 이 시기에도 지속적으로 나타나며 이 표식이 바닥에 새겨져 있다. 이 자기들 가운데 일부의 바닥 겉면에 쓰인 日이라는 글자, 몇몇 자기 가장자리에 쓰인 황실을 나타내는 紹治年製 혹은 紹治年造는 황실 소용 자기였음을 말해준다. 티에우 찌 황제는 황실을 표시하기 위한 방법으로 통상적으로 한자를 표기하는 것 대신 원형을 그리는 두 마리의 용을 그려 넣은 자기를 주문한 유일한 황제다. 티에우 찌 황제 연간에 신축년(1841년), 기사년(1845년) 그리고 병오년(1846년)에 4차례 사절단을 청에 파견했고, 도 스 끼 끼에우에서 이 시기에 해당하는 辛丑年製(신축년 제작, 1841년), 辛丑(신축년), 乙巳(기사년, 1845년), 丁未(정미년, 1847년) 명문을 찾아볼 수 있다.

티에우 찌 연간의 대표적인 도 스 끼 끼에우는 과일 쟁반, 발을

닦는 용도의 대형 그릇, 다기 세트, 합과 받침, 물담뱃대가 있다. 이 모든 형태는 6각형이거나 8각형이고 문양은 몸을 둥글게 만 용이 시문되어 있다.

紹治年造라는 네 글자는 그릇 바깥 가장자리의 4면에 적혀 있다. 티에우 찌 연간의 전형으로 간주되는 또 다른 유형의 자기는 낮은 굽을 지닌 둥근 합으로, 벌집 문양을 배경 삼아 물에서 놀고 있는 용을 그려넣고 표식인 몸을 둥글게 만 용을 뚜껑 중앙의 아랫면과 바닥면에 그려 넣었다.

민 망 황제 시기에는 큰 자기가 유행이었던 반면, 티에우 찌 황제가 통치했던 시기에는 대개 일상에서 다양하게 사용되는 완, 반, 단지, 잔과 같이 일상용품이나 제단에서 사용하는 과일 쟁반, 베텔 쟁반, 램프 받침대처럼 작은 자기들이 인기가 있었다. 주문량이 가장 많았던 물품은 紹治年製 명과 그릇 내부에 태양을 마주보는 두 마리의 용이 그려져 있거나, 서로를 쫓는 두 마리의 용이 외부에 그려진 깊이가 깊은 반이었다.

세련된 그림과 밝은 광택으로 대표되는 이 깊이가 깊은 접시는 질적으로 레-찐 씨 정권 치하에 생산되어 內府侍…라는 표기가 있는 자기와 유사하다. 화문과 풍경이 시문되고 內府 표식이 있는 음식 용기와 주자는 티에우 찌 시기에 계속 주문 세작되었다.

외교 사절단으로 파견되었던 관리도 역시 고국으로 辛丑, 乙巳가 표기된 자기를 가져왔다. 이들은 동일한 유약이 쓰였으며, 모양과 형태가 같다. 이 자기에는 나란히 날고 있는 두 마리의 학, 대나무와 사슴, 그리고 누워서 쉬고 있는 물소가 그려져 있다. 이런 도안은 같은 시기의 자기에서도 보이지만 大順(대순 연간), 玉樓(비취별관), 혹은 博

古(박고)의 표식이 새겨졌다.

또한 티에우 찌 연간에 사절단으로 파견된 관리가 주문한 것으로 보이는 자기도 있다. 다기 세트인 그 자기들은 玩, 玉 혹은 金仙奇玩의 글자와 함께 선미에는 노를 젓는 남자와 지붕이 있는 선박에 앉아 있는 관리가 그려져 있다. 또한 한자로 적힌 魚家度皇家. 陰星遇帝星(어부가 왕을 모시네. 음의 별은 황제의 별을 만났네.) 혹은 平橋人喚渡. 撑出小舟來(한 남자는 다리에 서서 배 한 척을 부르네. 작은 배가 다가오는구나.) 두 구절이 적혀 있다.[27]

4. 뜨 득 황제 연간(1848-1883)의 도 스 끼 끼에우

36년 동안 재위에 있었던 뜨 득 황제는 응우옌 왕조 사상 가장 오랫동안 왕좌에 있었던 황제로 응우옌 시대 문학계에서 유명한 문학가이자 시인이었다. 그의 재위 기간 동안에는 수많은 자기를 주문하기에 충분하였다. 그러므로 뜨 득 연간의 도 스 끼 끼에우는 기종, 형태 그리고 문양이 다양하면서도 풍성하다. 그러나 이 자기는 티에우 찌 황제 연간의 자기보다는 민 망 황제 연간의 자기와 더 관련이 깊다.

뜨 득 황제의 재위 기간에 입수된 자기는 대개 쯔놈이나 한자로 적힌 시와 함께 풍경이 그려져 있었다. 이 자기에는 투이 번 산과 탄 주옌(Thánh Duyên) 사원과 같은 후에의 풍경이 담겼다. 황궁 안의 실내 장식을 위 해 레-찐 씨 정권 시기의 수많은 도 스 끼 끼에우에 나타나는 것과 같은 6각형이 결합된 문양이 그려진 정육면체 화분을 주문하기도 했다.

.........

27 Vương Hồng Sển, *Ibid.*, p. 131.

그의 황실에서는 다용도로 사용할 자기를 주문하였다. 그 자기에
는 용과 구름이 그려졌고 嗣德年製, 혹은 嗣德年造(뜨 득 연간 제작)라
는 명문이 쓰였다. 이 중 嗣德年製란 명문이 쓰인 자기는 몸이 굴곡진
용이 새겨진 뚜껑이 있는 합이나 깊이가 깊은 접시들이다. 이런 형식
은 티에우 찌 연간에 지속적으로 나타나지만 6각형이나 8각형 형태
는 아니다. 뜨 득 연간에는 얕은 접시 혹은 화형 접시에 '日'자, 용, 구
름 그리고 물결무늬가 들어간 형식이 인기가 있었다. 이 시기에는 꽃
과 나뭇잎, 풍경, 그리고 한자나 쯔놈으로 적힌 시로 장식된 그릇을
주문했는데 용도는 만찬에 쓰기 위해서였다.

대다수의 고관이 자기를 사용했지만 이들의 자기는 황제가 사용
하는 자기와 같은 품질의 고령토나 정교한 장식은 할 수 없다. 이런
자기에는 '內府'의 표식이 있거나 가마의 명칭인 玩玉, 玉, 雅玉 등의
표식이 쓰여 있다. 뜨 득 연간에는 맛 찌우--랏 닷[mắt trâu-lật đật(물소
의 눈-굽과 손잡이가 없는 컵)]의 다기 세트가 유행하였다. 그 다기 세
트에는 풍경과 인물, 시와 넛 티, 넛 호아[nhất thi, nhất họa(시 하나와
삽화 하나)], 그 외 다른 장식이 많이 있다.

필리페 쯔엉의 수집품에는 뜨 득 연간에 있는 모든 도 스 끼 끼에
우 중에서 가장 예외적인 자기가 있다. 그 유물은 접시로 외부에는 구
름에 가려진 용이 그려져 있다. 바닥 외부에는 玩玉 표식이 있지만 내
부에는 嗣德 표식이 전서체로 적혀 있고 그 위에 유약이 칠해져 있다.

이 시기의 관리들은 자신들이 사용할 목적으로 엄청난 양의 자
기를 주문하였다. 뜨 득 황제 연간에는 각기 다른 목적으로 청나라에
14차례 사신을 파견하였다. 사절단은 기념품으로 많은 양의 壬子孟冬
(임자년의 10번째 달, 1852년), 丁巳年製(정사년 제작, 1857년), 戊辰年製

(무진년 제작, 1868년), 辛未年製(신미년 제작, 1871년), 嗣德辛未(뜨 득 연간의 신미년, 1871년), 丙子御製(병자년 제작, 1876년)의 명문이 쓰인 다기, 물담뱃대, 붓걸이 종류의 도 스 끼 끼에우를 고국에 가져왔다.

이 시기에 당 후이 쯔(Đặng Huy Trứ, 1825-1874)가 가장 많은 도 스 끼 끼에우를 주문하였다.[28] 그는 서방국가의 상황을 조사하고, 조 국의 근대화를 돕는다는 명분으로 그들의 선진 기술을 배우기 위해 1865년에는 홍콩에, 1867-1868년에는 광둥으로 두 차례 파견되었 다. 당 후이 쯔는 1867-1868년에 광둥에서의 여정 중 10권의 책을 편찬했으며, 嗣德戊辰中秋鄧季祠堂祭器…(뜨 득 연간에 무진년 가을 중 엽에 만든 조상을 위한 제단…)으로 시작하는 한자로 적인 14자 혹은 16자로 구성된 문장이 새겨진 그릇과 화병을 주문하였다. 이 글자들 은 자기의 바깥쪽 바닥에 원형으로 배열되어 있으며, 당 가문의 사당 에 사용되었다.

뜨 득 황제 연간에 관리가 주문한 일반적인 도 스 끼 끼에우 명문 에는 玩玉, 若深珍藏, 雅玉, 蘇洲珍玩, 福源定製와 같은 가마 명칭이나 金仙奇玩, 家藏定物, 雅 玩留香 등과 같은 헌신 또는 소망의 의미가 담 긴 표식이 새겨져 있다.

5. 카이 딘 황제 연간(1961-1925)의 도 스 끼 끼에우

카이 딘 황제가 황위에 오른 9년 동안 나라 전체가 프랑스 식민

.........

28 Phạm Tuấn Khánh, "Chuyến đi sứ của Đặng Huy Trứ và một tư liệu chưa được công bố(사절단 당 후이 쯔의 여행기와 미공개된 문서)", *Thông tin Khoa học và Công nghệ*, No. 3 (Huế, 1995), pp. 85-90.

통치하에 있었다. 황제는 꼭두각시였으며, 외무와 내정 모두 프랑스인이 관리했다. 이 상황은 다음과 같은 두 가지 결과를 낳았다.

첫째, 중국과의 외교는 단절되었다. 결과적으로 카이 딘 정부에서 중국으로의 사절단 파견을 중단함에 따라 더 이상 도 스 끼 끼에우는 제작되지 않았다.

둘째, 프랑스와의 긴밀한 관계와 카이 딘 황제의 희귀하고 이국적인 물질에 대한 열망으로 황실의 모든 자기와 기타 여러 물품을 유럽, 대부분 프랑스에서 제작하게 되었다. 이 물품들은 보통 세브르의 가마(프랑스)에서 제작되었다. 이 자기는 백자에 금장식을 하고 유럽 자기의 형식을 모방한 형태이다. 보통 啟定(카이 딘 연간)이나 大南(다이 비엣 왕국)의 두 글자가 자기의 바닥 외부나 내부에 우아하게 쓰여 있다.

중국에 도 스 끼 끼에우 제작을 의뢰하고, 이를 사용하는 것은 응우옌 왕조의 전통이었기 때문에, 카이 딘 황제는 이 관행을 따를 수밖에 없었다. 1924년에 황제의 40주년 탄신 축하 연회를 준비하기 위해 황실은 1921년과 1924년에 사신을 광둥으로 파견하여 다양한 형태의 받침대, 받침이 있는 화분, 화병을 주문 제작하였다. 연회에서 이 자기는 후에 황성 내부를 장식할 용도로 사용되었다.

카이 딘 황제 시절의 도 스 끼 끼에우는 매우 다양하다. 황제는 청화백자만이 아니라 다채자기 혹은 양각으로 장식된 자기를 주문했다. 여러 개의 화병은 후에 황궁에 있는 껀 짠(Cần Chánh) 궁전에서 후에 궁정박물관으로 옮겨져 현재 후에 궁정박물관에 소장되어 있다. 이 화병은 높이가 90cm이고 오채색의 장식과 꽃과 새가 시문되어 있다.

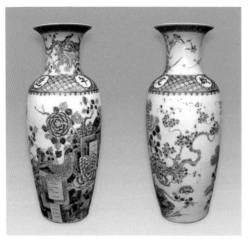 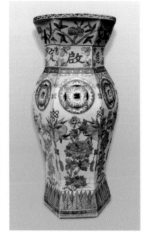

그림 16 화병, 카이 딘 황제 시기, "꽃과 새" 문양, 啟定年造 표식, ĐSKK.

그림 17 화병, 카이 딘. 황제 시기, "꽃과 새" 문양, 啟定辛酉年造 (1921) 표식, ĐSKK.

啟定年造(카이 딘 황제 연간 제작) 표식은 화병의 고리에 새겨져 있다(그림 16). 몇 점의 화병에는 갈색 용이 양각되어 있고, 대다수는 76~77cm 높이에 육각형이다. 이 자기에는 啟定辛酉年造(카이 딘 황제 연간 신유년에 제작, 1921년)라는 명문과 꽃, 새, 동전이 새겨져 있다(그림 17). 나머지 화병에는 啟定甲子年造(카이 딘 황제 연간 갑자년에 제작, 1924년) 혹은 啟定年造 등의 명문과 꽃, 새, 풍경으로 장식되어 있다.

1925년에 카이 딘 황제는 많은 양의 코발트 안료로 장식한 啟定乙丑(카이 딘 황제 연간 을축년, 1925년) 명이 있는 백유 그릇을 황궁 연회에 사용하기 위해 주문했다. 쩐 딘 썬과 토마스 율브리히의 소장품 중에는 도교 八仙이 바다를 건너는 모습과 內府待造 명문이 쓰인 주전자형 화병이 있다. 이 자기들 역시 카이 딘 황제 연간의 도 스 끼 끼 에우이다. 카이 딘 황제는 중국에서 주문한 자기를 소장한 마지막 응

우옌 왕조의 황제이다.

VI. 황제의 자기, 귀족이 사용한 자기 그리고 평민이 사용한 자기

베트남 황실뿐만 아니라 관리나 부유층도 도 스 끼 끼에우를 필요에 따라 주문했다. 도 스 끼 끼에우를 주문했던 사람들의 사회적 지위에 따라 자기의 품질, 장식, 유약의 색 그리고 문양 등이 달랐다.

도 스 응으 중(Đồ sứ ngự dụng)은 황제만을 위해 특별히 제작된 자기이다. 보통 명문은 황제의 명칭을 썼으며, 종종 황제를 상징하는 몸을 둥글게 만 용 그림으로 대체되기도 했다. 도 스 응으 중은 청나라에서 관리하는 유요(Royal Kilns)와 관요에서 제작되었다. 이 자기는 최고급 태토, 최고급 유약과 안료가 사용되고 매우 정교한 그림이 시문되었다. 장식으로 사용된 문양은 보통 신비한 4가지 창조물, 八寶와 풍경이다.

도 스 꽌 중(Đồ sứ quan dụng)은 황궁에서 사용하거나 관리가 사용하기 위해 주문한 자기이다. 이런 자기는 가끔 관요에서 제작되기도 하지만 보통 민요에서 제작된다. 또한 황실용 자기처럼 좋은 품질의 고령토를 사용하지 않고 회화는 정교하지 않으며, 신비한 4가지 동물은 문양으로 사용할 수 없다. 대신 꽃이나 풀, 풍경과 인물, 시, 동물로 장식한다.

도 스 전 중(Đồ sứ dân dụng)은 주로 민요에서 주문 제작한 평민이 사용하는 자기이다. 고령토, 유약, 기형, 문양은 도 스 응우 중에 비

하면 품질이 낮지만 가끔 품질과 심미성은 도 스 꽌 중중과 비교할 만
하다. 도 스 전 중의 장식은 다양하지만 황실에서 금지한 문양은 사용
할 수 없었다.

번역: 이정은(서강대)

참고문헌

Cadière, Léopold. 1925. "Bleus de Hué." *Bulletin des Amis du Vieux Hué(B.A.V.H.)* 73.

Chochod, Louis. 1909. "La question de la céramique en Annam et les Bleus de Hué."
Bulletin du Comité de l'Asie Française.

Dumoutier, Louis. 1914. "Sur quelques porcelaines européennes décorées sous Minh
Mang." *B.A.V.H.* 1.

Fontbrune, Loan de. 1995. "Les bleus de Hué." de Collectif, eds. *Le Viêt Nam des
royaumes.* Paris: Cercle d'art.

Hà, Thúc Cần. 1993. "Bleu de Hue. Chinese Porcelains for the Vietnamese Court." Arts of
Asia May-June.

Hy, Bách. 1994. "Thử bàn về ý nghĩa hiệu đề 'Nội phủ', 'Khánh xuân' trên đồ sứ cổ ('Nội phủ',
'Khánh xuân'의 표식이 새겨진 자기의 의미)." *Sông Hương* 10.

Nguyễn, Phúc Bửu Cẩm. 1966. "Các sứ bộ do triều Nguyễn phái sang nhà Thanh (중국에 파견된
응우옌 왕조의 사절단)." *Sử địa* 2.

Phạm, Tuấn Khánh. 1995. "Chuyến đi sứ của Đặng Huy Trứ và một tư liệu chưa được công
bố (사절단 당 후에 쯔(Đặng Huy Trứ)의 여행기와 미공개 문서)." *Thông tin Khoa học và
Công nghệ* 3.

Quốc sử quán triều Nguyễn. 1962-1978. Khoa học xã hội 편. *Đại Nam thực lục* (대남식록) tập
38. Hà Nội: Khoa học xã hội.

Quốc sử quán triều Nguyễn. 1993. Nhà xuất bản Thuận Hoá 편, *Khâm định Đại Nam hội điển sự
lệ* (흠정대남회전사례) tập 15. Huế: Thuận Hóa.

Trần, Đình Sơn. 1995. "Đồ sứ Khánh xuân thị tả" (Khánh xuân thị tả 표식이 새겨진 도자기).
Nguyệt san văn hóa 2.

Truong, Philippe. 1997. "Bleu de Hue." *Vietnamese ceramics, A separate tradition.*
Chicago: Art Media Resources with Avery Press.

Truong, Philippe. 1998. "Les ambassades en Chine sous la dynastie des Nguyễn (1804-
1924)." *Les bleus de Hué des Lê.* 미출간. Paris.

Truong, Philippe. 1999. *Les bleu Trịnh (XVIIIe siècle).* 미출간. Paris.

Ulbrich, Thomas. 1998. "Chineseisches Blau-Weiß-Exportporzellan für Vietnam." Tribus
47. Stuttgart: Staatliches Museum für Völkerkunde.

Viện Nghiên cứu Hán Nôm và Học viện Viễn đông Bác cổ Pháp. 1993. Di sản Hán Nôm Việt
Nam. Thư mục đề yếu (한자와 놈 문자의 필수 참고문헌) 3. Hà Nội: Khoa học xã hội.

Vương, Hồng Sển. 1944. "Les Bleus de Hué à décor Mai-hạc." *B.S.E.I.* 1.

Vương, Hồng Sển. 1993. *Khảo về đồ sứ cổ men lam Huế* 2. Hồ Chí Minh City: Hồ Chí Minh City.

Vương, Hồng Sển. 1994. *Khảo về đồ sứ men lam Huế.* Hồ Chí Minh City: Mỹ thuật.

찾아보기